HENRI DE TOULOUSE-LAUTREC

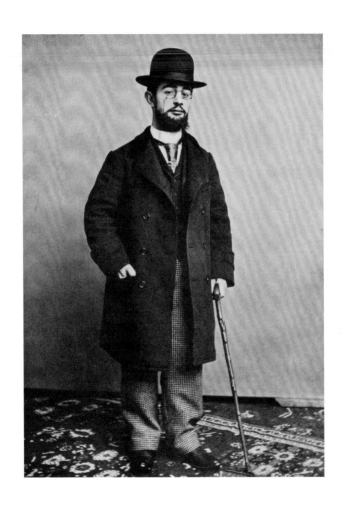

HENRI DE TOULOUSE-LAUTREC

HAJO DÜCHTING

p. 2

Henri de Toulouse-Lautrec

1892, Photo/Photographie, Private collection

KÖNEMANN

© 2016 koenemann.com GmbH
www.koenemann.com

ÉDITIONS
PLACE DES
VICTOIRES

© Éditions Place des Victoires
6, rue du Mail – 75002 Paris
www.victoires.com
ISBN : 978-2-8099-1385-9
Dépôt légal : 1ᵉ trimestre 2017

Concept, Project Management: koenemann.com GmbH
Text: Hajo Düchting
Editing: Ruth Dangelmaier

Translation into French: Denis-Armand Canal

Translations into English, Spanish, Italian & Dutch:
TEXTCASE
Translation Agency
info@textcase.nl
textcase.de textcase.eu

Layout: Beate Lennartz
Picture credits: Bridgeman Images

ISBN: 978-3-95588-674-5 (international)

Printed in China by Shenzhen Hua Xin Colour-printing & Platemaking Co., Ltd

Contents Sommaire Inhalt Índice Indice Inhoud

*"Wherever and whenever it is encountered, the ugly
has its charming aspects and it is exciting to find them
in places where no one has noticed them before."*

*« Toujours et partout, la laideur a ses accents de beauté,
c'est passionnant de les découvrir là où personne ne les voit. »*

*„Überall und immer hat auch das Hässliche seine
bezaubernden Aspekte; es ist erregend, sie dort zu
finden, wo niemand sie bisher bemerkt hat."*

*"Incluso lo feo tiene siempre en algún lugar
sus lado bonito. Es emocionante encontrarlo,
donde nunca antes nadie lo había visto."*

*"Sempre e dovunque anche la bruttezza ha i
suoi aspetti affascinanti; è eccitante scoprirli
là dove nessuno prima li ha notati."*

*"Het afstotelijke heeft altijd en overal ook zijn
betoverende aspecten; het is opwindend om het te
vinden waar het tot dan toe niet is opgemerkt."*

HENRI DE TOULOUSE-LAUTREC

The French artist Henri de Toulouse-Lautrec was born to an ancient aristocratic family in Albi in 1864. He died less than four decades later at Malromé in 1901. With unforgettable images in the form of paintings, lithographs and posters, Toulouse-Lautrec recorded for posterity the many layers of life in Belle Époque Paris.

Serious leg fractures at puberty and the effects of a genetic disease stunted his growth, leaving him disabled and

Dans ses peintures, lithographies et affiches, Henri de Toulouse-Lautrec (Albi, 1864 – Château Malromé, 1901) a immortalisé la Belle Époque à Paris en images inoubliables.

Devenu infirme à la suite de fractures aux jambes, dues aux conséquences irréversibles d'une maladie héréditaire qui entrave la croissance naturelle du jeune Lautrec (descendant d'une famille de très vieille noblesse), celui-ci se consacre à la peinture et

In seinen Gemälden, Lithografien und Plakaten hielt Henri de Toulouse-Lautrec, 1864 in Albi geboren, 1901 in Malromé gestorben, die Pariser Belle Époque in unvergesslichen Bildern fest.

Nach schweren Beinbrüchen und aufgrund der Auswirkungen einer Erbkrankheit, die das natürliche Wachstum des jungen Toulouse-Lautrec unterband, zum Krüppel geworden, konzentrierte sich der aus einem uralten französischen

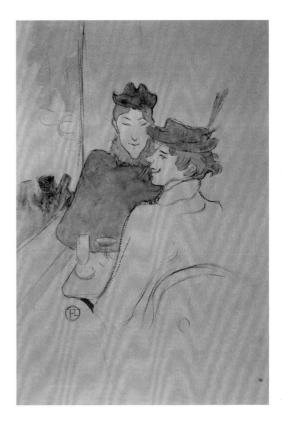

En sus pinturas, litografías y carteles, Henri de Toulouse-Lautrec, nacido en Albi el 1864, fallecido en Malromé en 1901, plasmó la Belle Époque parisina en imágenes inolvidables.

Tras haberse roto las piernas y como consecuencia de una enfermedad hereditaria, el desarrollo del joven Toulouse-Lautrec se vio mermado, convirtiéndolo en un lisiado. Por ello el joven, perteneciente a uno de los linajes aristocráticos más antiguos de Francia empieza a concentrarse en

Nei suoi dipinti, litografie e manifesti, Henri de Toulouse-Lautrec, nato nel 1864 ad Albi e morto nel 1901 a Malromé, immortalò la Belle Époque parigina in immagini indimenticabili.

A causa di gravi fratture alle gambe e delle conseguenze di una malattia ereditaria, che ostacolò la crescita naturale del giovane Toulouse-Lautrec facendolo diventare storpio, il giovane che proveniva da un'antichissima stirpe della nobiltà francese si concentrò sulla pittura e

Met zijn schilderijen, lithografieën en affiches legde Henri de Toulouse-Lautrec, die in 1864 in Albi werd geboren en in 1901 in Malromé overleed, de Parijse belle époque in onvergetelijke taferelen vast.

Na enkele zware beenbreuken en als gevolg van een erfelijke ziekte die zijn natuurlijke groei verstoorde en hem kreupel maakte, concentreerde de jeugdige Toulouse-Lautrec, telg uit een zeer oud Frans adellijk geslacht, op het schilderen

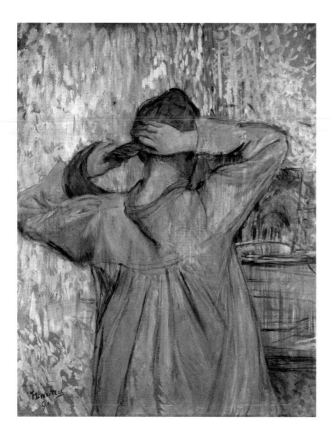

La Toilette

La Toilette

Die Toilette

El aseo

La toilette

Het toilet

1891, Oil on paper on cardboard/Huile sur carton, 58 × 46 cm,
Ashmolean Museum, Oxford

only 4 feet 8 inches tall. He turned his attention to a developing his talent for painting and drawing. His first works were rural motifs such as humans and animals, especially horses, before turning his attention to the scenes of Paris' nightlife in Montmartre. As a regular guest in the major hangouts for the artists of the day, he found his motifs recording the goings-on at the cafés and cabarets of the district, where visitors would try to forget

au dessin. Ses premières images sont caractérisées par des sujets campagnards d'hommes et d'animaux (des chevaux, surtout). Monté à Paris, il se tourne vers les lieux de plaisir de Montmartre et leurs décors. Habitué des rendez-vous artistiques à la mode, il trouve alors ses sujets dans les bals populaires et parmi les clients des cafés et des cabarets qui cherchent dans le vin et l'absinthe l'oubli de leurs soucis. Il trouve bientôt d'autres

Adelsgeschlecht stammende Junge auf Malen und Zeichnen. Seine ersten Bilder sind noch von ländlichen Themen wie Menschen und Tieren, vor allen Pferden, bestimmt, in Paris dann wandte er sich den Vergnügungsstätten des Montmartre und dessen Szenerien zu. Als Stammgast in den einschlägigen Künstlerlokalen fand er seine Motive in den Tanzvergnügungen der Arbeiter und den Besuchern der Cafés

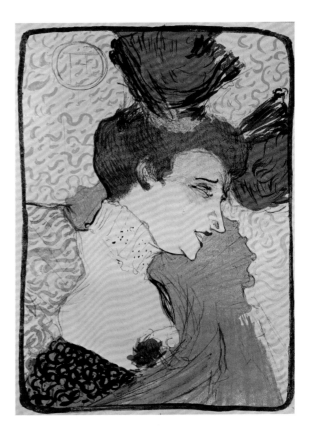

Mademoiselle Marcelle Lender

1895, Lithograph/Lithographie, 32,5 × 24,6 cm,
Victoria & Albert Museum, London

la pintura y el dibujo. Sus primeros cuadros muestran todavía una gran influencia del medio rural, con personas y animales, sobre todo caballos. Al llegar a París empieza a concentrarse en el dibujo de escenas de los lugares de diversión nocturna de Montmartre. Como cliente habitual de los locales frecuentados por artistas, encontró inspiración en el placer por el baile de trabajadores y visitantes, en los cafés y cabarets,

il disegno. I suoi primi quadri sono ancora caratterizzati da temi agresti come persone e animali, soprattutto i cavalli, mentre a Parigi si concentrò sulle scene dei luoghi di divertimento di Montmartre. Come cliente fisso dei locali apposti per gli artisti, egli trovò i suoi motivi nel divertimento del ballo dei lavoratori e frequentatori di caffè e cabaret, che cercavano di dimenticare le loro preoccupazioni con l'aiuto di vino e assenzio, ma in seguito

en tekenen. Zijn eerste schilderijen toonden nog landelijke motieven met figuren en dieren, met name paarden, maar eenmaal in Parijs richtte hij zich op het bruisende uitgaansleven van Montmartre. Als stamgast van louche kunstenaarskroegen vond hij zijn motieven op de dansavonden voor de arbeidersklasse en onder café- en cabaretbezoekers die hun zorgen met wijn en absint wegdronken. Daarna ontdekte hij ook de bordelen van

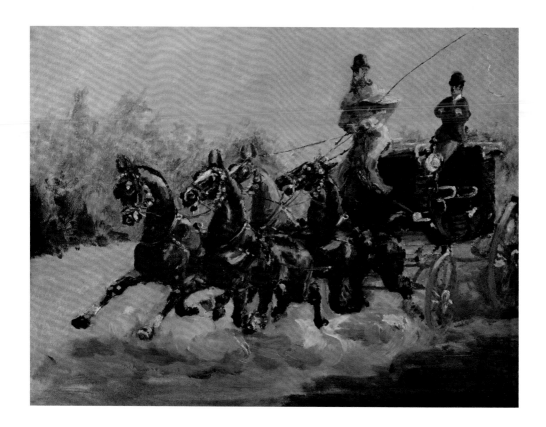

their cares with wine and absinthe. He also drew from his experiences in the brothels of Paris. The scenes were drawn with quick strokes that capture their essence, while using the conventions of graphic illustration. Besides his paintings, Toulouse-Lautrec also designed posters and lithograph series (*Elles*, 1896) which used color as a constitutive element.

thèmes à la faveur de ses visites régulières dans les maisons closes parisiennes. Les scènes représentées sont traitées par touches brèves et incisives, rythmées de raccourcis et de trouvailles graphiques, dans une palette de couleurs plutôt sobres. Parallèlement à ses tableaux, Toulouse-Lautrec crée également des affiches et des séries lithographiques (comme *Elles*, en 1896) dans lesquelles la couleur devient le principal élément de mise en forme.

und Kabaretts, die mithilfe von Wein und Absinth ihre Sorgen zu vergessen suchten, später auch bei seinen Aufenthalten in den Bordellen von Paris. Die Szenen sind mit knappem, das Wesentliche erfassendem Strich wiedergegeben und leben von grafischen Kürzeln und Einfällen, die Farbigkeit ist zurückgenommen. Neben den Gemälden entwickelte Toulouse-Lautrec Plakate und Litho-Serien (*Elles*, 1896), in denen die Farbe zum gestaltenden Mittel wurde.

Count Alphonse de Toulouse-Lautrec-Monfa Driving a Coach
Nice, souvenir de la promenade des Anglais
Graf Alphonse de Toulouse-Lautrec-Monfa lenkt einen Vierspänner
El Conde Alphonse de Toulouse-Lautrec-Monfa guía una cuarta de caballo
Il conte Alphonse de Toulouse-Lautrec-Monfa alla guida della sua carrozza
Graaf Alphonse de Toulouse-Lautrec-Monfa ment een vierspan

*1880, Oil on canvas/Huile sur toile, 38,5 × 51 cm, Petit Palais,
musée des Beaux-Arts de la Ville de Paris*

Woman Lifting Her Shirt
Femme ôtant sa chemise
Frau, ihr Unterhemd ausziehend
Mujer en camisa interior, quitándose la ropa
Donna che si toglie la sottoveste
Vrouw die haar nachthemd uittrekt

1896, Oil on cardboard/Huile sur carton, 70 × 45 cm, Private collection

quienes buscaban ahogar sus penas
en alcohol tomando vino y absenta.
Posteriormente también se inspiraría
en los burdeles de París. Las escenas
se reproducen con escasos trazos que
plasman lo esencial nutriéndose de
las abreviaturas y ocurrencias gráficas
del autor. En estas obras el colorido
cobra menos importancia. Además
de la pintura, Toulouse-Lautrec
diseñó carteles y series litográficas
(*Elles*, 1896) en las que el color sí era
el protagonista de sus creaciones.

anche durante le sue frequentazioni
dei bordelli di Parigi. Le scene sono
riprodotte con brevi pennellate che
rilevano l'essenziale, e vivono di segni
e idee grafiche che riprendono la
cromaticità. Oltre ai dipinti Toulouse-
Lautrec realizzò manifesti e serie
di litografie (*Elles*, 1896), nei quali
il colore diventa il mezzo per dare
la forma.

Parijs. Hij schetste zijn taferelen met
ingehouden kleurgebruik en schaarse
penseelstreken, die alleen het
wezenlijke weergaven en vaak waren
gebaseerd op grafische verkortingen
en invallen. Naast schilderijen
creëerde Toulouse-Lautrec ook affiches
en lithografische series (*Elles*, 1896),
waarin hij kleur als vormgevend
middel toepaste.

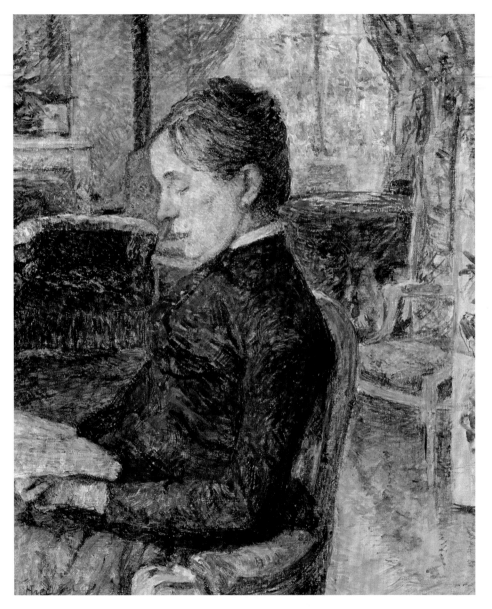

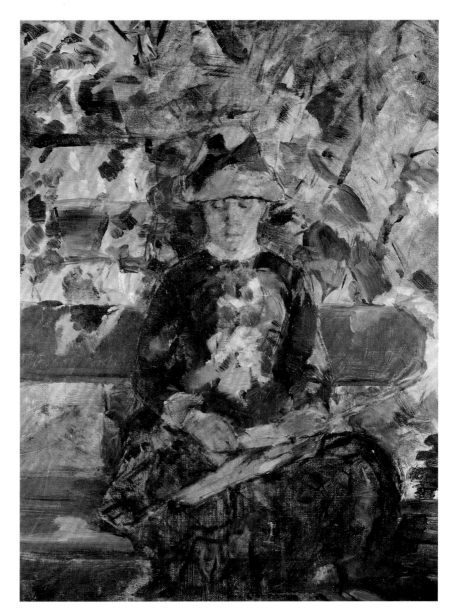

La Comtesse Adèle de Toulouse-Lautrec

1882, Oil on canvas/Huile sur toile,
42 × 33 cm, Musée Toulouse-
Lautrec, Albi

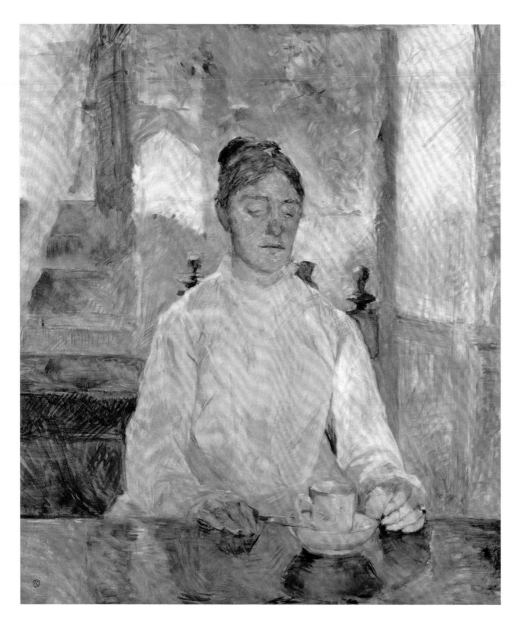

*La Comtesse
Adèle de
Toulouse-Lautrec*

*1883, Oil on
canvas/Huile sur
toile, 94 × 81 cm,
Musée Toulouse-
Lautrec, Albi*

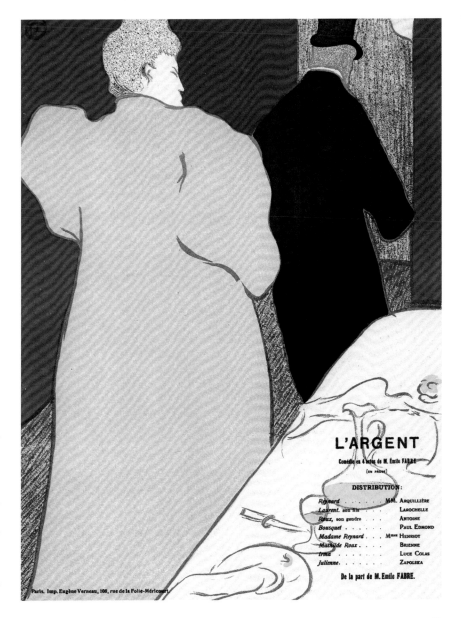

Promotional poster for the play L'Argent

Affiche pour la pièce L'Argent

Werbeplakat für das Stück L'Argent

Cartel publicitario para el espectáculo L'Argent

Manifesto pubblicitario per il lavoro teatrale L'Argent

Affiche voor het toneelstuk L'Argent

c. 1890, Color lithograph/ Lithographie, Private collection

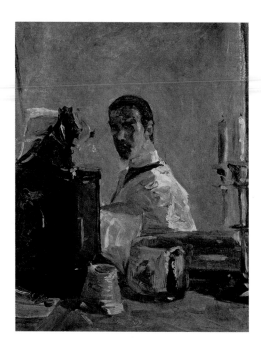

A new style: drawing to live

Toulouse-Lautrec came from an ancient aristocratic family dating back to the time of Charlemagne a millennium earlier. By the nineteenth century, they enjoyed a secure material existence in the south of France that allowed them to spend their days pursuing the arts and culture as well as riding and hunting. This might have been Henri's life, too, since he was the first-born son, but fate seemed to have other plans in mind for him.

After the death of his younger brother in infancy, his parents' marriage was in shambles and Henri was raised almost exclusively by his mother, the Countess Adèle Tapié de Céleyran, who coddled him largely due to his poor health. Henri

**Un nouveau style –
Dessiner pour vivre**

À côté de l'équitation et de la chasse, l'art et la culture définissaient, pour les descendants des comtes de Toulouse, les passe-temps conformes à leur statut social. Sur leurs domaines du Sud-Ouest de la France, les membres de cette famille noble (depuis l'époque de Charlemagne) cultivaient aimablement leur oisiveté dans une sécurité matérielle à l'abri des surprises. Telle aurait pu être aussi la vie de Henri, l'aîné de la famille (son frère cadet, né quatre ans plus tard, meurt à l'âge de un an), si le destin n'en avait décidé autrement.

Le couple parental étant séparé, le jeune Henri grandit presque exclusivement sous la garde de sa mère,

Ein neuer Stil – Zeichnen um zu leben

Kunst und Kultur bestimmten neben Reiten und Jagen den standesgemäßen Zeitvertreib der Grafen von Toulouse. Die Mitglieder des bis auf die Zeit Karls des Großen zurückgehenden Adelsgeschlechts betrieben auf ihren südfranzösischen Besitzungen einen materiell abgesicherten Müßiggang. Dies hätte auch das Leben des erstgeborenen Sohnes Henri – der zweite, vier Jahre später geborene Sohn starb bereits nach einem Jahr – sein können, wenn das Schicksal es ihm nicht anders bestimmt hätte.

Die elterliche Ehe war zerrüttet und Henri wuchs fast ausschließlich in der Obhut der Mutter, der Gräfin Adèle Tapié de Céleyran, auf, die aufgrund

The Young Routy in Céleyran

Le Jeune Routy à Céleyran

Der junge Routy in Céleyran

El joven Routy en Céleyran

Il giovane Routy a Céleyran

De jonge Routy in Céleyran

1882, Oil on canvas/Huile sur toile, 61 × 49 cm, Musée Toulouse-Lautrec, Albi

Un nuevo estilo – Dibujar para vivir

Los Condes de Toulouse solían ocupar su tiempo en diversiones artísticas y culturales, además de dedicarse a montar a caballo y organizar monterías. Los miembros de este antiquísimo linaje, que se remonta hasta la época de Carlomagno llevaban, respaldados por sus bienes económicos, una vida ociosa en sus propiedades del sur de Francia. Esta también podría haber sido la vida del primogénito Henri – el segundo hijo de la familia, nacido cuatro año más tarde que él, falleció con tan sólo un año – si el destino no lo hubiese llevado por otros derroteros.

El matrimonio de sus padres quedó destrozado. Henri se crió casi exclusivamente con su madre, la

Un nuovo stile: il disegno per vivere

L'arte e la cultura erano i passatempi tipici della famiglia aristocratica dei conti di Tolosa, oltre all'equitazione e la caccia. I membri della nobile stirpe, che risaliva all'epoca di Carlo Magno, conducevano un'esistenza oziosa grazie ai loro possedimenti nel sud della Francia che assicuravano le necessità materiali. Anche il figlio primogenito Henri avrebbe potuto condurre questa vita, se il destino non avesse deciso altrimenti per lui; il secondo figlio, nato quattro anni più tardi, morì dopo soltanto un anno.

Questo logorò il matrimonio dei genitori e Henri crebbe quasi esclusivamente sotto la custodia della madre, la contessa Adèle Tapié

Een nieuwe stijl – Tekenen om te leven

Het leven van de graven van Toulouse-Lautrec werd naast paardrijden en de jacht ook bepaald door de kunsten. De telgen uit dit oude adellijke geslacht, waarvan de wortels teruggingen tot de tijd van Karel de Grote, leefden een financieel veilig en comfortabel bestaan op hun Zuid-Franse landgoederen. Zo ook had het leven van de eerstgeboren zoon Henri – de tweede zoon, die vier jaar later werd geboren, overleed al na een jaar – eruit kunnen zien als het lot niet anders had beslist.

Het huwelijk van Henri's ouders was mislukt en de jongen werd uitsluitend grootgebracht door zijn moeder, gravin Adèle Tapié de Céleyran, die haar zoon vanwege zijn gebrekkigheid –

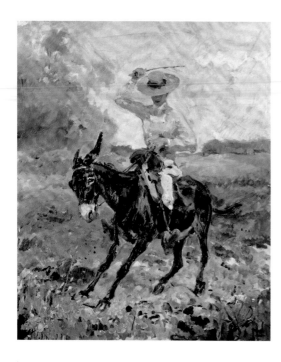

Raoul Tapié de Céleyran on a Donkey

Raoul Tapié de Céleyran sur un âne

Raoul Tapié de Céleyran auf einem Esel

Raoul Tapié de Céleyran montando un burro

Raoul Tapié de Céleyran su un asino

Raoul Tapié de Céleyran op een ezel

c. 1890, Oil on canvas/Huile sur toile, Private collection

suffered from the genetic complications of his parents' having been first cousins on their mothers' side. It became clear that Henri was not to enjoy the leisurely life of his father, especially after two tragic accidents which resulted in his breaking both legs and being laid up in bed for months. It was there that he began to draw, developing a passion that he would never give up, especially in light of the fact that he would remain maimed for life. With a grotesque appearance, standing just 4 feet 8 inches on emaciated legs, and ugly, coarsened facial features, which his sparse beard could barely conceal, Henri used art as a way of coping with the reality of his new life.

la comtesse Tapié de Céleyran ; en raison de la fragilité maladive du jeune garçon, due à la consanguinité des parents (leurs mères étant sœurs), la comtesse couve sa progéniture comme la prunelle de ses yeux. Un garçon élevé avec tant de soins aurait pu devenir un solide noceur – comme bon nombre de ses pareils –, mais deux accidents douloureux entravent ce parcours : les fractures successives de ses deux jambes le contraignent à garder le lit pendant de longs mois. Lautrec commence alors à dessiner – pour ne plus cesser, même pendant sa lente convalescence – lorsqu'il se révèle qu'il va rester infirme à vie. De petite taille (1,52 m), avec des jambes grêles et un

seiner Kränklichkeit – wohl eine Folge der inzestuösen Verbindung der Eheleute, beider Mütter waren Schwestern – ihren zarten Spross wie einen Augapfel hütete. Dass sich der so übereifrig behütete Sohn nicht zum tauglichen Lebemann entwickeln sollte, stellte sich bald heraus, als ihn zwei bittere Unfälle, bei denen er sich beide Beine brach, monatelang auf das Bettlager zwangen. Dort begann Lautrec zu zeichnen und hörte auch während der schleppenden Rekonvaleszenz, in der sich herausstellte, dass er versehrt bleiben würde, nicht mehr auf. Mit einem grotesken Erscheinungsbild von 1,52 m auf schwächlichen, dünnen

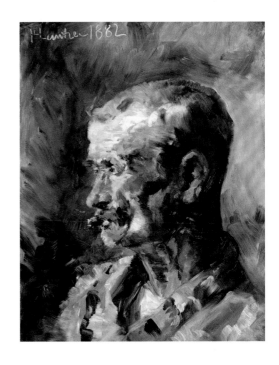

Condesa Adèle Tapié de Céleyran. Debido a la frágil salud de su hijo – una probable consecuencia de la unión incestuosa de los cónyuges, cuyas madres eran hermanas – no le quitaba los ojos de encima al joven pintor. Que su hijo, solícitamente protegido, no se convertiría en un vividor empezaría a comprobarse pronto, cuando dos amargos accidentes, en los que se rompió ambas piernas, lo postrarían durante meses en la cama. En ese momento Lautrec empezó a dibujar. No pararía, incluso durante su larga convalecencia, en la que se enteró de que le quedarían secuelas. Con una apariencia grotesca y una altura de 1,52 m, sosteniéndose sobre unas

de Céleyran, che a causa della sua fragilità, di certo una conseguenza della consanguineità della coppia, le cui madri erano sorelle, custodì il suo rampollo delicato come la pupilla dei propri occhi. Ben presto si scoprì che il figlio protetto in modo troppo zelante non sarebbe mai diventato un uomo abile e capace, quando ebbe due gravi infortuni a causa dei quali si ruppe entrambe le gambe e fu costretto a letto per molti mesi. Fu qui che Lautrec iniziò a disegnare e non smise più neanche durante la lenta convalescenza, in cui si scoprì che sarebbe rimasto invalido. Con il suo aspetto grottesco di un metro e 52 centimetri su gambe gracili e sottili e tratti del viso brutti e grossolani, che la

mogelijk het gevolg van de incestueuze verhouding van zijn ouders, wier beide moeders zusters waren – als een oogappel bewaakte. Dat de te beschermd opgevoede zoon niet tot een man van de wereld zou opgroeien, bleek al snel toen hij bij twee ongelukken beide benen brak en maandenlang aan bed was gekluisterd. In het ziekbed begon Lautrec te tekenen en hij ging daarmee door tijdens een slepende revalidatie, waarbij hij te horen kreeg dat hij nooit meer goed zou kunnen lopen. Zijn voorkomen was grotesk: hij was 1,52 meter lang, had zwakke beentjes en grove gelaatstrekken, amper verhuld door een dun baardje. Daarmee moest Henri het

He began his training under Léon Bonnat, a celebrated portraitist in the Third Republic, but was disappointed when Bonnat joined the Academy and did not bring his talented student along. He then began working with Fernand Cormon, a well-known history painter of the era, who encouraged him to draw from nature. Toulouse-Lautrec found his motifs he found in the immediate vicinity in the gardens, vineyards, and narrow streets Montmartre, which at the time was still the almost-rural edge of the French capital. The district had become a popular destination for Parisians looking to relax after a hard day's work. The young count found himself increasingly drawn to scenes in the district which he probably should have shunned, including the district's infamous pubs with the prostitutes and their pimps, the haunts of geniuses yet to be discovered, and other lives on the edge. The cabaret Chat Noir soon became the most famous of these venues. Further up Montmartre at the end of the Rue Lepic, he frequented the popular dance club Moulin de la Galette, one of the last windmills still standing in Montmartre, but now a spot where the down and out came to dance the night away. Auguste Renoir's painting of the place, however, soon transfigured the dive into a piece of French cultural heritage.

visage aux traits tristement grossiers que masque mal une barbe aussi noire que mal plantée, Henri doit s'habituer à la nouvelle vie qu'il lui faut affronter en tant qu'artiste.

Des études prometteuses auprès de Léon Bonnat, portraitiste renommé de la IIIe République, tournent bientôt à la déception lorsque Bonnat se convertit à l'académisme sans prendre avec lui un élève pourtant bien doué. Le jeune artiste est alors accueilli chez Fernand Cormon, peintre d'histoire réputé de son temps, et complète sa formation en dessin sur le motif. Il prend ses sujets dans l'environnement immédiat d'un Montmartre encore campagnard, avec ses jardins et ses vignes, ses ruelles et ses bistros, où les Parisiens aiment à venir se détendre après le travail. Mais le jeune comte, animé d'une ardente soif de vivre, se sent toujours plus attiré par les lieux que la bonne société se doit – au moins en apparence – de ne pas fréquenter ; bars mal famés fréquentés par les prostituées et leurs souteneurs, refuges des génies méconnus et des existences naufragées, dont Le Chat Noir est rapidement le plus connu. Plus haut sur « la Butte », au bout de la rue Lepic, on va au Moulin de la Galette, guinguette très courue sous les ailes du dernier des moulins de Montmartre et lieu de plaisir des « petites gens » – élevé au rang de patrimoine culturel par un célèbre tableau de Renoir en 1876.

Beinen und hässlich vergröberten Gesichtszügen, die spärlicher Bartwuchs kaum verdecken konnte, musste sich Henri seinem neuen Leben stellen, das er fortan als Künstler zu bewältigen suchte.

Das Studium bei Léon Bonnat, einem gefeierten Porträtisten der III. Republik, begann vielversprechend, wurde aber enttäuscht, als Bonnat zur Akademie wechselte und seinen begabten Schüler nicht mitnahm. Bei Fernand Cormon, einem zu seiner Zeit berühmten Historienmaler, fand er wieder Aufnahme und wurde im Zeichnen vor der Natur bestärkt. Seine Motive fand er in nächster Umgebung auf dem ländlichen Montmartre, mit seinen Gärten und Weinbergen, kleinen Gassen und Weinschenken, in denen sich die Pariser nach Feierabend gerne aufhielten. Doch immer stärker zogen den jungen, lebenshungrigen Grafen auch die Bereiche an, die man als anständiger Bürger eigentlich meiden sollte, die verruchten Kneipen mit den Prostituierten und ihren Zuhältern, Zufluchtsstätten verkannter Genies und verkrachter Existenzen, von denen das Kabarett Chat-Noir bald das bekannteste wurde. Weiter oben auf dem Montmartre, am Ende der Rue Lepic, stieß man auf das gefragte Tanzlokal Moulin de la Galette, eine der letzten Windmühlen des Montmartre und Treffpunkt der „kleinen Leute" zum Tanzen, durch das Bild von Auguste Renoir bald zum „Kulturerbe" verklärt.

The Washerwoman
La Blanchisseuse
Die Wäscherin
La lavandera
La lavandaia
De wasvrouw

1888, Oil on canvas/Huile sur toile, 93 × 75 cm, Private collection

Fat Marie

La Grosse Maria ou
La Vénus de Montmartre

Die dicke Marie

La gorda Marie

La grassa Marie

De dikke Marie

*1884, Oil on canvas/Huile sur toile,
80,7 × 64,8 cm, Von der Heydt-
Museum, Wuppertal*

débiles piernas delgaduchas, con sus facciones deformadas, difíciles de tapar con su escasa barba, Henri tenía que enfrentarse a su nueva vida, que a partir de ese momento intentaría superar como artista.

El comienzo de sus estudios con León Bonnat, un retratista de renombre de la III República fue muy prometedor. Pero pronto se llevaría una gran decepción, cuando Bonnat pasó a trabajar en la Academia sin llevarse consigo a su talentoso alumno. Fernand Cormon, un pintor histórico muy conocido en aquella época, lo volvió a acoger en el mundo de los artistas. Con él reforzó su técnica de dibujo de paisajes naturales. Encontraba sus motivos en su entorno más cercano, en el Montmartre rural, con sus jardines y viñedos, las callejuelas y tabernas, a las que solían acudir los parisinos después de sus jornadas laborales. El joven Conde, sediento de vida, cada vez se sentía más atraído por aquellos ámbitos que un ciudadano decente debiese evitar, las tascas de mala fama, frecuentadas por prostitutas y sus proxenetas, despreciables santuarios del goce, llenos de vidas rotas, entre los que el cabaret Chat-Noir el Gato Negro, pronto se convertiría en el más famoso. Más arriba en Montmartre, al final de la calle Lepic, se llegaba a la demandada sala de baile Moulin de la Galette, uno de los últimos molinos de viento de Montmartre y el punto en el que la "gente llana" se citaba para bailar, y que con la pintura de Auguste Renoir pronto se declararía como "patrimonio cultural".

barba rada che gli era cresciuta poteva a malapena nascondere, Henri dovette inventarsi una nuova vita, che da quel momento in poi cercò di affrontare come artista.

Lo studio con Léon Bonnat, un acclamato ritrattista della III Repubblica, cominciò in modo molto promettente, ma finì in delusione quando Bonnat si trasferì all'Accademia e non portò con sé il suo dotato allievo. Lautrec trovò accoglienza in Fernand Cormon, un pittore storico celebre nella sua epoca, con il quale rafforzò la sua abilità nel disegno della natura. I suoi motivi provengono dall'ambiente circostante della Montmartre agreste, con i suoi giardini e vigneti, piccoli vicoli e osterie, nei quali i parigini si intrattenevano volentieri dopo il lavoro. Ma il giovane conte amante della vita era sempre più attirato anche dalle zone che come cittadino perbene avrebbe dovuto evitare, le osterie malfamate con le prostitute e i loro protettori, luoghi di rifugio di geni sconosciuti ed esistenze fallite, dei quali il cabaret Chat-Noir presto divenne il più famoso. In cima alla collina di Montmartre, alla fine di Rue Lepic, ci si imbatteva nel popolare locale da ballo Moulin de la Galette, uno degli ultimi mulini a vento di Montmartre e luogo d'incontro per ballare della "gente comune", che il quadro di Auguste Renoir presto trasfigurò in "patrimonio culturale".

leven aangaan, dat hij voortaan als kunstenaar zou proberen in te vullen.

Zijn opleiding bij Léon Bonnat, een gevierd portrettist in de Derde Republiek, begon veelbelovend maar eindigde in teleurstelling, toen Bonnat naar de Académie verhuisde maar zijn begaafde leerling niet met zich meenam. Bij Fernand Cormon, een destijds beroemde historieschilder, vond hij weer aansluiting en werd in het tekenen naar de natuur geschoold. Zijn motieven vond hij in de directe omgeving: het toen nog landelijke Montmartre, met zijn tuintjes, hellingen met wijngaarden, steegjes en wijnbars waar Parijzenaar zich na de werkdag ontspanden. Maar de jonge en leergierige graaf voelde zich steeds sterker aangetrokken tot de zelfkant van het leven, die hij als welgesteld man eigenlijk geacht werd te mijden: bruisende kroegen met prostituees en pooiers, en toevluchtsoorden voor miskende genieën en mislukte levens. Van deze etablissementen werd de Chat-Noir al snel de bekendste, maar hoger op de berg Montmartre, aan het einde van de Rue Lepic, was daar nog het geliefde danslokaal Moulin de la Galette, een van de laatste windmolens van Montmartre en een dansgelegenheid voor "eenvoudige lieden" die door Auguste Renoir werd vereeuwigd en daarmee tot "cultureel erfgoed" werd verklaard.

Team of Horses
Attelage
Pferdegespann
Tiro de caballos
Cavalli da tiro
Paardenspan

1890–99, Oil on canvas/Huile sur toile, Private collection

At the Racetrack

Aux courses

Auf dem Rennplatz

En el hipódromo

All'ippodromo

Op de renbaan

c. 1890, Oil on canvas/Huile sur toile, Private collection

Allegory: Spring of Life

Allégorie : Le Printemps de la vie

*Allegorie: Der Frühling
des Lebens*

Alegoría: La primavera de la vida

Allegoria: la primavera della vita

Allegorie: de lente van het leven

1883, Oil on canvas/Huile sur toile,
55,2 × 42,2 cm, Private collection

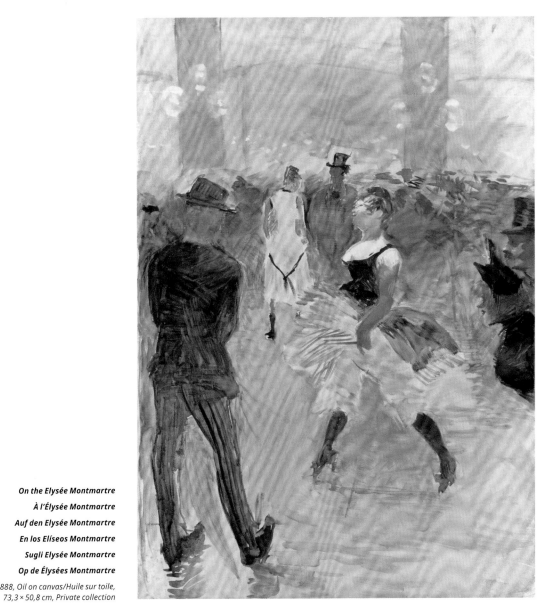

On the Elysée Montmartre
À l'Élysée Montmartre
Auf den Elysée Montmartre
En los Elíseos Montmartre
Sugli Elysée Montmartre
Op de Élysées Montmartre

1888, Oil on canvas/Huile sur toile,
73,3 × 50,8 cm, Private collection

Cavalry Maneuvers

Manœuvre de cavalerie

Kavallerie-Manöver

Maniobra de la caballería

Manovre di cavalleria

Cavaleriemanoeuvre

c. 1881, Watercolor on Pencil/Dessin au pinceau et aquarelle,
Private collection

29

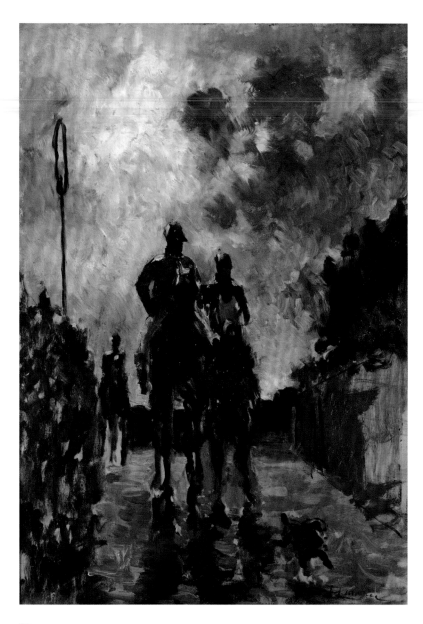

The Jockeys

Les Jockeys

Die Jockeys

Los jockeys

I fantini

De jockeys

1882, Oil on canvas/Huile sur toile,
64,5 × 45 cm, Museo Thyssen-Bornemisza,
Madrid

Head of a Man

Tête d'homme

Kopf eines Mannes

Cabeza de un hombre

Testa di un uomo

Mannenhoofd

1883, Oil on canvas/Huile
sur toile, 61 × 50 cm,
Private collection

Old Man in Céleyran

Vieillard à Céleyran

Alter Mann in Céleyran

Hombre viejo en Céleyran

Uomo anziano a Céleyran

Oude man in Céleyran

1882, Oil on canvas/ Huile sur toile, 54,9 × 46 cm, Private collection

Carmen Gaudin

c. 1884, Oil on canvas/Huile sur
toile, 52,9 × 40,8 cm, Sterling
and Francine Clark Art Institute,
Williamstown

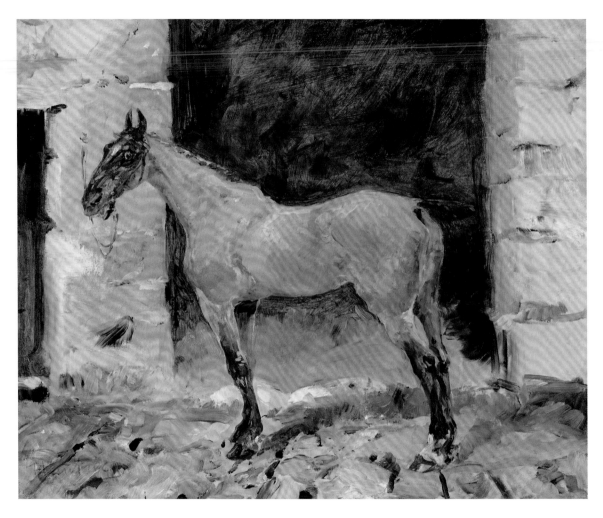

Tethered Horse *Angebundenes Pferd* *Cavallo legato*

Cheval attaché *Caballo atado* *Getuid paard*

c. 1881, Oil on canvas/Huile sur toile, 49,5 × 59,7 cm, Private collection

Margot

1881, Oil on canvas/Huile sur toile, 60,6 × 49,5 cm, Private collection

Paris at the turn of the last century: sideshows, bars, and brothels

Cormon's studio was at the time a meeting place for many artists who were moving away from the Impressionism that they found too impulsive, even superficial. These included the Paul Gauguin-inspired "Cloissonists" like Émile Bernard and also Vincent van Gogh, both of whom were the subjects of portraits by Toulouse-Lautrec. Toulouse-Lautrec was most inspired by the ballet scenes of Edgar Degas, with their spontaneously selected areas of

Paris en 1900 – Bastringues, bars et bordels

L'atelier de Cormon est alors le point de ralliement de nombreux artistes qui se détournent de l'impressionnisme – jugé trop spontané, voire superficiel – et qui cherchent de nouvelles voies dans la peinture. Parmi eux figurent les « cloisonnistes » inspirés par Paul Gauguin et Louis Anquetin, comme Émile Bernard (Toulouse-Lautrec en réalisera une étude) et Vincent van Gogh (dont le portrait au pastel est l'une des plus belles œuvres du jeune artiste). Mais Toulouse-Lautrec est

Paris um 1900 – Tingeltangel, Bars und Bordelle

Das Atelier von Cormon war damals der Treffpunkt vieler Künstler, die – sich abkehrend vom Impressionismus, den man als zu impulsiv, gar oberflächlich ansah – neue Wege in der Malerei suchten; unter ihnen die von Paul Gauguin inspirierten „Cloisonisten" wie Émile Bernard, den Toulouse-Lautrec in einer Bildnisstudie festhielt, und auch Vincent van Gogh, dessen Pastellbild zu den schönsten Bildern des jungen Künstlers gehört. Am meisten beeindruckten Toulouse-

París alrededor de 1900 – Varietés, bares y burdeles

El taller de Cormon era en aquella época el punto de encuentro de muchos artistas que daban la espalda al impresionismo por entenderlo como demasiado impulsivo, incluso superficial, para buscar nuevos caminos en la pintura. Entre ellos se encontraban los "cloisonistas" que se inspiraban en Paul Gauguin, como Émile Bernard, al que Toulouse-Lautrec inmortalizó en un retrato desnudo, e incluso Vincent van Gogh, cuyos dibujos al pastel pertenecen a los cuadros más bonitos

Parigi intorno al 1900: bettole, bar e bordelli

All'epoca l'atelier di Cormon era il punto d'incontro di molti artisti che cercavano nuove vie nella pittura, discostandosi dall'Impressionismo, che era considerato troppo impulsivo, persino superficiale; tra di loro vi erano i "compartimentisti" ispirati da Paul Gauguin come Émile Bernard, che Toulouse-Lautrec immortalò in uno studio per ritratto, e anche Vincent van Gogh, il cui ritratto a pastello appartiene ai più bei dipinti del giovane artista. Ma Toulouse-Lautrec influenzò

Parijs rond 1900 – Variété, kroegen en bordelen

Het atelier van Cormon was een trefpunt voor kunstenaars die het impressionisme afwezen, dat zij als te impulsief en zelfs als oppervlakkig beschouwden. Deze kunstenaars wilden nieuwe wegen inslaan, zoals het door Paul Gauguin geïnspireerde "cloisonnisme" van Émile Bernard (van wie Lautrec een portretstudie maakte) en de stijl van Vincent van Gogh, die door de jonge Lautrec in een van zijn mooiste pastelportretten werd vastgelegd. Maar het meest onder de

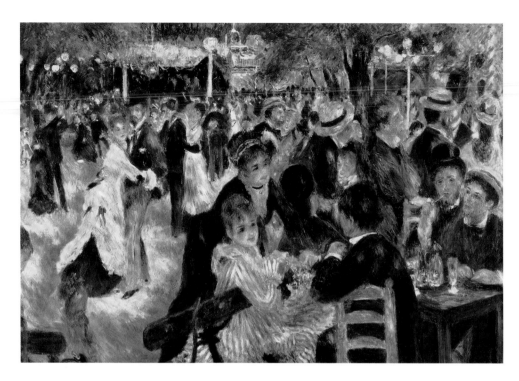

Pierre-Auguste
Renoir
(1841–1919)

**Ball at the
Moulin de la
Galette**

**Bal du moulin
de la Galette**

**Ball im Moulin
de la Galette**

**Baile en el
Moulin de la
Galette**

**Ballo al Moulin
de la Galette**

**Bal du Moulin
de la Galette**

*1876, Oil
on canvas/
Huile sur toile,
131,5 × 176,5 cm,
Musée d'Orsay,
Paris*

focus, fragmented edges, and strong foreshortening. He took up this this decentralized style of composition with its bold foreshortening and a new concept of space, where far and near abruptly collide, and mastered it, as can be seen in his first large work *Equestrienne at the Circus Fernando*.

surtout impressionné par les scènes de ballet d'Edgar Degas, avec leurs cadrages spontanés, leurs éléments marginaux et leurs puissants raccourcis perspectifs. Cette méthode de composition « décentralisée », avec ses raccourcis hardis et cette nouvelle conception de l'espace qui superpose abruptement le proche et l'éloigné en diagonale brutale, est reprise et portée à son apogée par Lautrec, comme dans son premier grand tableau : *Au cirque Fernando, l'écuyère.*

Lautrec aber die Ballettszenen von Edgar Degas, mit den spontan gesetzten Bildausschnitten, den fragmentierten Randerscheinungen und starken perspektivischen Verkürzungen. Diese dezentralisierende Kompositionsmethode mit ihren kühnen Verkürzungen und einer neuartigen Raumauffassung, die Nah und Fern in steiler Diagonale abrupt aufeinanderstoßen lässt, wurde von Lautrec aufgegriffen und zur Meisterschaft gebracht, wie z.B. in seinem ersten großen Bild *Kunstreiterin im Zirkus Fernando.*

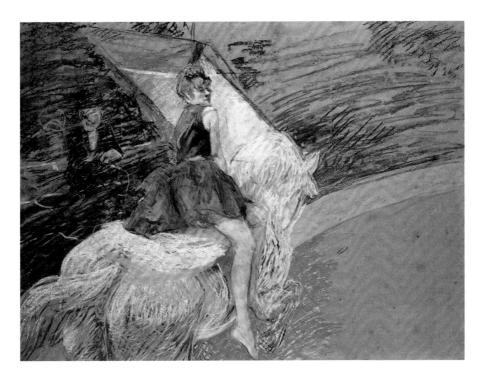

At the Circus Fernando: Rider on White Horse

Au cirque Fernando, une cavalière sur un cheval blanc

Im Zirkus Fernando: Reiterin auf weißem Pferd

En el Circo Fernando: Amazona sobre caballo blanco

Al circo Fernando: cavallerizza su cavallo bianco

In het Cirque Fernando: voltigeuse op wit paard

1887–88, Pastel and gouache on cardboard/ Pastel et gouache sur carton, 60 × 79,5 cm, Norton Simon Museum, Pasadena

del joven artista. Aunque lo que más impresionó a Toulouse-Lautrec fueron las escenas de ballet de Edgar Degas, con recortes de imágenes elegidas espontáneamente, aparición de bordes fragmentados y perspectivas fuertemente acortadas. Lautrec adoptó este método de composición descentralizado, con sus audaces recortes, una percepción del espacio totalmente novedosa, que permitía que los objetos cercanos y lejanos colisionasen de manera abrupta e una diagonal, creando verdaderas obras maestras como por ejemplo su primera imagen *Amazona en el Circo Fernando*.

soprattutto le scene di balletto di Edgar Degas, con le inquadrature inserite in modo spontaneo, gli aspetti marginali frammentati e gli scorci fortemente prospettici. Questi metodi di composizione decentralizzanti, con i loro scorci arditi e una nuova resa spaziale, che fa scontrare bruscamente il vicino e il lontano in ripide diagonali, furono ripresi da Lautrec e portati alla maestria, come per esempio nel suo primo grande quadro *Al circo Fernando – Cavallerizza*.

indruk was Toulouse-Lautrec van de balletscènes van Edgar Degas, met hun spontaan afgesneden beeldruimtes, gefragmenteerde randfiguren en ongebruikelijke perspectieven. Met hun gedurfde verkortingen getuigden Degas' 'gedecentraliseerde' composities van een nieuwe kijk op ruimte, waarbij het dichtbije en het verre in sterke diagonalen abrupt op elkaar stuitten. Lautrec nam deze compositiemethode over en voerde haar meesterlijk uit, zoals in zijn eerste grote schilderij, *Voltigeuse in het Cirque Fernando*.

Equestrienne at the Circus Fernando

The scene has been compressed into a confined space, yet expands into a broad circus ring through the use of foreshortening and cut-aways. The oblique view of the horse from behind shows it galloping on a path sketched out by the red bleachers. A diagonal movement divides the image into two halves. The center has been kept free and thus draws our eye. The spatial movement is opened up by the ringmaster wielding his whip and the clown tottering off to the left, drastically cut at the edge of the painting like the audience members in the bleachers. This was a tool used in the Japanese woodblock prints that were so admired by the modern French painters.

Au cirque Fernando, l'écuyère

La scène est resserrée dans un espace très étroit, mais elle s'élargit – grâce aux raccourcis et aux cadrages – en un manège de cirque largement embrassé. Le cheval, traité obliquement de dos, galope sur une piste délimitée à droite par les rangées de sièges rouges de la salle. Un mouvement en diagonale partage la scène en deux parties ; le milieu du champ iconographique est laissé vide et attire particulièrement le regard. Le mouvement scénique est donné par le directeur qui agite un fouet, assisté par un clown gesticulant en haut, à gauche, abruptement coupé par le cadrage comme les spectateurs de droite – mise en scène spatiale imitée des estampes japonaises, que les peintres français admiraient alors.

Kunstreiterin im Zirkus Fernando

Die Szene ist auf engstem Raum zusammengedrängt und erweitert sich doch durch die Verkürzungen und Anschnitte in eine weit gefasste Zirkusmanege. Das in schräger Rückenansicht gegebene Pferd galoppiert in einer Bahn, die durch die roten Sitzränge vorgezeichnet wird. Eine Diagonalbewegung teilt das Bild in zwei Hälften. Die Bildmitte wird freigehalten und zieht daher den Blick besonders an. Eröffnet wird die Raumbewegung durch den eine Peitsche schwingenden Direktor, assistiert durch einen hampelnden Clown links, der wie die Zuschauer auf den Rängen drastisch angeschnitten wird, auch dies ein Raummittel des japanischen Holzschnitts, den die modernen französischen Maler bewunderten.

Artista ecuestre del Circo Fernando

La escena se concentra en un espacio mínimo, a pesar de verse ampliada por la imagen acortada de una amplia arena de circo. El caballo, pintado desde una perspectiva diagonal trasera, recorre galopando un camino trazado por hileras de asientos rojos. Este movimiento diagonal divide la imagen en dos partes. El centro de la imagen está vacío, dejándolo libre para atraer la mirada del espectador. Abre el espectáculo el movimiento espacial del látigo del director de circo, ayudado por un payaso en movimiento a la derecha, cuya imagen está cortada de manera drástica, al igual que los espectadores de las gradas. Esta técnica de representar el espacio pertenece a la xilografía japonesa, tan admirada por los pintores franceses modernos.

Al circo Fernando – Cavallerizza

La scena si concentra sullo spazio ristretto per poi allargarsi deformando e tagliando le figure collocate in un grande maneggio circense. Il cavallo ritratto di spalle obliquamente galoppa su una pista che viene delimitata dalle tribune rosse. Un movimento diagonale separa il quadro in due metà. Il centro del quadro viene lasciato libero e perciò attira specialmente lo sguardo. Il movimento spaziale si apre grazie al domatore che brandisce una frusta, mentre a sinistra assiste un clown che si agita, che come gli spettatori sulle tribune viene accennato ai margini: anche questo è un mezzo spaziale della xilografia giapponese che affascinava i pittori francesi moderni.

Voltigeuse in het Cirque Fernando

Het tafereel is in een krappe ruimte gedrongen maar vergroot zich door de toepassing van verkortingen en afsnijdingen binnen de weidse circusarena. Het paard is schuin van achteren geschilderd en galoppeert parallel aan de rode banen van de tribune. Een diagonale beweging verdeelt het schilderij in twee helften. Het centrum van het doek is oningevuld en trekt de blik van de beschouwer naar het midden. De beweging wordt uitgebreid door een circusdirecteur die de zweep laat klappen, bijgestaan door de stuntelige clown links, die net als het publiek sterk is afgesneden; dit laatste is een ruimtelijk middel uit de Japanse houtsneden, zo bewonderd door de moderne Franse schilders.

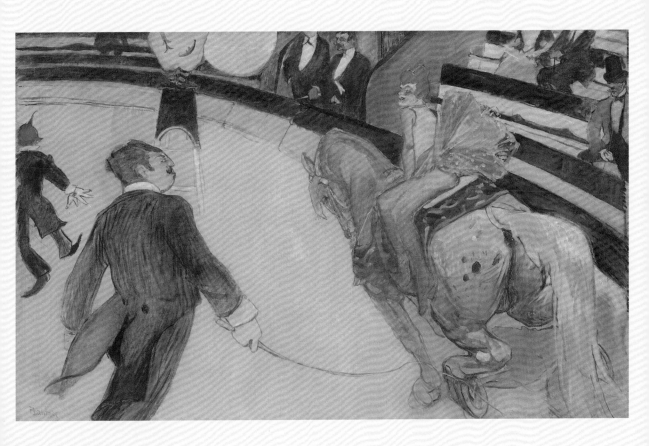

Equestrienne at the Circus Fernando:

Au cirque Fernando, l'écuyère

Kunstreiterin im Zirkus Fernando

Artista ecuestre del Circo Fernando

Al circo Fernando - Cavallerizza

Voltigeuse in het Cirque Fernando

1887–88, Oil on canvas/Huile sur toile, 100,3 × 161,3 cm, Art Institute of Chicago, Chicago

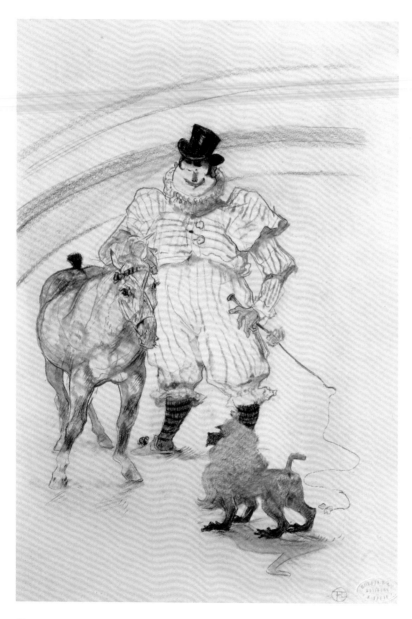

At the Circus: Performing
Horse with Monkeys

Au cirque : Cheval et singe dressés

Im Zirkus: Pferdedressur mit Affen

En el circo: Adestramiento
de caballo con monos

Al circo: cavallo e scimmia ammaestrati

In het circus: paardvoltige met apen

1899, Pastel, chalk, and graphite/
Dessin à la craie et au crayon, 44 × 26,7 cm,
Private collection

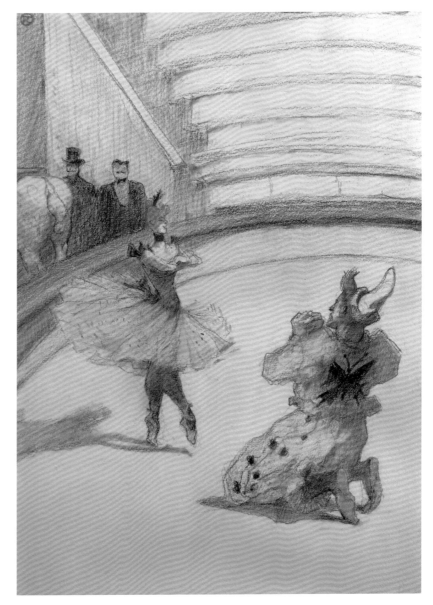

Curtain Call at the Circus

Au cirque : Le Rappel

Aufruf zur nächsten Zirkusnummer

Anuncio del próximo número circense

*Chiamata per il prossimo
numero da circo*

*Aankondiging van de
volgende circusact*

c. 1890, Pastel, 35,5 × 25 cm,
Private collection

Toulouse-Lautrec took up other motifs from Degas, such as women in the millinery shop or at their toilette, women attending café concerts or working in brothels, women working as laundresses or dancing, all in an effort to show the realities of life in the modern world (as Charles Baudelaire had demanded).

A good comparison to make is Degas' *Absinthe* (1876, Musée d'Orsay, Paris) with Toulouse-Lautrec's masterpiece *À la Mie* (1891). While Degas' image with its overlaps and diagonals comes across as rather formal, with the nominal subject of the painting, the absinthe drinkers depicted almost as an after-thought off to the side, Toulouse-Lautrec puts it right in the center, depicting his subjects with laser-sharp attention to detail. The edgy,

Lautrec reprend aussi d'autres sujets de Degas – femmes chez la modiste ou à leur toilette, cafés-concerts et maisons closes, blanchisseuses et danseuses – avec lesquels le peintre rend compte de « la vie moderne », selon la définition de Baudelaire.

On peut ainsi comparer très directement *L'Absinthe* de Degas (1876, musée d'Orsay, Paris) avec *À la Mie*, chef-d'œuvre de Lautrec (vers 1891, Museum of Fine Arts, Boston). Alors que la toile de Degas surprend plutôt formellement par ses chevauchements et ses diagonales, tout en resserrant dans un angle le sujet proprement dit (la buveuse d'absinthe), Lautrec saisit la situation directement en la caractérisant avec une rigueur extrême. La touche agitée, brouillonne et comme esquissée, correspond génialement à

Lautrec übernahm noch weitere Themen von Degas – die Frau bei der Modistin oder bei der Toilette, die Café- Concerts und Bordelle, Wäscherinnen und Tänzerinnen, mit denen der Maler das „moderne Leben" (nach der Forderung von Charles Baudelaire) wiedergab.

Direkt vergleichen kann man das Bild *Absinth* (1876, Musée d'Orsay, Paris) von Degas mit Lautrecs Meisterwerk *À la Mie* von 1891. Während das Bild von Degas durch die Überschneidungen und Diagonalen eher formal auffällt, das eigentliche Thema, die Absinthtrinker, aber eher beiläufig in der Ecke darstellt, hat Lautrec die Situation direkt und messerscharf charakterisierend erfasst. Die unruhige, rohe und skizzenhafte Malweise korrespondiert genial mit der Szene des verzankten, betrunkenen

Lautrec sin embargo reinterpretó otros temas de Degas – Mujer en la modista o aseándose, los conciertos del café y los burdeles, lavanderas y bailarinas, con las que el pintor representaba la "vida moderna" tras el ascenso de Charles Baudelaire.

Se pueden comparar directamente los cuadros *Absenta* (1876, Musée d'Orsay, Paris) de Degas con la obra maestra de Lautrec *À la Mie* de 1891. Mientras que la imagen de Degas parece formal, debido a los solapamientos y las diagonales, dejando a los bebedores de absenta, el tema central, apartados en una esquina, Lautrec plasma la situación caracterizándola de manera directa y tajante. Su manera de pintar, inquieta, con trazos bruscos, como si se tratase de un esbozo, hace juego con la escena, una pareja borracha peleándose, para

Lautrec riprese ancora altri temi da Degas: la donna dalla sarta o alla toilette, i caffè-concerto e i bordelli, le lavandaie e le ballerine, con i quali il pittore riprodusse la "vita moderna" (secondo la richiesta di Charles Baudelaire).

Si può confrontare direttamente il quadro *L'assenzio* (1876, Musée d'Orsay, Parigi) di Degas con il capolavoro di Lautrec *À la Mie* del 1891. Mentre il quadro di Degas colpisce per le intersezioni e le diagonali in modo piuttosto formale, il tema vero e proprio, il bevitore di assenzio, viene raffigurato nell'angolo come per caso; Lautrec ha colto la situazione diretta caratterizzandola in modo tagliente. Il metodo di pittura inquieto, rozzo e abbozzato corrisponde brillantemente alla scena della coppia ubriaca che

Lautrec nam talloze andere motieven van Degas over om het 'moderne leven' weer te geven (zoals Charles Baudelaire had geëist): de vrouw als hoedenmaakster of bij het toilet, wasvrouwen en danseressen, cafés-chantants en bordelen...

Als we Degas' schilderij *In een café*, of: *De absint* (1876, Musée d'Orsay, Parijs) vergelijken met Lautrecs meesterwerk *In café La Mie* (*À La Mie*) uit 1891, dan zien we dat het werk van Degas, met zijn overlappingen en diagonalen, tamelijk formeel overkomt en dat het eigenlijke onderwerp, de absintdrinkers, slechts terloops is uitgebeeld; Lautrec heeft zijn scène daarentegen direct en messcherp neergezet: de onrustige en schetsmatige schilderstijl sluit op geniale wijze aan op het tafereel van het ingezakte en dronken stel, waarvoor

Monsieur Paul Viaud

c. 1899, Brown pen and ink on paper/Dessin à la plume et encre, 21,7 × 13,2 cm, Private collection

raw, and sketchy brushwork is perfect for this scene of a drunken couple on the verge of a brawl. Lautrec's friends Maurice Guibert and Suzanne Valadon were his models for this piece. While French Realists like Courbet, Millet, and Daumier portrayed this world as a form of social criticism, Toulouse-Lautrec depicted this down-and-out milieu of pleasure-seekers, artists, singers, and prostitutes in only this way. This might not have been expected of Toulouse-Lautrec at first, given that he was the coddled scion of the high nobility and financially independent. However, Montmartre was for him a place where people living on the edge came together, welcomed him without prejudice, and a source of artistic inspiration.

la scène du couple ivre et avachi, pour laquelle ont posé Maurice Guibert (un ami du peintre) et Suzanne Valadon (modèle célèbre et maîtresse de Lautrec). Des sujets de critique sociale étaient déjà présents dans le réalisme d'un Courbet, d'un Millet ou d'un Daumier, mais seul Lautrec a représenté de cette façon la classe « inférieure » des jouisseurs, des artistes, des chanteurs et des filles. Rien ne laissait présager cela dans le Lautrec de la jeunesse : le « malchanceux » materné, rejeton de la haute noblesse et financièrement indépendant, était très éloigné de toute préoccupation sociopolitique. Reste qu'il découvre à Montmartre, rendez-vous des vies bourgeoises marginales, un environnement qui l'accueille sans préjugés, l'inspire et sera désormais son milieu artistique d'élection.

Paares, für das Lautrecs Freund Maurice Guibert und Suzanne Valadon Modell waren. Zwar waren sozialkritische Themen in der Kunst des französischen Realismus eines Courbet, Millet oder Daumier Inhalt, das „niedere" Milieu der Vergnügungssüchtigen, Artisten, Sänger und Dirnen zeichnete aber nur Lautrec auf diese Weise. Doch war das auch bei Lautrec nicht von Anfang an zu erwarten, denn der aus hohem Adel stammende, finanziell unabhängige, verhätschelte „Unglücksrabe" stand jeglicher sozialpolitischer Auseinandersetzung fern. Allerdings fand er auf dem Montmartre als Treffpunkt bürgerlicher Randexistenzen ein Umfeld, das ihn unvoreingenommen aufnahm und zugleich als sein künstlerisches Milieu inspirierte.

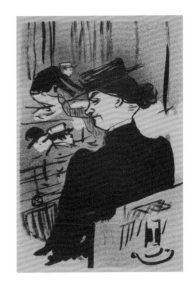

la que sirvieron de modelos el amigo de Lautrec Maurice Guibert y Suzanne Valadon. Aunque la crítica social era un tema que daba contenido al arte del realismo francés de Coubert, Millet o Daumier, el estrato social más "bajo" de los hedonistas, artistas, cantantes y prostitutas, sólo Lautrec los pintaba reflejando la fiel realidad. No hubiese sido de esperar que Lautrec plasmase estos temas desde el principio, ya que la consentida "ave de mal agüero", procedente de una familia de aristócratas, con independencia económica, al principio se mantenía lejos de cualquier debate sociopolítico. No obstante, en Montmartre, punto de encuentro de los burgueses marginados, encontró un entorno que lo acogió sin juzgarlo y que al mismo tiempo le serviría de inspiración para su medio de expresión artística.

bisticcia, per la quale i modelli furono l'amico di Lautrec Maurice Guibert e Suzanne Valadon. I temi di critica sociale erano già contenuti nell'arte del Realismo francese di Courbet, Millet o Daumier, sebbene solo Lautrec ritrasse in questo modo l'ambiente "basso" degli uomini sempre dediti al divertimento, degli artisti, i cantanti e le prostitute. D'altra parte non ci si poteva aspettare che Lautrec all'inizio affrontasse questi temi, poiché lo sfortunato e viziato artista proveniente dall'alta nobiltà e finanziariamente indipendente rimase lontano da qualsiasi dibattito politico-sociale. Tuttavia a Montmartre, in quanto punto d'incontro dei borghesi che conducevano esistenze al margine, trovò un ambiente che lo accolse senza preconcetti e al contempo lo ispirò come il suo contesto artistico.

Lautrecs vrienden Maurice Guibert en Suzanne Valadon model stonden. Maatschappijkritische onderwerpen werden in de kunst weliswaar behandeld in het Franse realisme van Courbet, Millet en Daumier, maar niemand schilderde het 'lagere' milieu van genotszoekers, zangers en meisjes van lichte zeden zoals Lautrec dat deed. Toch was dit niet wat van deze telg uit de oude adel verwacht kon worden. Deze financieel onafhankelijke maar kreupele 'ongeluksraaf' werd niet met sociale kwesties geconfronteerd. Maar op de Montmartre, een trefpunt voor burgers aan de zelfkant, nam hij dit milieu zonder vooringenomenheid in zich op als inspiratiebron voor zijn kunstenaarschap.

In the Bois de Boulogne
Au bois de Boulogne
Im Bois de Boulogne
En el Bois de Boulogne
Al Bois de Boulogne
In het Bois de Boulogne

1901, Oil on canvas/Huile
sur toile, 56 × 46,5 cm,
Private collection

Seated Woman

Femme assise

Sitzende Frau

Mujer sentada

Donna seduta

Zittende vrouw

c. 1887, Charcoal
on paper/Fusain,
48 × 39,5 cm,
Private collection

May Belfort

1895, Oil on cardboard/Huile sur carton, 74,8 × 41,5 cm,
Private collection

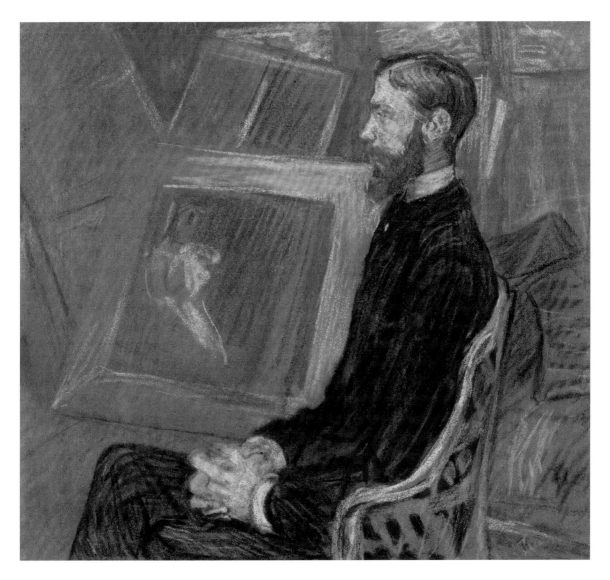

Georges Henri Manuel

1891, Pastel on cardboard/Pastel sur carton, 45 × 48,5 cm, Private collection

La Promeneuse

La Promeneuse

Die Spaziergängerin

Chica paseando

Donna che passeggia

De wandelaarster

1892, Oil on cardboard/Huile sur carton, 52,7 × 41,9 cm, Private collection

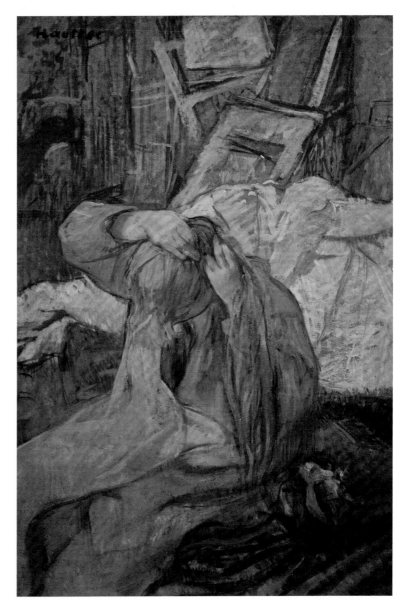

Woman Doing Her Hair
Femme se coiffant ou *Celle qui se peigne*
Frau, sich das Haar richtend
Mujer arreglándose el pelo
Donna che si pettina
Vrouw die haar haar doet
1891, Oil on cardboard/Huile sur carton,
44 × 30 cm, Musée d'Orsay, Paris

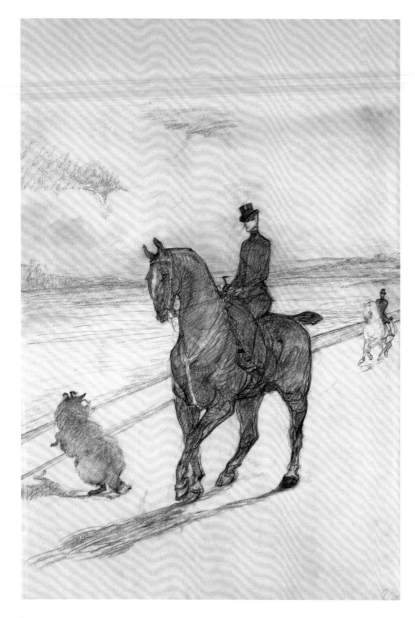

The Amazon

L'Amazone

Die Amazone

La amazona

L'amazzone

De amazone

c. 1899, Crayon on paper/Dessin au crayon,
55 × 46 cm, Private collection

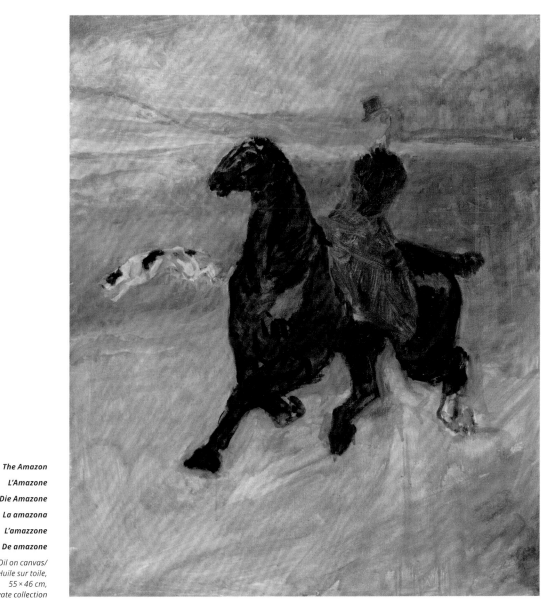

The Amazon

L'Amazone

Die Amazone

La amazona

L'amazzone

De amazone

1882, Oil on canvas/
Huile sur toile,
55 × 46 cm,
Private collection

Triumph at the Moulin Rouge

Among Toulouse-Lautrec's best known works are the numerous scenes he created in the Moulin Rouge, the Montmartre dance hall that opened in 1889. He was a regular there and would sketch the goings-on on-site and then paint them later in his studio. The subjects include the famous dancer La Goulue ("The Glutton"), usually in a pas de deux with Valentin le Désossé ("Man Without Bones"). Toulouse-Lautrec also made precise studies of his fellow audience members and would depict with the relentlessly realistic detail. His scenes include everyone from handsome dandies to some rather ugly visages.

But he was not doing just out of pure mockery. Both sides of the coin, beauty and ugliness, were an inherent part of the bohemian milieu.

Toulouse-Lautrec found himself so fascinated by the nightlife in Montmartre that he moved to the district in 1884. He could now observe his subjects right from his doorstep: the bars and cafés with their dancers, singers, prostitutes, and drunks. Despite his dwarfish stature, he was a welcome presence in this motley society. With his keen eye and biting sense humor, he moved about the mad swirl of this underbelly of late nineteenth-century Paris despite his handicap and was able to record what he observed with pencil, paint, and brush.

Triomphe au Moulin Rouge

Au nombre de ses sujets les plus célèbres figurent les nombreuses scènes au Moulin Rouge, salle de bal ouverte en 1889 que Lautrec fréquente assidûment et dont il a dessiné sur place la vie trépidante, avant d'en tirer ensuite des tableaux réalisés en atelier. Ils représentent La Goulue, danseuse célèbre, le plus souvent dans un pas de deux avec son partenaire Valentin le Désossé. Le public présent est détaillé de façon aussi précise et figuré avec un réalisme impitoyable : on voit donc dans ces scènes du beau monde, élégamment vêtu, aussi bien que des visages hideux et vulgaires. Mais cela n'est pas simple sarcasme de sa part ; ces extrêmes, laideur et beauté, appartiennent tous deux au monde de la bohème parisienne.

Lautrec est à ce point fasciné par la vie nocturne de Montmartre qu'il s'y installe pour y vivre à partir de 1884. Il a désormais à sa porte tous ses sujets favoris – bars, cafés et salles de bal, danseurs et chanteurs, ivrognes et prostituées.

Malgré sa petite taille et sa grande laideur, l'artiste est bien reçu dans cette société assez interlope. Avec son œil affûté et son humour caustique, il se meut à son aise, malgré son handicap, dans ce monde de paillettes qu'il sait fixer de façon impressionnante avec sa palette et ses brosses.

Triumph im Moulin Rouge

Zu den bekanntesten Motiven gehören wohl die zahlreichen Szenen im 1889 eröffneten Tanzlokal Moulin Rouge, in dem sich Lautrec besonders gerne aufhielt und dessen Treiben er vor Ort zeichnerisch und später im Atelier malerisch festhielt. Sie zeigen die berühmte Tänzerin La Goulue (Die Gefräßige) meist beim Pas de Deux mit dem „knochenlosen" Valentin le Désossé. Auch das anwesende Publikum studierte Lautrec genau und bildete es schonungslos realistisch ab: So finden sich schöne, elegant gekleidete Herrschaften ebenso in seinen Szenen wie hässliche Visagen.

Für ihn war das aber nicht nur reine Spottlust. Beide Pole, Schönheit und Hässlichkeit, gehörten zum Leben der Bohème dazu.

Lautrec war von dem Nachtleben am Montmartre derart fasziniert, dass er ab 1884 auch dort lebte. Nun hatte er vor der Haustür alle seine Themen versammelt: Bars und Cafés mit ihren Tänzern, Sänger, Huren und Saufbolden. Ungeachtet seines zwergenhaften Wuchses war Lautrec in dieser Gesellschaft gerne gesehen. Mit seinem scharfen Auge und beißenden Humor bewegte er sich trotz seines Handicaps ungehindert in dieser schillernden Welt, die er mit Farbe und Pinsel in eindrucksvoll festzuhalten verstand.

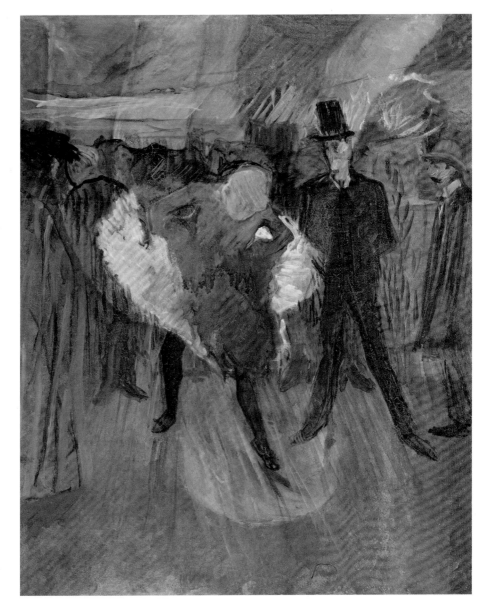

La Goulue and Valentin le Désossé at the Moulin Rouge

Esquisse pour *La Danse au Moulin Rouge, la Goulue et Valentin le Désossé*

La Goulue und Valentin le Désossé im Moulin Rouge

La Goulue y Valentin Desosé en el Moulin Rouge

La Goulue e Valentin le Désossé al Moulin Rouge

La Goulue en Valentin 'le Désossé' in de Moulin Rouge

c. 1890, Crayon on paper/ Dessin au crayon, Private collection

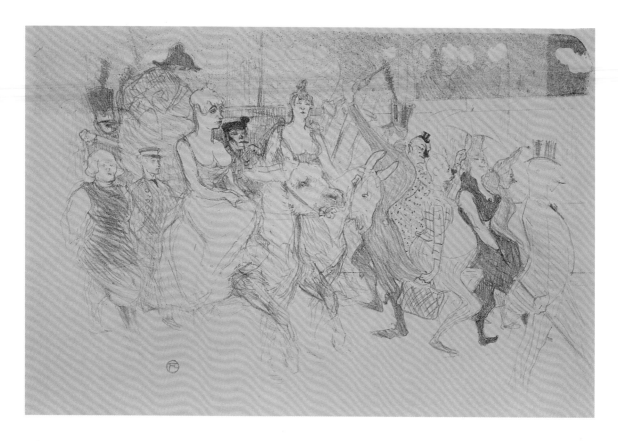

A Show at the Moulin Rouge
Une redoute au Moulin Rouge
Eine Vorstellung im Moulin Rouge
Una representación en el Moulin Rouge
Un galà al Moulin Rouge
Voorstelling in de Moulin Rouge

1893, Crayon on paper/Dessin au crayon, 38 × 56 cm, Bibliothèque Nationale, Paris

Triunfo en el Moulin Rouge

A los motivos más importantes pertenecen sus numerosas escenas del cabaret Moulin Rouge, inaugurado en 1889, en el que a Lautrec le gustaba pasar tiempo especialmente y cuya actividad iba reproduciendo, primero en sus dibujos en el propio local y posteriormente en pintura en su taller. Sus cuadros muestran a la famosa vedette La Goulue (La Glotona) la mayoría de las veces en el Pas de Deux (pase de dos) con el "sin huesos" Valentin le Désossé. Lautrec también estudiaba el público asistente con detenimiento para retratarlo de manera brutalmente realista. De forma que en sus escenas se puede contemplar tanto a señores bien vestidos como a personas feas.

Para él esto no sólo era una manera de burlarse. Ambos extremos, la belleza y la fealdad, pertenecían a la vida de la bohemia.

Lautrec se había quedado prendado de la vida nocturna de Montmartre hasta el punto de trasladarse a vivir allí en 1884. Ahora tenía todos los temas de inspiración a la puerta de su casa: Bares y cafés con sus bailarines, cantantes, putas y borrachos. A pesar de haberse quedado raquítico era bienvenido en esa sociedad. Con su vista de lince y humor ácido, a pesar de su hándicap, se movía como pez en el agua en este mundo de purpurina, que sabía plasmar con su paleta y pinceles de manera impresionante.

Il trionfo del Moulin Rouge

Ai motivi più famosi appartengono le numerose scene nel locale da ballo del Moulin Rouge, aperto nel 1889, che Lautrec frequentava particolarmente volentieri e la cui attività immortalò sul posto disegnandola e più tardi nel suo studio dipingendola. I quadri mostrano la celebre ballerina La Goulue (l'ingorda) più che altro nel pas de deux con Valentin le Désossé, detto il "senza ossa". Lautrec studiò con precisione anche il pubblico presente e lo rappresentò in modo realistico e inclemente: così nelle sue scene si trovano signori di bell'aspetto vestiti elegantemente e allo stesso tempo visi orrendi.

Per il pittore non si trattava soltanto di una voglia di deridere. Entrambi i poli, bellezza e bruttezza, appartengono alla vita della Bohème.

Lautrec era talmente affascinato dalla vita notturna di Montmartre che visse lì a partire dal 1884. Egli aveva tutti i suoi temi radunati davanti alla porta di casa: bar e caffè con le loro ballerine, cantanti, prostitute e ubriaconi. Nonostante la sua statura da nano, Lautrec si sentiva a proprio agio in questa società. Con il suo occhio acuto e lo humour tagliente, nonostante il suo handicap si muoveva senza ostacoli in questo mondo scintillante, che riusciva a fissare con i colori e il pennello con grande effetto.

Triomf in de Moulin Rouge

Tot Lautrecs bekendste motieven behoren de talrijke scènes in het danslokaal Moulin Rouge, dat in 1889 werd geopend. Lautrec vertoefde er graag en de schetsen die hij er van het vertier maakte, werkte hij vervolgens in zijn atelier tot doeken uit. Daarop zijn de beroemde danseres La Goulue ('De gulzige'), meestal in een pas de deux met Valentin 'de bottenloze' ('Le Désossé'), te zien. Lautrec observeerde ook het publiek nauwgezet en beeldde het meedogenloos realistisch uit: elegant geklede heerschappen en lelijke tronies wisselen elkaar in zijn werken moeiteloos af.

Dit bedoelde Lautrec niet spottend, want beide extremen, schoonheid en afstotelijkheid, hoorden bij het leven van de bohème.

Lautrec werd zó gefascineerd door het nachtleven van Montmartre dat hij in 1884 naar de berg verhuisde. Nu speelden zijn onderwerpen zich om de hoek af: kroegen vol dansers, zangers, hoeren en zuipschuiten. In weerwil van zijn dwergachtige voorkomen was Lautrec hier een graag geziene gast. Met zijn scherpe blik en bijtende humor bewoog hij zich ondanks zijn handicap probleemloos door dit bruisende milieu, dat hij op indrukwekkende wijze met verf en penseel wist vast te leggen.

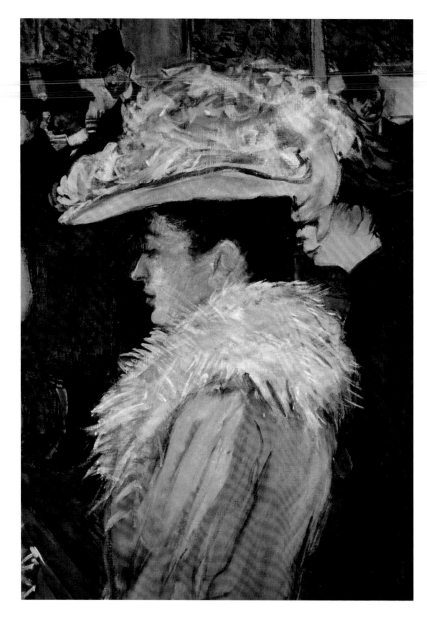

*Ball at the Moulin Rouge
(Detail of a Lady in Pink)*

La Danse au Moulin Rouge (détail)

*Ball im Moulin Rouge (Detail einer
vornehmen Dame in Rosa)*

*Baile en el Moulin Rouge (Detalle
de una mujer distinguida en rosa)*

*Ballo al Moulin Rouge (dettaglio
di una dama elegante in rosa)*

*Bal in de Moulin Rouge (detail van
een voorname dame in roze)*

*1890, Oil on canvas/Huile sur toile,
115,6 × 149,9 cm, Philadelphia Museum of
Art, Philadelphia*

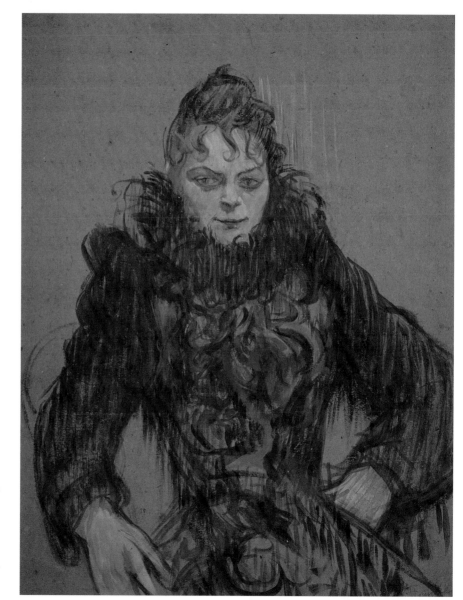

Lady with Black Boa

Femme au boa noir

Dame mit schwarzer Boa

Mujer con boa negra

Dama con boa di piume nere

Dame met zwarte boa

1892, Oil on cardboard/
Huile sur carton, 53 × 41 cm,
Musée d'Orsay, Paris

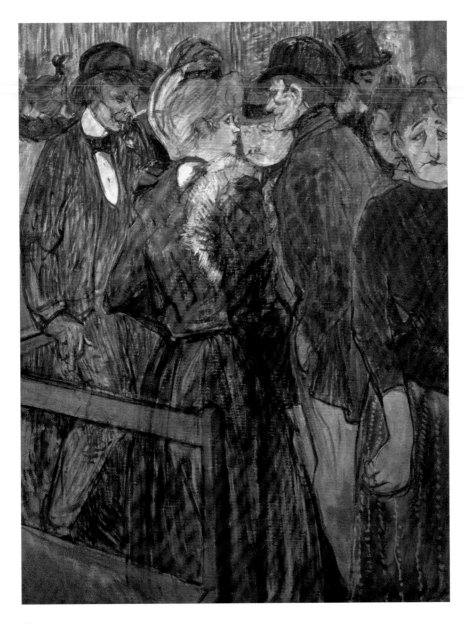

At the Moulin de la Galette

Au moulin de la Galette

Im Moulin de la Galette

En el Moulin de la Galette

Al Moulin de la Galette

In de Moulin de la Galette

1891, Watercolor and gouache/
Aquarelle et gouache,
67,5 × 52,5 cm, Private collection

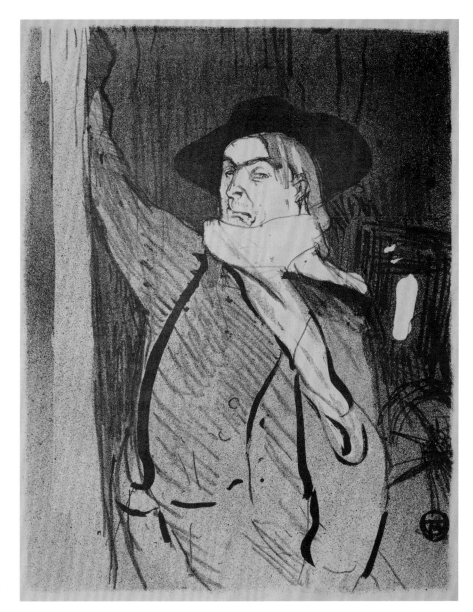

Aristide Bruant

c. 1892, Lithograph/
Lithographie, Private collection

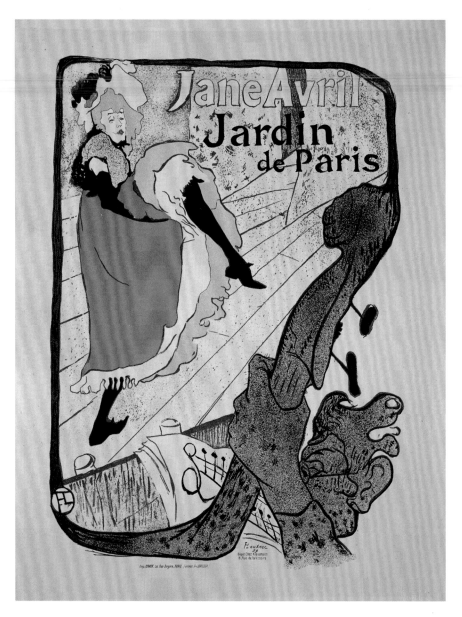

Poster for Jane Avril at
the Jardin de Paris

Jane Avril : Jardin de Paris

Plakat für Jane Avril
im Jardin de Paris

Cartel para Jane Avril
en el Jardin de Paris

Manifesto per Jane Avril
al Jardin de Paris

Affiche voor Jane Avril
in de Jardin de Paris

1893, Color lithograph/
Lithographie, 130 × 94 cm,
Bibliothèque Nationale, Paris

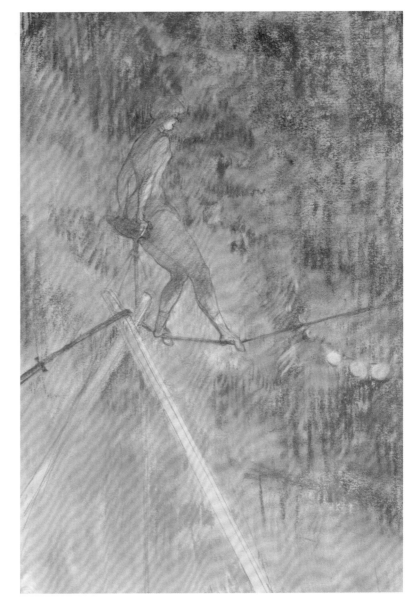

The Tight Rope Walker

L'Équilibriste

Die Seiltänzerin

La funambulista

L'acrobata

Koorddanseres

c. 1890, Pastel on paper/Pastel, 47 × 32 cm,
Nationalmuseum, Stockholm

La Chaîne Simpson

1896, Color lithograph/Lithographie, 82,8 × 120 cm, Private collection

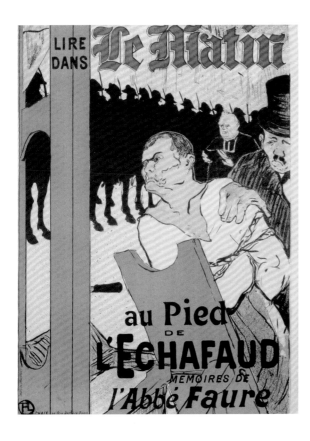

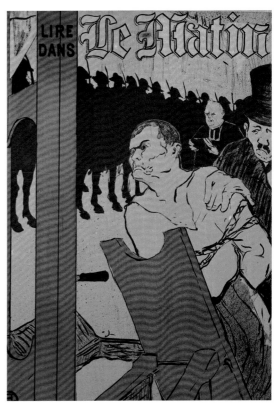

Advertisement in *Le Matin in Memory of Abbé Faure*

Au pied de l'échafaud (2ᵉ état)

Werbung zum *Andenken an den Abbé Faure im Le Matin*

Publicidad para *el memorial del Abbé Faure en Le Matin*

Annuncio in *ricordo dell'Abbé Faure in Le Matin*

Advertentie ter *nagedachtenis van Abbé Faure in Le Matin*

1893, Color lithograph/Lithographie, 86 × 62 cm, Private collection

At the Foot of the Gallows **(Advertisement in Le Matin)**

Au pied de l'échafaud (1ᵉʳ état)

Am Fuß des Galgen **(Anzeige im Le Matin)**

A pie del Galgen **(anuncio en Le Matin)**

Ai piedi della forca **(annuncio in Le Matin)**

Aan de voet van de galg **(advertentie in Le Matin)**

1893, Color lithograph/Lithographie, 86 × 62 cm, Musée Toulouse-Lautrec, Albi

Ball at the Moulin Rouge:
La Goulue and Valentin le Désossé

This is one of Toulouse-Lautrec's masterpieces of composition. The two performers, La Goulue and Valentin le Désossé (the Man Without Bones) have taken the stage to perform one of their daring dances. As La Goulue spins, Valentin stands next to her with his legs spread and helping her with his right hand. Behind them to the right stands a large man in a coat on the edge of the stage, disinterested in what is going on. The house band, meanwhile, is playing above his head. The rest of the crowd in the background is rendered with just a few strokes, with only the faces of some being given a bit more detail. The work has very little color, mostly brown and white tones with a few accents in green in La Goulue's skirt. The spatial effect is deceiving, with the actual size only suggested by the difference in size between the main characters and the crowd in the background.

La Danse au Moulin Rouge,
La Goulue et Valentin le Désossé

Ceci est un des panneaux les plus magistralement composés par Toulouse-Lautrec. Les deux protagonistes – La Goulue et Valentin le Désossé – sont entrés en scène pour exécuter une de leurs danses acrobatiques. Tandis que la première fait la roue, son partenaire est debout, jambes écartées auprès d'elle, et l'aide de la main droite pour l'exécution de la figure. En arrière-plan à droite se tient un spectateur massif vêtu d'un manteau, presque indifférent, au bord de la scène. Au-dessus de lui joue l'orchestre de la maison. La masse des spectateurs d'arrière-plan, dans la moitié gauche du tableau, n'est rendue que par quelques traits ; seuls les visages sont plus détaillés pour certains personnages. La palette d'ensemble ne comporte que peu de couleurs – essentiellement des tons de brun et de blanc, avec quelques touches de vert sur la jupe de La Goulue. L'effet spatial est d'autant plus stupéfiant qu'il est obtenu seulement par les rapports de taille entre les principaux personnages et la masse de l'arrière-plan.

Ball im Moulin Rouge:
La Goulue und Valentin Désossé

Dieses ist eines der meisterhaft komponierten Bilder von Toulouse-Lautrec. Die beiden Protagonisten, La Goulue und Valentin le Désossé (der Knochenlose) haben die Bühne betreten, um einen ihrer verwegenen Tänze vorzuführen. Während La Goulue das sogenannte Rad schlägt, steht Valentin breitbeinig neben ihr und hilft mit der rechten Hand nach. Rechts dahinter steht ein bulliger Zuschauer im Mantel nahezu unbeteiligt am Bühnenrand. Über ihm spielt die Kapelle des Hauses auf. Die Zuschauermenge im Hintergrund ist mit wenigen Strichen wiedergegeben, nur die Gesichter sind bei einigen Figuren stärker charakterisiert. Die Arbeit kommt mit wenigen Farben aus, vorwiegend Braun- und Weißtöne mit einigen Akzenten in Grün beim Rock von La Goulue. Die Raumwirkung ist verblüffend, wird sie doch nur durch die Größenverhältnisse der Hauptfiguren zu der Menge im Hintergrund angedeutet.

Ball at the Moulin Rouge: La Goulue and Valentin le Désossé

Panneau de gauche pour la baraque de la Goulue, à la Foire du Trône à Paris : La Danse au Moulin Rouge, la Goulue et Valentin le Désossé

Ball im Moulin Rouge: La Goulue und Valentin le Désossé

Baile en el Moulin Rouge: La Goulue y Valentin le Désossé

Ballo al Moulin Rouge: La Goulue e Valentin le Désossé

Bal in de Moulin Rouge: La Goulue en Valentin le Désossé

1895, Oil on canvas/Huile sur toile, 298 × 316 cm, Musée d'Orsay, Paris

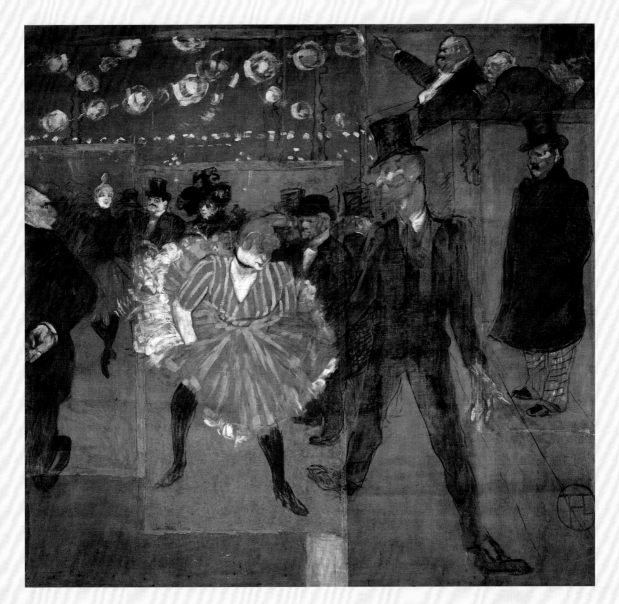

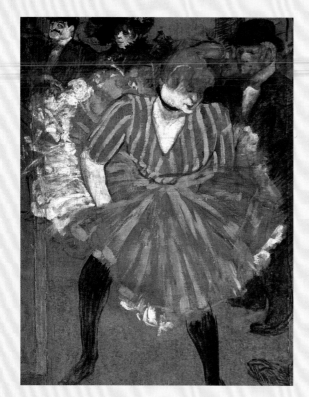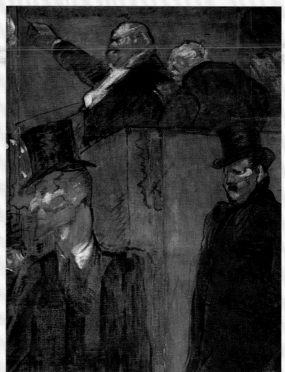

Baile en el Moulin Rouge:
La Goulue y Valentin Désossé

Esta es una de las mejores composiciones de Toulouse-Lautrec. Ambos protagonistas La Goulue y Valentin le Désossé (el sin huesos) acaban de pisar el escenario para representar uno de sus osados bailes. Mientras que La Goulue toca la llamada rueda, Valentin está a su lado despatarrado y le ayuda con la mano derecha. A la derecha, detrás de ellos, un fornido espectador enfundado en abrigo, los observa con talante casi indiferente desde el lado del escenario. Por encima de él toca la capilla de la casa. Los espectadores del fondo están pintados con pocos trazos, sólo las caras de algunas figuras se caracterizan por una mayor definición. La obra se realiza con poco color. Predominan las tonalidades marrones y blancas con algunas notas verdes en la falda de La Goulue. El espacio ofrece una imagen desconcertante. Sus medidas sólo se intuyen por medio de las proporciones de las figuras principales en relación de las masas del fondo.

Ballo al Moulin Rouge:
La Goulue e Valentin Désossé

Si tratta di uno dei quadri capolavoro di Toulouse-Lautrec. I due protagonisti, La Goulue e Valentin le Désossé (il senza ossa) entrano in palcoscenico per esibirsi in uno dei loro balli audaci. Mentre La Goulue esegue la cosiddetta ruota, Valentin rimane accanto a lei a gambe larghe aiutandola con la mano destra. Dietro di loro sulla destra si trova uno spettatore di corporatura tozza che indossa un cappotto, quasi distaccato dal bordo del palcoscenico. Sopra di lui suona l'orchestrina della casa. La folla di spettatori sullo sfondo è raffigurata con poche pennellate, solo i visi di alcune figure sono fortemente caratterizzati. L'opera riesce nel suo intento con pochi colori, in prevalenza sfumature di marrone e bianco con alcuni accenti di verde nella gonna di La Goulue. L'effetto spaziale è sorprendente, anche se viene indicato solo attraverso le proporzioni delle figure principali nella folla sullo sfondo.

Bal in de Moulin Rouge:
La Goulue en Valentin 'Le Désossé'

In dit meesterlijk gecomponeerde schilderijen zien we de beide hoofdpersonen, La Goulue en Valentin le Désossé (de bottenloze), het toneel betreden om een van hun dansacts op te voeren. Terwijl La Goulue klaarstaat om een radslag te maken, staat Valentin wijdbeens naast haar en houdt haar rechterhand vast. Erachter, rechts, staat een corpulente toeschouwer in overjas, die niet aan het gebeuren deelneemt. Boven hem speelt het huisorkest. Het publiek is slechts schetsmatig neergezet, waarbij de gezichten van enkele figuren gedetailleerder zijn uitgetekend. Lautrec gebruikt slechts weinig kleuren, vooral bruine en witte tinten, met enkele groene accenten in de tutu van La Goulue. De weergave van de ruimte is verbluffend, omdat die alleen door de verhouding tussen de hoofdfiguren en het publiek op de achtergrond wordt aangegeven.

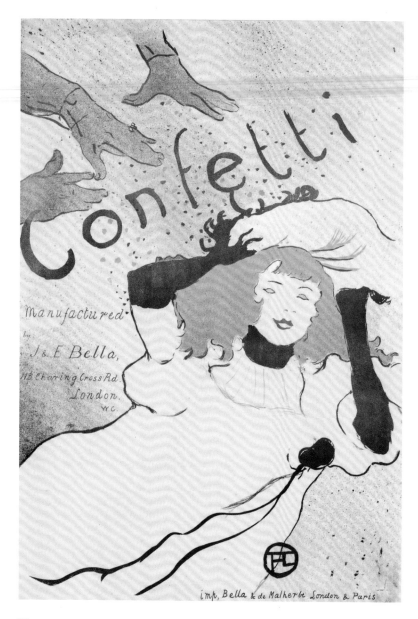

Confetti

Confetti

Confetti

Confeti

Coriandoli

Confetti

1894, Color lithograph/Lithographie,
73,7 × 55,9 cm, The San Diego Museum of Art,
San Diego

Madame Juliette Pascal

1887, Oil on canvas/Huile sur toile,
55,6 × 50,8 cm, Private collection

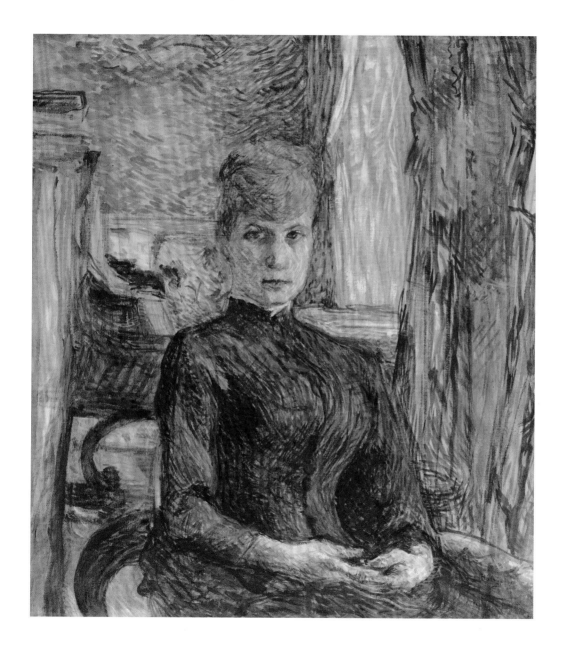

Félix Fénéon

1896, Lithograph/Lithographie, Private collection

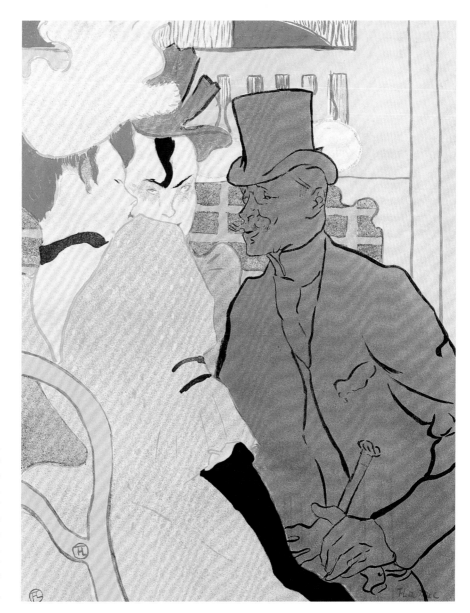

The Englishman at the Moulin Rouge

L'Anglais au Moulin Rouge

Der Engländer im Moulin Rouge

El inglés en el Moulin Rouge

L'inglese al Moulin Rouge

De Engelsman in de Moulin Rouge

1892, Color lithograph/
Lithographie, 63 × 49 cm,
Musée Toulouse-Lautrec, Albi

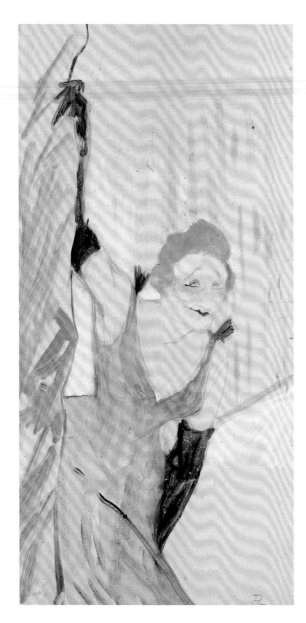

Yvette Guilbert Taking a Curtain Call

Yvette Guilbert saluant le public

Yvette Guilbert bei einem Gespräch am Vorhang

Yvette Guilbert conversando junto al telón

Yvette Guilbert saluta il pubblico

Yvette Guilbert tijdens een gesprek bij het doek

*1894, Gouache on paper/Fusain et gouache, 48 × 25 cm,
Musée Toulouse-Lautrec, Albi*

Yvette Guilbert

c. 1894, Color lithograph/Lithographie,
Freud Museum, London

Yvette Guilbert

1894, Charcoal and oil on paper/Huile sur carton,
186 × 93 cm, Musée Toulouse-Lautrec, Albi

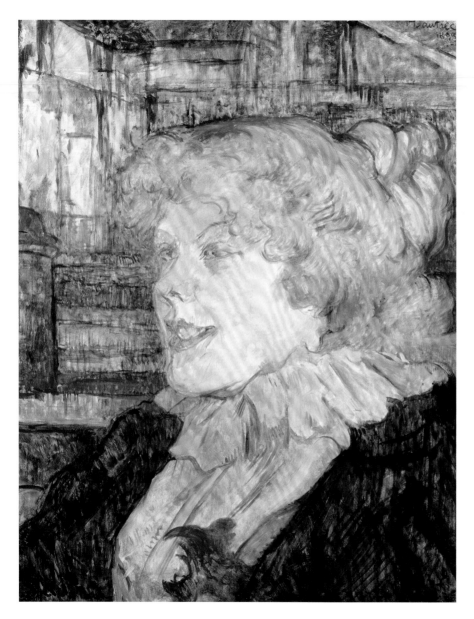

The English Girl from
The Star *at Le Havre*

L'Anglaise du Star *au Havre*

*Das englische Mädchen
vom* The Star *in Le Havre*

La chica inglesa de
The Star *en Le Havre*

La ragazza inglese da
The Star *a Le Havre*

Het Engelse meisje van
The Star *in Le Havre*

*1899, Oil on wood/
Huile sur bois, 41 × 32 cm,
Musée Toulouse-Lautrec, Albi*

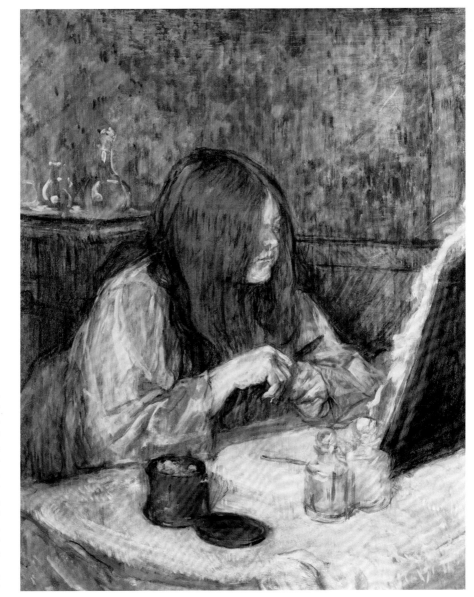

*Madame Poupoule
at her Toilette*

*Madame Poupoule
à sa toilette*

*Madame Poupoule
bei der Toilette*

*Madame Poupoule
aseándose*

*Madame Poupoule
alla toilette*

*Madame Poupoule
bij het toilet*

*1898, Oil on cardboard/
Huile sur carton,
60,8 × 49,6 cm, Musée
Toulouse-Lautrec, Albi*

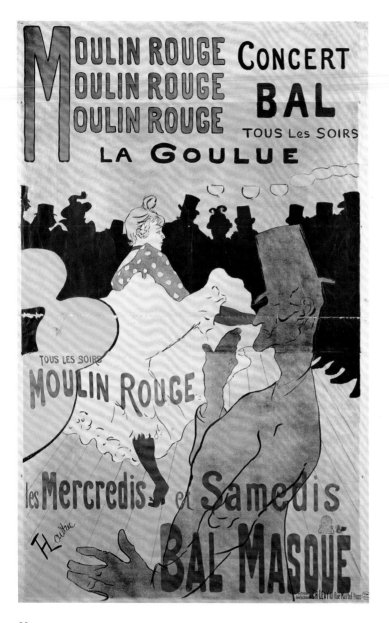

Poster Advertising *La Goulue at the Moulin Rouge*

Moulin Rouge : La Goulue (2ᵉ état, avec la 3ᵉ bande)

Plakatwerbung für *La Goulue im Moulin Rouge*

Cartel publicitario para *anunciar a*
La Goulueen el Moulin Rouge

Manifesto pubblicitario per
La Goulue al Moulin Rouge

Affiche voor *La Goulue in de Moulin Rouge*

1891, Lithograph/Lithographie, 195 × 123 cm,
Musée des Arts Décoratifs, Paris

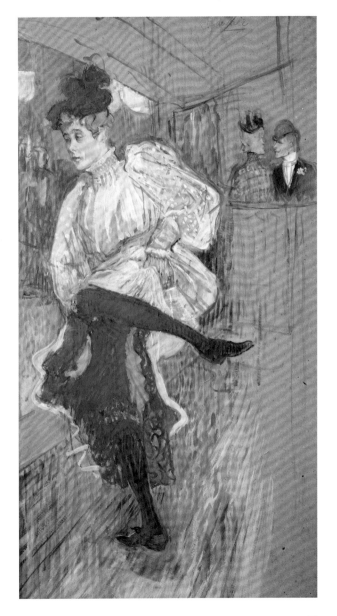

Jane Avril Dancing
Jane Avril dansant
Jane Avril beim Tanzen
Jane Avril bailando
Jane Avril che danza
Jane Avril bij het dansen
1892, Oil on cardboard/Huile sur carton, 85,5 × 45 cm,
Musée d'Orsay, Paris

The Bar

The image clearly shows the Toulouse-Lautrec's methods: paint highly diluted with turpentine, which dries quickly on an unprepared canvas to give it a pastel-like, matte tone, as well as a sketching technique that outlines the subject, but omits details. While some parties are only hinted at in the foreground, with the empty space in front also speaking volumes, as with Cézanne, the features of the main characters are depicted in full color. This concentration on the faces makes this piece a compelling, persuasive statement.

Au café, le consommateur et la caissière chlorotique

Cette œuvre illustre précisément la technique artistique de Lautrec : une application de peinture très diluée à la térébenthine, dont le séchage rapide sur un fond non préparé donne des tons mats semblables à ceux des pastels ; et une technique résolument graphique qui cerne l'objet mais renonce aux détails. Tandis que certaines parties du premier plan sont simplement suggérées – le fond vide contribuant à cela (comme chez Cézanne) –, les personnages principaux sont vivement colorés, avec des physionomies très caractérisées. La concentration sur les visages confère à la représentation une force d'assertion extrêmement convaincante.

Die Bar

Das Bild zeigt deutlich die künstlerische Methode von Lautrec: ein stark mit Terpentin verdünnter Farbauftrag, der durch rasches Eintrocknen auf unbearbeitetem Grund einen pastellartigen, matten Ton erhält, sowie eine ausgeprägt zeichnerische Technik, die den Gegenstand umreißt, aber auf Details verzichtet. Während einige Partien im Vordergrund nur angedeutet sind, wobei der leere Grund – wie bei Cézanne – aber mitspricht, werden die Hauptfiguren farbig angelegt und physiognomisch charakterisiert. Durch die Konzentration auf die Gesichter erhält die Darstellung eine zwingende, überzeugende Aussage.

El bar

Esta imagen muestra claramente el método artístico de Lautrec: una fuerte aplicación del color, diluido con terpentina, que al secarse rápidamente sobre un fondo sin tratar, mantiene una tonalidad de color pastel; una técnica de dibujo muy marcada, que perfila el contorno del objeto, renunciando a los detalles. Mientras que algunas partes del primer plano sólo se intuyen, aunque el espacio vacío -al igual que en las obras de Cézanne – también forma parte de la composición, a las figuras principales se les aplica color para caracterizar sus rasgos fisionómicos. Al concentrarse en las caras de las figuras, la representación envía un mensaje ineludible y convincente.

Il bar

Il quadro mostra chiaramente il metodo artistico di Lautrec: un'applicazione del colore fortemente diluito con la trementina, che tramite l'essiccamento rapido su un fondo non lavorato ottiene un tono pastello opaco, e anche una tecnica grafica pronunciata che delinea l'oggetto, pur rinunciando ai dettagli. Mentre alcune parti in primo piano sono solo accennate, nelle quali il fondo vuoto contribuisce, come in Cézanne, le figure principali vengono abbozzate a colori e caratterizzate dal punto di vista fisiognomico. Grazie alla concentrazione sui visi, l'immagine trasmette un messaggio plausibile e convincente.

De bar

Dit werk toont duidelijk Lautrecs werkwijze: een sterk met terpentijn verdunde verftoets, die door het snelle opdrogen op de onbehandelde gronding een pastelachtige, matte toon krijgt, naast een zeer tekenkunstige techniek waarbij onderwerpen worden omlijnd en details worden weggelaten. Terwijl enkele partijen op de voorgrond schetsmatig zijn ingevuld, waardoor de onbeschilderde ondergrond – net als bij Cézanne – een rol gaat spelen, zijn de hoofdfiguren kleurrijk uitgebeeld en lichamelijk uitgewerkt. Door de nadruk op de gezichten krijgt het tafereel een sterke uitdrukkingskracht.

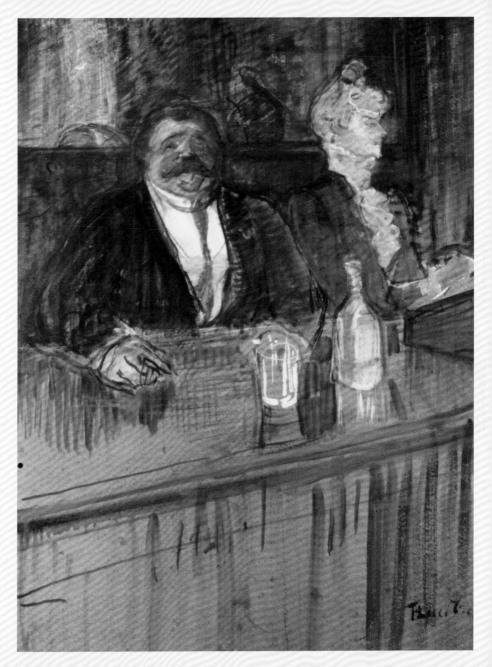

The Bar

*Au café, le consommateur
et la caissière chlorotique*

Die Bar

El bar

Al bar

De bar

*1898, Oil on cardboard/
Huile sur carton, 81,5 × 60 cm,
Kunsthaus, Zürich*

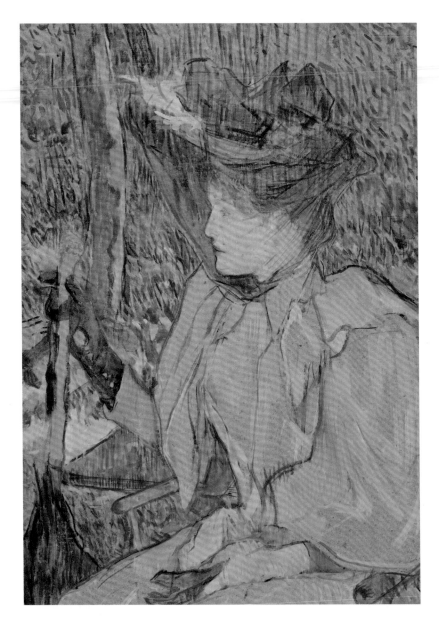

Woman with Gloves

La Femme aux gants

Frau mit Handschuhen

Mujer con guantes

Donna con i guanti

Vrouw met handschoenen

1890, Oil on cardboard/Huile sur carton,
54 × 40 cm, Musée d'Orsay, Paris

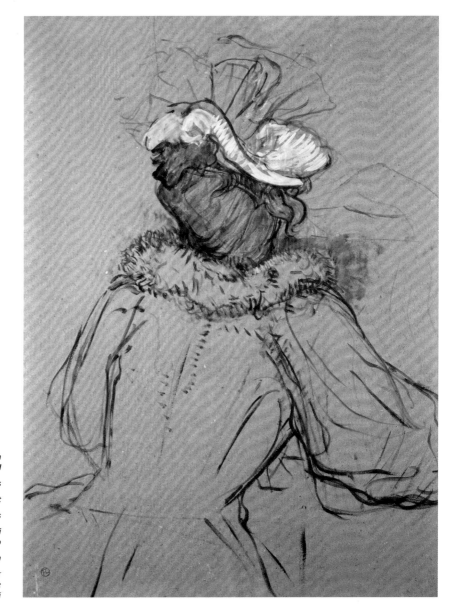

*Red-haired Woman
Seen from Behind*

Femme rousse vue de dos

Rothaarige Frau in Rückenansicht

Mujer pelirroja vista desde atrás

*Donna dai capelli rossi
vista da dietro*

Roodharige vrouw op de rug gezien

1891, Oil on cardboard/Huile sur
carton, 78 × 59,7 cm, Musée
Toulouse-Lautrec, Albi

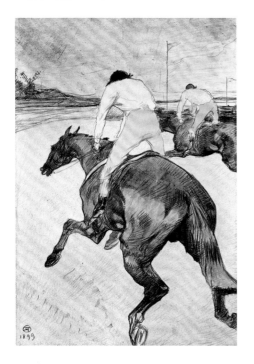

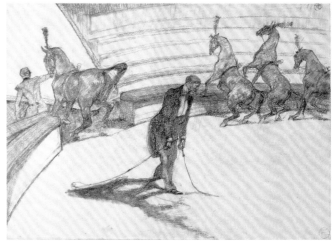

The Jockey

Le Jockey

Der Jockey

El jockey

Il fantino

De jockey

1899, Lithograph/Lithographie, 50,4 × 35,8 cm,
Victoria & Albert Museum, London

At the Circus: Horses on the Loose

Au cirque : Chevaux en liberté

Im Zirkus: frei laufende Pferde

En el circo: caballos sueltos

Al circo: cavalli in libertà

In het circus: vrije paardendressuur

1899, Black and colored chalk on paper/Dessin au crayon, 26,4 × 36,4 cm,
Walters Art Museum, Baltimore

*Study for the Portrait
of Loie Fuller*

Loïe Fuller aux Folies-Bergères

Studie für Bildnis Loïë Fuller

*Estudio para el retrato
de Loïë Fuller*

*Studio per il ritratto
di Loïë Fuller*

*Studie voor een portret
van Loïë Fuller*

*1893, Oil on cardboard/
Huile sur carton, 63,2 × 45,3 cm,
Musée Toulouse-Lautrec, Albi*

"Posters, posters! That's the fly in the ointment!" *« Des affiches, des affiches! Là est le point essentiel! »*

„Plakate, Plakate! Da liegt der Hase im Pfeffer!" HENRI DE TOULOUSE-LAUTREC

A Master at Making Posters

While Toulouse-Lautrec was painting himself a place in the history of art with his paintings of the Moulin Rouge, he became famous almost overnight with another medium: the poster.

When he was hired to produce a poster for the Moulin Rouge in 1891, he was pushing into the domain of Jules Chéret, who had been flooding Paris with his lithographs since the 1860s. Chéret had invented the process of drawing posters in three colors on lithographic plates and had already been the subject of major retrospectives, with his posters becoming popular collectible items. Already with his first poster, Toulouse-Lautrec had superseded the inventor with his artful representation of two dance stars: La Goulue doing one of her daring pirouettes is shown only dimly, but still unmistakable in half-figure, while her partner Valentin le Désossé is shown in profile in a grey-green iridescent silhouette.

The success of this post led the 27-year-old artist to embrace lithography as his graphic medium of choice, abandoning the etching he had previously practiced. His works includes about 350 lithographs, including 30 posters, which have become the incunabula of this genre.

L'autorité des affiches

Tandis que Lautrec se fait lentement une place dans l'histoire de l'art avec ses tableaux du *Moulin Rouge*, un autre moyen d'expression le rend célèbre de son vivant – et pratiquement du jour au lendemain : l'affiche.

En obtenant la commande d'une affiche publicitaire pour ce même établissement en 1891, Lautrec pénètre sur les terres de Jules Chéret. Depuis les années 1860, ce dernier inondait Paris de ses lithographies : il était en effet l'inventeur de la trichromie directe sur pierre lithographique et ses très nombreuses affiches, recherchées par les collectionneurs, avaient déjà fait l'objet de grandes rétrospectives. Or, dès sa première affiche, Lautrec éclipse la gloire de Chéret par la représentation de ses deux danseurs fétiches du *Moulin Rouge* : La Goulue dans ses figures acrobatiques, représentée en demi-figure mais parfaitement identifiable, et son partenaire Valentin le Désossé, en brillante silhouette grise.

L'artiste de vingt-sept ans, grisé par le succès, abandonna la gravure pour se consacrer totalement à la lithographie comme support graphique. Son œuvre lithographiée comporte quelque 350 pièces, dont une trentaine d'affiches qui comptent parmi les « incunables » du genre.

Die Autorität der Plakate

Während sich Lautrec mit seinen Gemälden aus dem Moulin Rouge einen Platz in der Kunstgeschichte ermalte, wurde er mit einem anderen Medium fast über Nacht bereits zu Lebzeiten bekannt: dem Plakat.

Als Lautrec 1891 den Auftrag für ein Werbeplakat für das Moulin Rouge erhielt, drang er in die Domäne von Jules Chéret ein, der seit den 1860er-Jahren Paris mit seinen Lithoentwürfen überschwemmte. Chéret war der Erfinder des direkt auf den Lithostein gezeichneten Bildplakates in drei Farben und war bereits Gegenstand großer Retrospektiven, seine Plakate beliebte Sammlerobjekte. Bereits Lautrecs erstes Plakat übertrumpfte dessen Erfinder durch die kunstvolle Darstellung zweier Tanzstars: La Goulue bei einer ihrer gewagten Pirouetten, als Halbfigur nur schemenhaft dargestellt, aber unverkennbar und Valentin le Désossé in graugrün schillernder Profilsilhouette.

Durch den Erfolg verleitet, legte sich der 27-jährige Künstler ganz auf die Lithographie als graphisches Medium fest und vernachlässigte die sonst gepflegte Radierung ganz. Sein Werkverzeichnis umfasst rund 350 Lithographien, darunter 30 Plakate, die zu den Inkunabeln dieses Genres gehören.

Miss Loïe Fuller

*1893, Color lithograph/
Lithographie, 36,5 × 25,5 cm,
Sterling and Francine Clark
Institute, Williamstown*

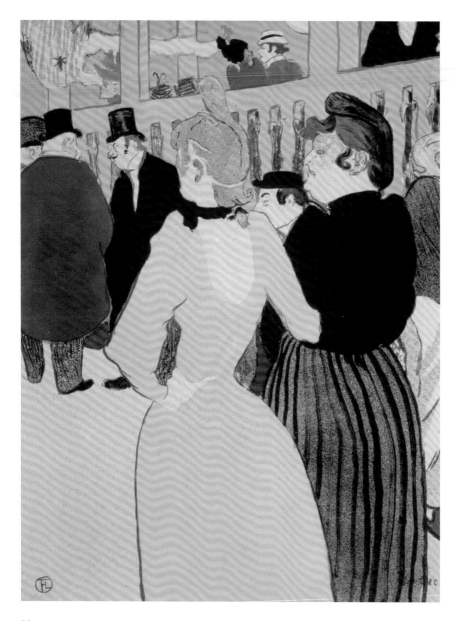

At the Moulin Rouge

Au Moulin Rouge

Im Moulin Rouge

En el Moulin Rouge

Al Moulin Rouge

In de Moulin Rouge

*1892, Color lithograph/Lithographie,
45,9 × 34,4 cm, Brooklyn Museum of
Art, New York*

"¡Carteles, carteles! ¡Ahí el quid de la cuestión!" *"Manifesto, manifesto! Qui casca l'asino!"*

"Affiches, affiches! Daar draait het allemaal om!"

HENRI DE TOULOUSE-LAUTREC

La autoridad en cuestión de carteles

Mientras que Lautrec se hacía un hueco en la historia del arte gracias a sus pinturas sobre el Moulin Rouge, fue otro medio el que lo hizo famoso de la noche a la mañana: los carteles.

Cuando en 1891 acepta el encargo para diseñar un cartel que anunciase el *Moulin Rouge*, entró en los dominios de Jules Chéret, quien con sus bocetos litográficos llevaba inundando París desde los años 1860. Chéret inventó el cartel directamente dibujado sobre la matriz litográfica en tres colores y ya en aquella época se convirtieron en codiciados objetos de grandes retrospectivas para los coleccionistas. El primer cartel de Lautrec destronó a los de su inventor gracias a la representación artística de dos estrellas del cabaret: La Goulue realizando una de sus piruetas más osadas, en una representación borrosa, pero inconfundible, en la que sólo se aprecia media figura, y Valentin le Désossé con una silueta perfilada en un gris verdáceo brillante.

Inducido por su éxito, el artista a sus 27 años, se pasaría por completo a la litografía como medio de expresión gráfica, dejando a un lado los aguafuertes que se solían utilizar. Su catálogo de obras abarca alrededor de 350 litografías, entre las que se encuentran 30 carteles, que pertenecen a los incunables de este género.

L'autorità del manifesto

Mentre Lautrec con i suoi dipinti del Moulin Rouge si ritagliava uno spazio nella storia dell'arte, già durante la sua vita divenne famoso quasi da un giorno all'altro grazie ad un altro mezzo: il manifesto.

Quando nel 1891 Lautrec ricevette l'incarico per un manifesto pubblicitario per il *Moulin Rouge*, fu introdotto nella sfera di Jules Chéret, che dal 1860 inondò Parigi con le sue litografie. Chéret era l'inventore del manifesto illustrato disegnato direttamente sulla pietra litografica, ed era già l'oggetto di una grande retrospettiva, tanto che i suoi manifesti erano popolari oggetti da collezione. Già il primo manifesto di Lautrec superò di gran lunga quello del suo inventore, grazie alla raffigurazione artistica di due stelle della danza: La Goulue in una delle sue audaci piroette, rappresentata solo come mezza figura indistinta ma inconfondibile, e Valentin le Désossé in una luminosa silhouette di profilo verde-grigio.

Grazie al successo che seguì, l'artista ventisettenne si concentrò sulla litografia come mezzo grafico, e trascurò completamente la pur curata acquaforte. Il suo catalogo comprende circa 350 litografie, tra cui 30 manifesti, che appartengono agli incunaboli di questo genere.

Het belang van de affiches

Hoewel Lautrec met zijn schilderijen van de Moulin Rouge een plek in de kunstgeschiedenis veroverde, verwierf hij in een ander medium al tijdens zijn leven grote bekendheid: het affiche.

Toen Lautrec in 1891 opdracht kreeg een wervingsaffiche voor de Moulin Rouge te maken, waagde hij zich op het terrein van Jules Chéret, die Parijs al sinds de jaren zestig van de negentiende eeuw overspoelde met kleurenlithografieën. Chéret was de uitvinder van het direct op de druksteen getekende affiche in drie kleurgangen; zijn werk werd al in exposities gevierd en zijn affiches verwoed verzameld. Maar met zijn eerste ontwerp overtrof Lautrec de uitvinder met een artistieke weergave van twee danssterren: La Goulue bij een van haar gewaagde pirouettes, gecombineerd met het afgesneden maar onmiskenbare profielsilhouet van Valentin le Désossé in groengrijze tinten.

Aangemoedigd door het succes van het affiche, legde de 27-jarige kunstenaar zich toe op de lithografie als grafisch medium en liet de destijds gebruikelijke etskunst links liggen. Zijn oeuvre telt rond 350 litho's, waaronder 30 affiches die tot de hoogtepunten van het genre behoren.

Poster for La Revue Blanche

The poster for La Revue Blanche, *a literary and artistic magazine published in Paris from 1889 bis1903, is one of Toulouse-Lautrec's most popular prints. It shows Misia Sert, the wife of Thadée Natanson, one of the editors. She repeatedly modelled for the magazine's covers. Here she is seen dressed in the latest fashions, depicted with a few brief strokes and bright colors. Also new is the layout of the text in the right third of the poster, with the woman otherwise filling up the rest of the space.*

Affiche de La Revue blanche

L'affiche de La Revue blanche – *une revue littéraire et artistique éditée à Paris de 1889 à 1903 – est l'une des œuvres les plus connues de l'artiste. Elle montre la belle Misia Sert, épouse de Thadée Natanson (l'un des éditeurs), plusieurs fois modèle pour les couvertures de ladite revue. Vêtu à la dernière mode parisienne, le personnage est traité par petites touches de couleurs lumineuses. La nouveauté réside aussi dans la mise en page : le titre figure dans le tiers supérieur droit de la couverture, dont le personnage occupe toute la surface restante.*

Plakat La Revue Blanche

Das Plakat für La Revue Blanche, *eine literarisch-künstlerische Zeitschrift, die in Paris von 1889 bis 1903 herausgegeben wurde, gehört zu den bekanntesten Editionen des Künstlers. Es zeigt Misia Sert, die Frau von Thadée Natanson, einer der Herausgeber, die mehrmals für Umschlagbilder der Zeitschrift Modell stand. Die nach der neuesten Mode gekleidete Frau ist in knappen Strichen und mit leuchtenden Farben wiedergegeben. Neuartig ist auch die Verteilung des Schriftbildes im rechten Drittel des Plakatformats und der sonst die Fläche ganz ausfüllenden Figur.*

Cartel para La Revue Blanche

El cartel para La Revue Blanche, *una revista artística-literaria que fue editada en París entre 1889 y 1903, pertenece a una de las publicaciones más importantes del artista. Muestra a Misia Sert, la mujer de Thadée Natanson, uno de los editores, quien posó varias veces como modelo de portada de la revista. La mujer, vestida a la última, es pintada con escasos trazos y colores vivos. Novedosa es también la distribución del formato del cartel con una caligrafía en el tercio derecho y la figura, que habitualmente ocupaba toda la superficie.*

Manifesto La Revue Blanche

Il manifesto per La Revue Blanche, *una rivista artistico-letteraria che fu pubblicata a Parigi tra il 1889 e il 1903, fa parte delle più famose pubblicazioni dell'artista. Mostra Misia Sert, la moglie di Thadée Natanson, uno degli editori, che posò più volte come modella per le copertine della rivista. La donna vestita all'ultima moda è raffigurata con poche pennellate e colori luminosi. Anche la distribuzione della scrittura nella parte destra del formato del manifesto e la figura che riempie completamente la superficie sono una novità.*

Affiche voor La Revue Blanche

Het affiche voor La Revue Blanche, *een literair-artistiek tijdschrift dat tussen 1889 en 1903 in Parijs verscheen, behoort tot de bekendste van de kunstenaar. Het toont Misia Sert, de vrouw van een van de uitgevers (Thadée Natanson), die meerdere malen voor omslagillustraties van het tijdschrift model stond. De naar de nieuwste mode geklede Misia is in schaarse lijnen en heldere kleuren uitgebeeld. Nieuw zijn ook de indeling van de typografie in de rechterbovenhoek van het affiche en het feit dat het hele beeldformaat wordt opgevuld door de figuur.*

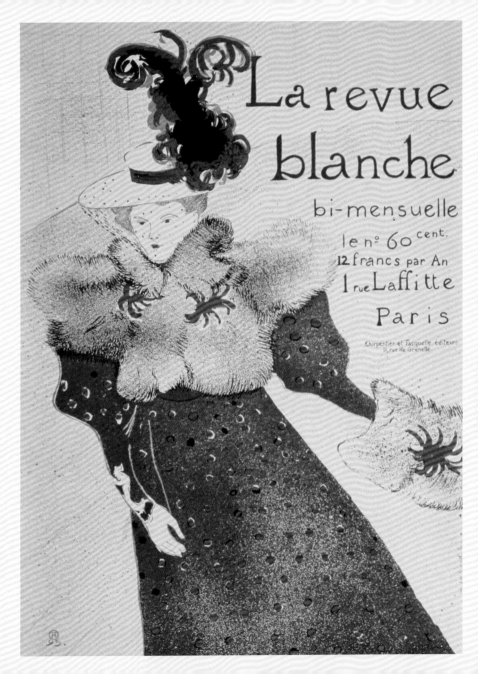

The poster Toulouse-Lautrec created for the chanson singer Aristide Bruant is another ground-breaking milestone of this genre. The dark figure of the popular singer occupies almost the entire height of the poster. The sardonically grinning face of the singer draws as much attention as the bright red scarf effectively looped around his neck. The gloved hand holds a gnarled stick, perhaps a sign of the readiness of the cabaret star to pick a fight.

Also typical of Toulouse-Lautrec's style is the poster for the Divan Japonais, which pays homage to another chanson star: Yvette Guilbert. She can be seen in the upper left corner on stage in a white dress with her trademark long back gloves, but Toulouse-Lautrec has cut her off at the head. The depiction of the celebrated stars seems a bit of a caricature with the gestures and the fingers splayed as she bows, yet the artist has used his keen powers of observation to say more about the star than he could with any detailed physiognomy.

Parue un an plus tard, l'affiche publicitaire réalisée pour le chansonnier Aristide Bruant fait partie des œuvres majeures du genre. La silhouette noire du chanteur populaire occupe presque toute la hauteur de l'affiche. Le visage au rictus sardonique attire le regard tout autant que l'écharpe d'un rouge éclatant, nouée sur le côté. La main gauche serre un bâton noueux, allusion possible à la combativité belliqueuse de la vedette de cabaret.

La technique de représentation de Lautrec est aussi illustrée par son affiche du Divan japonais, qui célèbre une autre « star » de la chanson populaire : Yvette Guilbert. Figurée presque sans tête sur scène, elle est toutefois immédiatement reconnaissable aux longs gants noirs qui étaient sa marque. La représentation de la vedette est un peu caricaturale, avec les doigts écartés caractéristiques de ses saluts au public ; grâce à ses talents d'observateur, l'artiste réussit à rendre la personnalité du modèle mieux que par une étude détaillée de sa physionomie.

Das ein Jahr später herausgegebene Werbeplakat für den Chansonsänger Aristide Bruant gehört zu den Meilensteinen dieses Genres. Die dunkle Figur des populären Sängers nimmt fast die ganze Höhe des Plakats ein. Das sardonisch grinsende Gesicht des Sängers zieht ebenso die Aufmerksamkeit auf sich wie der knallrote, effektvoll geschlungene Schal. Die mit Handschuh geschützte Hand umfasst einen knorrigen Stock, vielleicht ein Zeichen für die Kampfbereitschaft und Schlagkraft des Kabarettstars.

Ganz typisch für die Darstellungsweise Lautrecs ist auch das Plakat für den Divan Japonais, das einem anderen Chansonstar huldigt: Yvette Guilbert. Sie erscheint zwar kopflos auf der Bühne, ist aber an den langen schwarzen Handschuhen zu erkennen, die zu ihrem Markenzeichen wurden. Die Darstellung des gefeierten Stars wirkt etwas karikierend, durch einige betonte Gesten, wie die abgespreizten Finger beim Verbeugen, gelingt es dem Künstler dank seiner Beobachtungsgabe, die Persönlichkeit des Menschen besser zu offenbaren als durch eine noch so detaillierte Physiognomie.

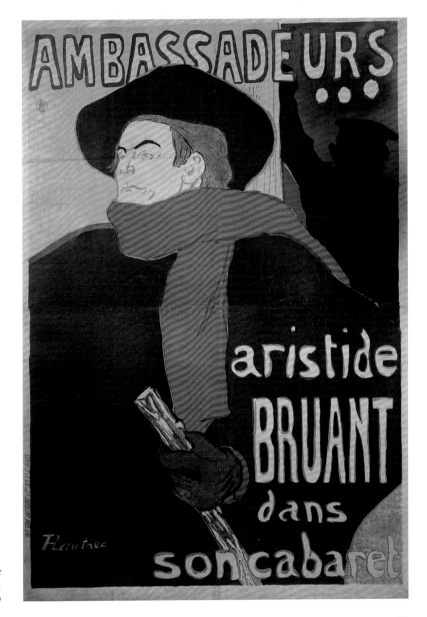

Ambassadeurs: Aristide Bruant

1892, Lithograph/Lithographie, 150 × 100 cm,
Victoria & Albert Museum, London

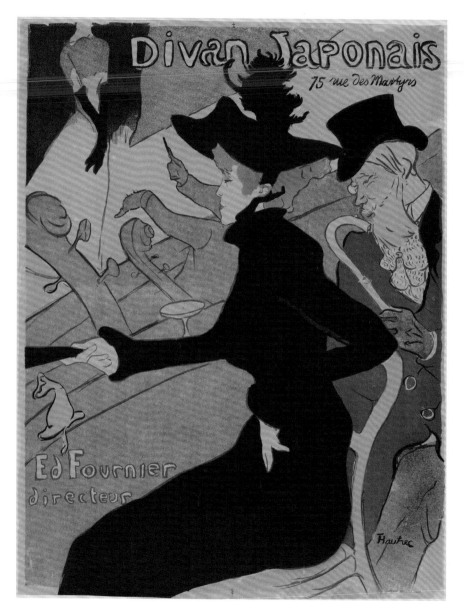

Le Divan Japonais
Le Divan Japonais
Le Divan Japonais
Le Divan Japonais
Il Divano Giapponese
Le Divan Japonais

*1893, Color lithograph/
Lithographie, 79,5 × 59,5 cm,
Dallas Museum of Art, Dallas*

El cartel publicitario que fue publicado un año más tarde para el cantante de la Chanson francesa, Aristide Bruant, pertenece a los hitos históricos de este género. La figura oscura del popular cantante cubre prácticamente toda la longitud del cartel. Su sardónica risa y la bufanda roja ingeniosamente atada a su cuello, atraen la atención del espectador. La estrella se agarra, con una mano protegida por un guante, a un nudoso bastón, probablemente para mostrar su disposición y fuerza para entrar a pelearse.

Muy representativo de Lautrec también es el cartel para el Divan Japonais que rinde homenaje a otra estrella de la Chanson: Yvette Guilbert. Aunque aparece dibujado sin cabeza sobre el escenario, se la puede reconocer por sus largos guantes negros, que se convirtieron en su signo de identidad. La representación de la veranada artista parece en parte caricaturizarla, al exagerar algunos de sus gestos. Retratándola con los dedos extendidos mientras hace una reverencia, el pintor logra, gracias a su capacidad de observación, transmitir la personalidad de la mujer mucho mejor que dibujando una fisiognomía muy detallada.

Il manifesto pubblicitario pubblicato un anno dopo per lo chansonnier Aristide Bruant è una delle pietre miliari di questo genere. La figura scura del popolare cantante occupa quasi l'intera altezza del manifesto. Il viso dal ghigno sardonico del cantante attira l'attenzione come anche lo scialle rosso fuoco avvolto ad effetto. La mano protetta dal guanto stringe un bastone nodoso, forse un segno della combattività e della forza della star del cabaret.

Caratteristico del modo di rappresentazione di Lautrec è anche il manifesto per il Divano giapponese, che rende omaggio ad un'altra stella della canzone: Yvette Guilbert. Appare sul palcoscenico raffigurata senza la testa, ma è riconoscibile dai lunghi guanti neri che diventano il suo tratto distintivo. L'immagine della star acclamata sembra quasi una caricatura; per mezzo di alcuni gesti sottolineati, come le dita divaricate quando si inchina, l'artista riesce grazie al suo spirito di osservazione a mostrare la personalità dell'individuo meglio di quanto farebbe con una fisionomia più dettagliata.

Het wervingsaffiche voor de chansonzanger Aristide Bruant, dat een jaar later verscheen, behoort tot de mijlpalen van het genre. De donkere massa van de populaire zanger beslaat bijna de hele hoogte van het affiche. Ook de sarcastisch grijnzende Bruant zelf en de knalrode en dramatisch omgeslagen sjaal trekken de aandacht. De gehandschoende hand omvat een knoestige stok, wellicht getuigend van de strijdbaarheid en daadkracht van de beroemde cabaretier.

Typisch voor Lautrecs stijl was ook het affiche voor het Le Divan Japonais waarop een andere ster van het chanson werd geëerd: Yvette Guilbert. Ze wordt zonder hoofd op het toneel uitgebeeld maar is te herkennen aan haar lange zwarte handschoenen, haar handelsmerk. De uitbeelding van de gevierde sterren komt door de nadruk op bepaalde gebaren – zoals de theatraal gebogen vingers – enigszins karikaturaal over, maar dankzij zijn observatievermogen weet de kunstenaar de persoonlijkheid van zijn figuren daardoor beter uit te drukken dan door zelfs de meest gedetailleerde weergave van hun fysionomie.

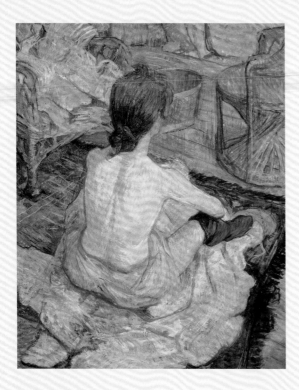

Woman at Her Toilette

La Toilette ou la Rousse

Frau bei der Toilette

Mujer aseándose

Donna alla toilette

Vrouw bij het toilet

1889, Oil on cardboard/Huile sur carton, 67 × 54 cm, Musée d'Orsay, Paris

Toulouse-Lautrec and Women

Despite his dwarfish stature and his rather ugly mien, Toulouse-Lautrec had a certain attraction to women. He had a particularly deep relationship with Suzanne Valadon (1867–1938), who had eked out a living as an artist's model, laundress, and acrobatic circus performer before taking up painting herself. She reputedly faked a suicide attempt to force him to marry her. Toulouse-Lautrec instead broke off his long-standing relationship with her.

Toulouse-Lautrec et les femmes

Malgré sa petite taille et sa laideur, Lautrec exerçait une grande attirance sur les femmes. Il eut par exemple une liaison passionnelle avec Marie-Clémentine Valade (1865–1938), modèle, blanchisseuse et acrobate – avant de devenir elle-même peintre sous le nom de Suzanne Valadon. On a dit qu'elle aurait fait une tentative de suicide pour le contraindre au mariage – et que Lautrec aurait mis fin à leur liaison justement à cause de ce geste.

Toulouse-Lautrec und die Frauen

Trotz seines zwergenhaften Wuchses und seiner Hässlichkeit hatte Lautrec auf Frauen eine gewisse Anziehungskraft. Mit der Malerin Suzanne Valadon (1867–1938), die sich als Künstlermodell, Wäscherin und Zirkusakrobatin durchgeschlagen hatte, bevor sie selbst Malerin wurde, hatte er eine besonders tiefe Beziehung. Man sagt, sie habe einen Selbstmordversuch vorgetäuscht, um ihn zur Ehe zu zwingen. Lautrec beendete jedoch, vielleicht gerade aus diesem Grund, die langjährige Verbindung zu der schönen Frau.

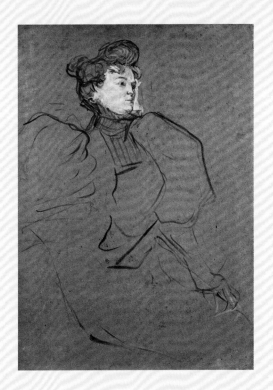

Misia Natanson
c. 1897, Oil on cardboard/Huile sur carton, 74 × 53 cm, Private collection

Toulouse-Lautrec y las mujeres
A pesar de su baja altura y su fealdad, Lautrec ejercía un cierto magnetismo hacia las mujeres. Con la pintora Suzanne Valadon (1867–1938), que se había hecho camino como modelo de artistas, lavandera y acróbata circense, antes de convertirse en pintora, tuvo una relación muy intensa. Se dice que fingió una escena de suicidio para obligarle a casarse con ella. A pesar de ello, Lautrec dio por finalizada la larga relación con esa bella mujer, probablemente por ese preciso motivo.

Toulouse-Lautrec e le donne
Nonostante la sua statura da nano e la sua bruttezza, Lautrec aveva una certa forza di attrazione sulle donne. Ebbe una relazione particolarmente profonda con Suzanne Valadon (1867– 1938), che si era fatta un nome come modella d'arte, lavandaia e acrobata da circo, prima di diventare lei stessa pittrice. Si dice che simulò un tentativo di suicidio per costringerlo a sposarla. Lautrec però interruppe il legame pluriennale con la bella signora, forse proprio per questo motivo.

Toulouse-Lautrec en de vrouwen
Ondanks zijn dwergachtige voorkomen en zijn lelijke gelaatstrekken oefende Lautrec een zekere aantrekkingskracht op vrouwen uit. Hij had vooral een innige band met de Suzanne Valadon (1867– 1938), die zich in haar levensonderhoud voorzag als kunstenaarsmodel, wasvrouw en circusacrobate en daarna kunstschilderes werd. Naar verluidt zou zijn een zelfmoordpoging hebben geveinsd om Lautrec tot een huwelijk met haar te dwingen. Maar Lautrec maakte, misschien juist om die reden, een einde aan zijn jarenlange verbintenis met deze mooie vrouw.

In 1896, Toulouse-Lautrec release his album of lithographs *Elles*, which portrayed the life of prostitutes working in one of the most famous brothels of Paris. Not only was the subject considered scandalously revolutionary, but also Toulouse-Lautrec's sensitive, virtuoso technique in producing these works. Instead of the strong bold colors and strong lines he had become known for, here he uses pastel-like colors with feathery strokes, combined with hatches and sprayed areas, an innovation in lithography that would inspire many colleagues to create similar works (such as the Nabis group and Edvard Munch).

Some of Toulouse-Lautrec's most moving portraits are those he created of the city's prostitutes. These paintings and drawings reflect a trade that was in full bloom in France by the end of the nineteenth century, but which had never seen such natural, indeed self-evident portraits that did not mock or judge these "fallen women." He put them in different poses and situations, such as welcoming their clientele, eating between johns, playing cards, and even showing affection with each, but never engaged in sex with their customers. Toulouse-Lautrec was more focused on portraying these women's humanity, emotions, and way of life than showing them as objects of male lust.

En 1896, Toulouse-Lautrec publie l'album *Elles*, avec onze lithographies consacrées à la vie des prostituées dans une des maisons closes les plus connues de Paris. Si le sujet est à la fois scandaleux et révolutionnaire, la technique de représentation sensible et virtuose, ne l'est pas moins. Au lieu des traits accentués et des aplats de couleurs vives, il donne à voir ici des coloris pastel appliqués en touches légères, combinés avec des hachures et des pulvérisations colorées – nouveauté absolue qui inspire bientôt plusieurs de ses collègues comme Edvard Munch ou les Nabis.

Les portraits des filles comptent au nombre des créations les plus saisissantes de Lautrec. Dans ses tableaux et dessins, il montre la prostitution – très prospère à la fin du XIXe siècle – avec un naturel encore jamais vu, une sorte d'évidence, soucieux de ne se moquer d'aucune de ces « femmes tombées » et de ne pas stigmatiser leur situation. L'artiste les représente dans les poses et les situations les plus différentes : au salon pour l'accueil des « clients », à table, au jeu de cartes, et même dans les moments de tendresse entre filles – mais jamais dans des actes érotiques. La représentation de leur être, de leurs états d'âme et de leurs façons de vivre, était plus importante à ses yeux que celle de leurs jeux érotiques.

1896 gab Toulouse-Lautrec das Album *Elles* heraus, Farblithographien, die das Leben der Prostituierten in einem der bekanntesten Freudenhäuser von Paris beschreiben. Nicht nur das Thema ist skandalös-revolutionär, sondern auch die feinfühlige, virtuose Handhabung der Technik. Statt der starken plakativen Farben und kräftigen Striche ist hier eine pastellartige Farbigkeit mit federleichter Strichführung zu sehen, kombiniert mit Schraffuren und gesprühten Flächen, ein Novum in der Farblithographie, der viele Kollegen zu ähnlichen Arbeiten inspirierte (die Künstlergruppe Nabis und Edvard Munch).

Zu den eindrucksvollsten Bildern Lautrecs gehören die Dirnenporträts. In seinen Gemälden und Zeichnungen zeigte Lautrec dieses Gewerbe, das Ende des 19. Jahrhunderts in voller Blüte stand, in einer noch nie gezeigten Natürlichkeit, ja Selbstverständlichkeit, ohne sich je über eine der „gefallenen Frauen" lustig zu machen oder sie zu denunzieren. Er stellte sie in unterschiedlichsten Posen und Situationen dar, beim Empfang der „Kundschaft", beim Essen, beim Kartenspiel, ja sogar bei Zärtlichkeiten untereinander – jedoch nie beim Liebesakt. Wichtiger als die erotischen Reize der Frauen war ihm die Darstellung ihres Wesens, ihrer Stimmungen und Lebensweise.

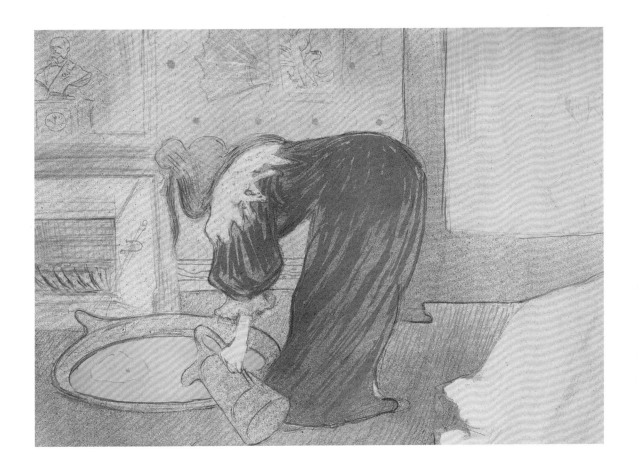

Woman at the Washbasin, from the lithograph series *Elles*

Femme au tub, extrait de la série *Elles*

Frau an der Wanne, aus der Lithoserie *Elles*

Mujer junto a la tina, de la serie litográfica *Elles*

Donna alla vasca da bagno, dalla serie di litografie *Elles*

Vrouw bij de wastobbe, uit de lithoserie *Elles*

1896, Color lithograph/Lithographie, 39,8 × 52,1 cm, Brooklyn Museum of Art, New York

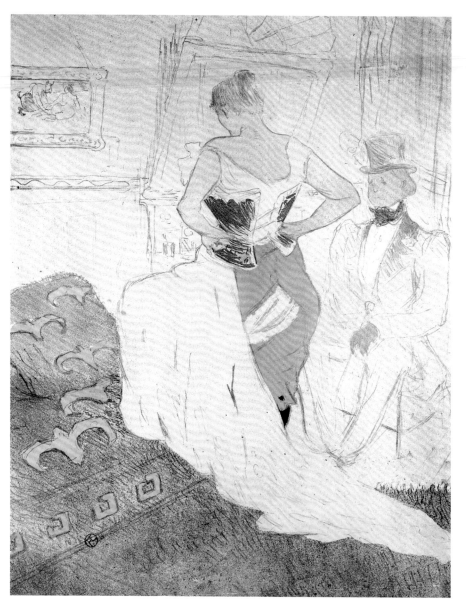

Woman in her Corset, from the lithograph series *Elles*

Femme en corset, conquête de passage, extrait de la série *Elles*

Frau im Korsett, aus der Lithoserie *Elles*

Mujer encorsetada, de la serie litográfica *Elles*

Donna in corsetto, dalla serie di litografie *Elles*

Vrouw met korset, uit de lithoserie *Elles*

1896, Lithograph/ Lithographie, 52,4 × 40,5 cm, Private collection

En 1896 Toulouse-Lautrec editó el álbum *Elles* con litografías en color, que mostraban la vida de las prostitutas en uno de los prostíbulos más conocidos de París. El tema no sólo fue escandaloso, también fue revolucionario por la sensibilidad, finura y el virtuosismo con el que el artista aplicaba su técnica pictórica. En lugar de utilizar fuertes colores llamativos con trazos bruscos, en estas imágenes encontramos pinturas de color pastel con finísimos trazos, combinados con rayados y superficies rociadas con color, una novedad en la litografía a color que inspiró a muchos de sus compañeros para la posterior realización de obras similares (el grupo de artistas Nabis y Edvard Munch).

Aunque las imágenes más impactantes de Lautrec son sin duda los retratos de las putas. En sus pinturas y dibujos, Lautrec muestra a ese gremio a finales del siglo XIX en su máximo esplendor, con una naturalidad anteriormente nunca vista y por supuesto sin mofarse ni juzgar a ninguna de las mujeres "caídas en el desdén". Representó todo tipo de poses y situaciones: mientras recibían a los "clientes", comiendo, jugando a las cartas e incluso en la intimidad, pero nunca durante el propio acto sexual. Para él, mucho más importante que mostrar el erotismo de esas mujeres era mostrar su esencia, estado de ánimo y modo de vida.

Nel 1896 Toulouse-Lautrec pubblicò l'album *Elles*, composto da litografie a colori che raffiguravano la vita delle prostitute in una delle più famose case di tolleranza di Parigi. Non solo il tema è scandaloso e rivoluzionario, ma anche l'uso delicato e virtuoso della tecnica. Al posto dei colori forti e appariscenti e dei tratti violenti, qui si nota una cromaticità in toni pastello con un leggerissimo tratteggiamento, combinata con tratteggi e superfici spruzzate, una novità nella litografia a colori che ispirò molti suoi colleghi a realizzare opere simili (il gruppo artistico Nabis e Edvard Munch).

Tra i quadri più impressionanti di Lautrec vi sono i ritratti di prostitute. Nei suoi dipinti e disegni Lautrec ritrae questo mestiere, che alla fine del XIX secolo era in piena fioritura, con una naturalezza mai mostrata prima, persino con semplicità, senza mai prendere in giro queste "donne perdute" e senza denunciarle. Le rappresenta in pose e situazioni tra le più diverse, quando accolgono i "clienti", quando mangiano e giocano a carte, e persino quando si scambiano tenerezze, ma mai durante l'atto amoroso. La raffigurazione della loro indole, del loro stato d'animo e modo di vita era per lui più importante del fascino erotico di queste donne.

In 1896 publiceerde Toulouse-Lautrec het album *Elles*, een serie kleurenlitho's over het leven van de prostituees in een van de bekendste bordelen van Parijs. Niet alleen het onderwerp was scandaleus en revolutionair, ook het fijnzinnige en virtuoze meesterschap waarmee de vrouwen werden uitgebeeld. In plaats van krachtige kleurvelden en contouren hanteert Lautrec hier een vederlichte, pastelachtige penseelvoering, die hij combineert met arceringen en sproeivlakken, een novum in de kleurenlithografie die veel collega's tot soortgelijke werken inspireerde (onder wie de kunstenaars van de Nabi en Edvard Munch).

Tot Lautrecs indrukwekkendste werken behoren zijn portretten van prostituees. In schilderijen en tekeningen beeldde hij het vak van deze vrouwen, dat eind negentiende eeuw een bloeitijd doormaakte, in nog nooit vertoonde natuurlijkheid en zelfs vanzelfsprekendheid uit, zonder zich een oordeel aan te matigen over deze 'gevallen vrouwen'. Hij gaf ze in verschillende situaties weer – bij het ontvangen van klanten, bij het eten, het kaartspel en als vriendinnen onder elkaar – maar nooit tijdens het liefdesspel. Belangrijker dan de erotiek van deze vrouwen was voor Lautrec de uitbeelding van hun karakter, stemmingen en leefwijze.

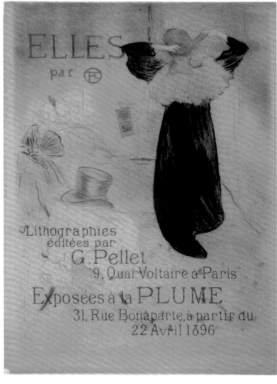

Jacket for the *Elles* lithograph series

Couverture pour la série *Elles*

Umschlag für die Lithoserie *Elles*

Sobre para la serie litográfica *Elles*

Copertina per la serie di litografie *Elles*

Omslag voor de lithoserie *Elles*

1896, Lithograph/Lithographie, 57,3 × 47,9 cm,
Private collection

Poster for *Elles*

Elles

Plakat für *Elles*

Cartel para *Elles*

Manifesto per *Elles*

Affiche voor *Elles*

1896, Color lithograph/Lithographie, 53,2 × 40,5 cm,
Bibliothèque Nationale, Paris

The Ault & Wiborg Co.

1896, Zinc etching/zincographie,
38,1 × 27,3 cm, The San Diego
Museum of Art, San Diego

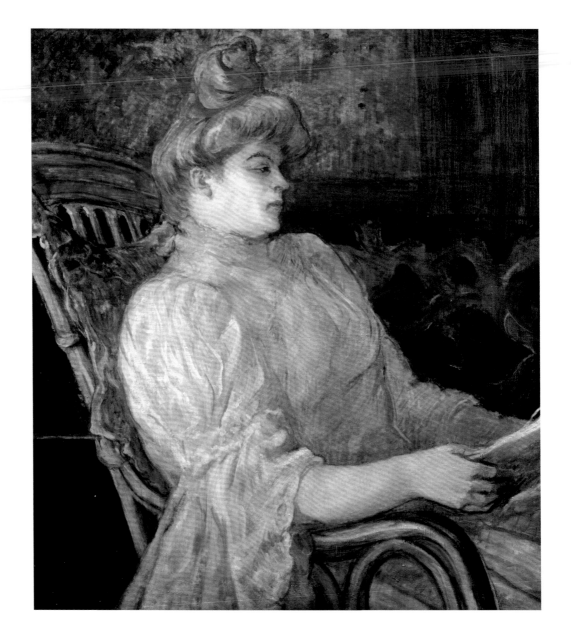

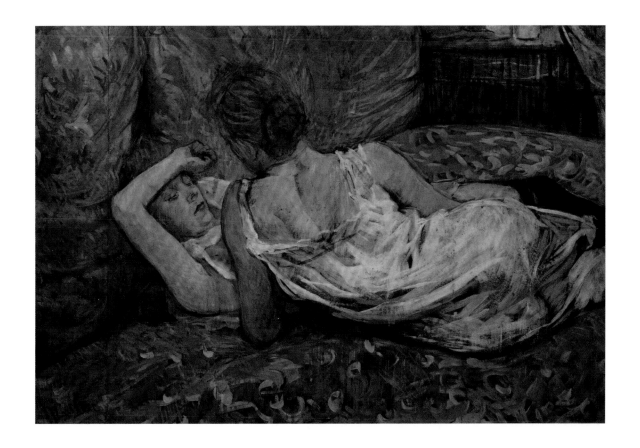

Woman Reading

Femme lisant

Lesende Frau

Mujer leyendo

Donna che legge

Lezende vrouw

c. 1890, Pastel on paper/Pastel, Private collection

Two Friends

Les Deux Amies ou *L'Abandon*

Zwei Freundinnen

Dos amigas

Le due amiche

Twee vriendinnen

1895, Oil on cardboard/Huile sur carton, 45,5 × 67,5 cm, Private collection

The Clownesse Cha-U-Kao
La Clownesse Cha-U-Kao
Die Clownesse Cha-U-Kao
La mujer payaso Cha-U-Kao
La pagliaccia Cha-U-Kao
De vrouwelijke clown Cha-U-Kao

1895, Oil on cardboard/Huile sur carton, Private collection

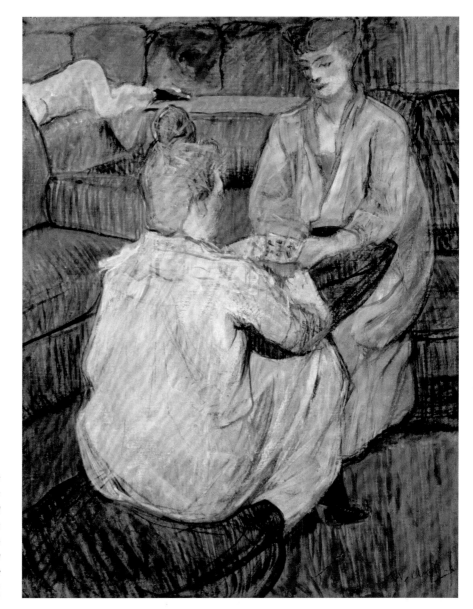

The Card Game
La Partie de cartes
Das Kartenspiel
El juego de cartas
Gioco a carte
Het kaartspel

1893, Oil on cardboard/
Huile sur carton, 57,5 × 46 cm,
Private collection

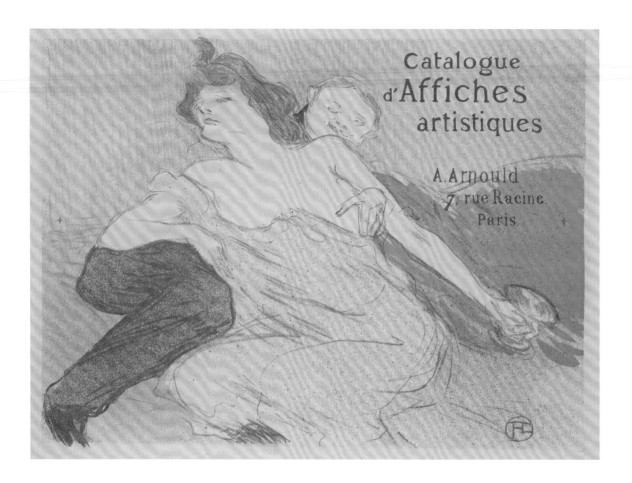

Debauchery

Débauche, annonce pour un catalogue d'affiches artistiques

Ausschweifungen

Libertinaje

Dissolutezza

Liederlijkheid

1896, Color lithograph/Lithographie, 23,2 × 32 cm, Private collection

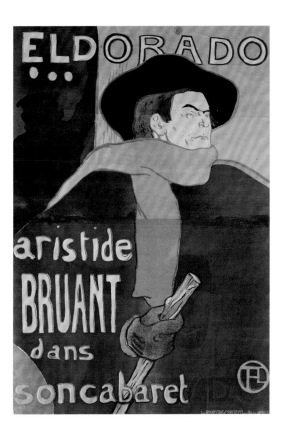

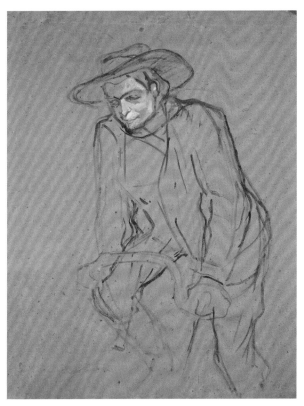

Eldorado: Aristide Bruant

1892, Color lithograph/Lithographie, 150 × 100 cm, Private collection

Aristide Bruant on Bicycle

Aristide Bruant à bicyclette

Aristide Bruant auf dem Fahrrad

Aristide Bruant en bicicleta

Aristide Bruant in bicicletta

Aristide Bruant op de fiets

1892, Oil on cardboard/Huile sur papier marouflé et toile, 73,5 × 63,5 cm,
Musée Toulouse-Lautrec, Albi

Man with Top Hat

Homme au chapeau haut-de-forme

Mann mit Zylinder

Hombre con sombrero de copa

Uomo con cilindro

Man met cilinderhoed

c. 1890, Pen and ink on paper/Dessin à la plume et à l'encre, 16,5 × 11 cm, Private collection

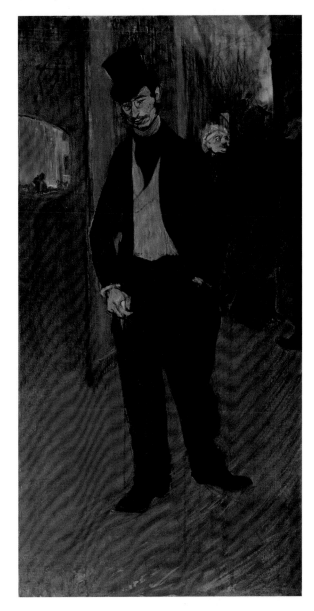

Dr. Tapié de Céleyran in the Foyer of the Comédie Française

Le Docteur Tapié de Céleyran

Dr. Tapié de Céleyran im Foyer der Comédie Française

Dr. Tapié de Céleyran en Foyer de la Comédie Française

Dr. Tapié de Céleyran nel foyer della Comédie Française

Dr. Tapié de Céleyran in de foyer van de Comédie Française

1894, Oil on canvas/Huile sur toile, 110 × 56 cm,
Musée Toulouse-Lautrec, Albi

Self-Portrait

Autoportrait à charge

Selbstbildnis

Autorretrato

Autoritratto

Zelfportret

c. 1894, Pencil on paper/Dessin au crayon, 22,6 × 10,6 cm,
Musée Toulouse-Lautrec, Albi

Yvette Guilbert

1894, Lithograph/Lithographie, Private collection

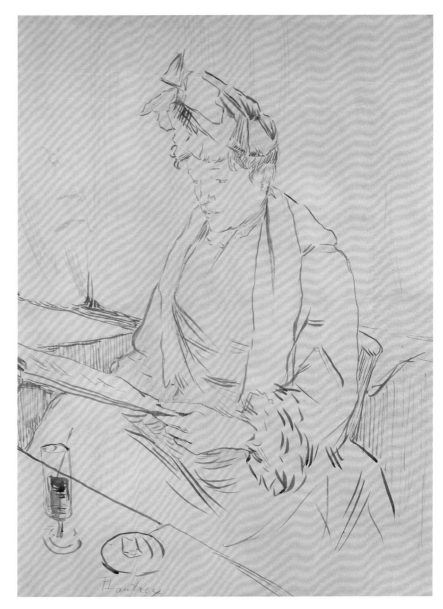

In the Café

Au café

Im Café

En el café

Al caffè

In het café

c. 1890, Pencil and ink on paper/
Dessin au crayon, 66 × 53 cm,
Private collection

La Troupe de M^(lle) Églantine

1896, Lithograph/Lithographie, 62 × 80 cm, Minneapolis Institute of Arts, Minneapolis

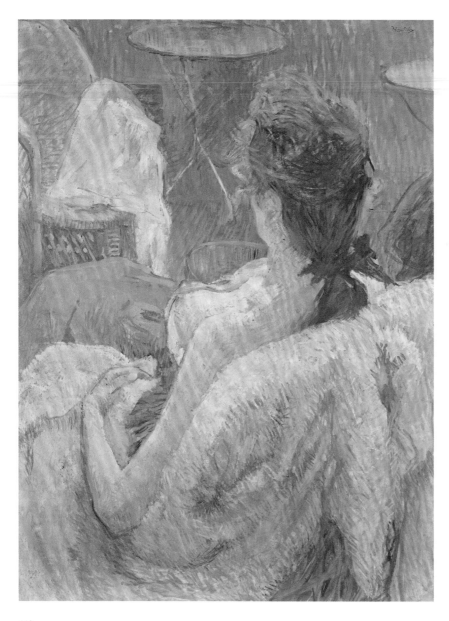

The Model Taking a Break
Le Repos du modèle
Die Ruhepause des Modells
El descanso de la modelo
La pausa della modella
Pauze voor het model

1896, Pastel on paper/Pastel,
64,5 × 49 cm, Private collection

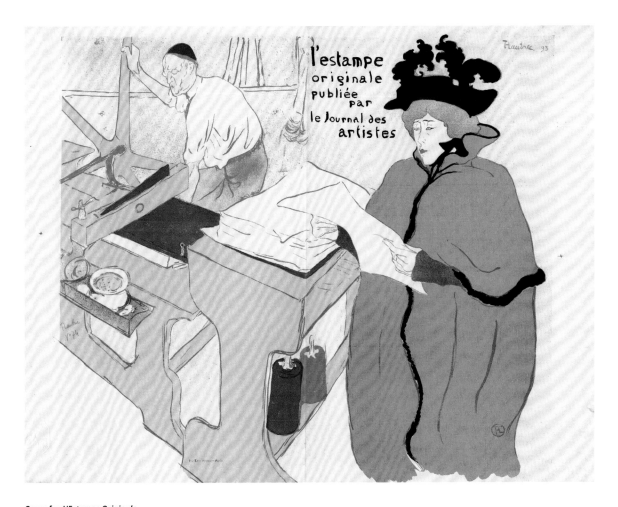

Cover for *L'Estampe Originale*

Couverture pour *L'Estampe originale*

Umschlag für *L'Estampe Originale*

Sobre para *L'Estampe Originale*

Copertina per *L'Estampe Originale*

Omslag voor *L'Estampe originale*

1893, Color lithograph/Lithographie, 56,5 × 66,5 cm, Private collection

Dîner du 23 Décembre 1896

Huîtres de Burnham

Consommé Royal — Potage St-Hubert

Barbue Sylvain

Cuissot de Chevreuil sauce Poivrade, Purée de Marrons et Purée Soubise

Pintadeaux rôtis sur Canapés

Salade de Saison

Menu from Le Crocodile
Le Crocodile, menu
Menukarte aus dem Le Crocodile
Menú del restaurante Le Crocodile
Menù di Le Crocodile
Menukaart voor Le Crocodile

1896, Lithograph/Lithographie, 32,3 × 22,3 cm, Art Institute of Chicago, Chicago

Poster for Jane Avril
Jane Avril (2ᵉ état)
Plakat für Jane Avril
Cartel para anunciar a Jane Avril
Manifesto per Jane Avril
Affiche voor Jane Avril
1899, Lithograph/Lithographie, 56 × 37 cm,
Private collection

Oscar Wilde

*1895, Watercolor/Aquarelle,
60 × 50 cm, Private
collection*

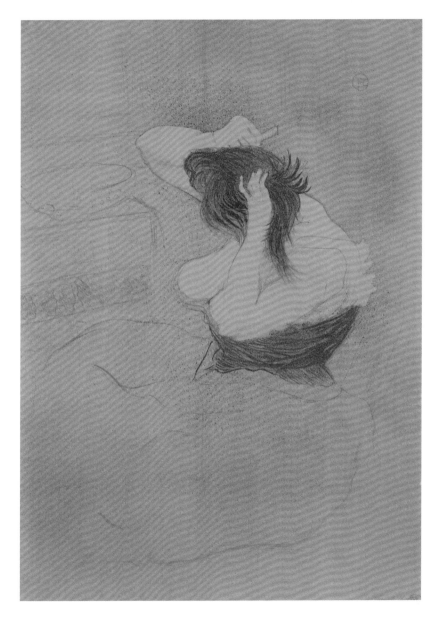

Woman Combing Her Hair, from
the lithograph series *Elles*

La Coiffure, extrait de la série *Elles*

Frau, sich das Haar kämmend,
aus der Lithoserie *Elles*

Mujer peinándose el cabello,
de la serie litográfica *Elles*

Donna che si pettina, dalla
serie di litografie *Elles*

Vrouw die zich het haar kamt,
uit de lithoserie *Elles*

1896, Color lithograph/Lithographie,
52,6 × 40,6 cm, Private collection

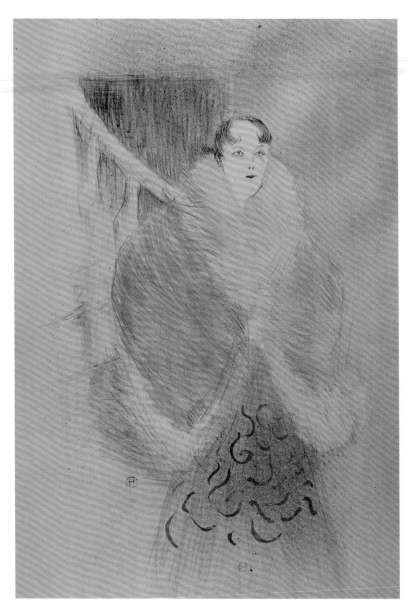

Elsa, La Viennoise

Elsa la Viennoise

Elsa, genannt *Die Wienerin*

Elsa, llamada *la vienesa*

Elsa, detta *La Viennese*

Elsa, De Weense

1897, Pencil on paper/Dessin au crayon et au pinceau, Bibliothèque Nationale, Paris

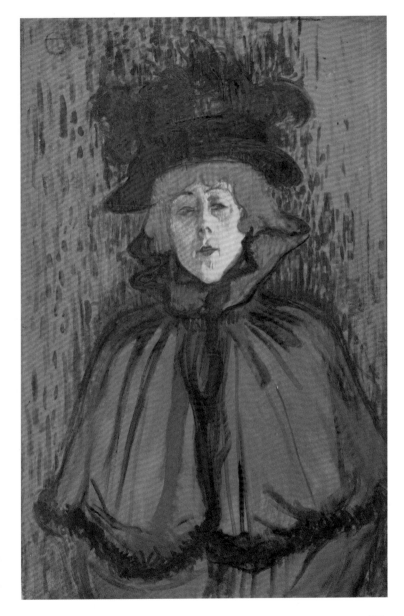

Picnic in the Country
Partie de campagne
Ländliche Ausfahrt
Desvío en el medio rural
Gita in campagna
Uitstapje op het land

c. 1882, Watercolor on paper/
Aquarelle, 40,5 × 52 cm,
Private collection

Sketch of *Jane Avril*

Esquisse pour l'affiche *Jane Avril*

Skizze von *Jane Avril*

Esbozo de *Jane Avril*

Schizzo di *Jane Avril*

Schets van *Jane Avril*

c. 1890, Red chalk on paper/Dessin au crayon, 18,7 × 11,4 cm,
Davis Museum and Cultural Center, Wellesley

The Clownesse, Sketch of Jane Avril

Esquisse d'un portrait de Jane Avril

Die Clownesse, Skizze von Jane Avril

La mujer payaso, esbozo de Jane Avril

La pagliaccia, schizzo di Jane Avril

De vrouwelijke clown, schets van Jane Avril

c. 1890, Pencil on paper/Dessin au crayon, 18,7 × 11,4 cm,
Davis Museum and Cultural Center, Wellesley

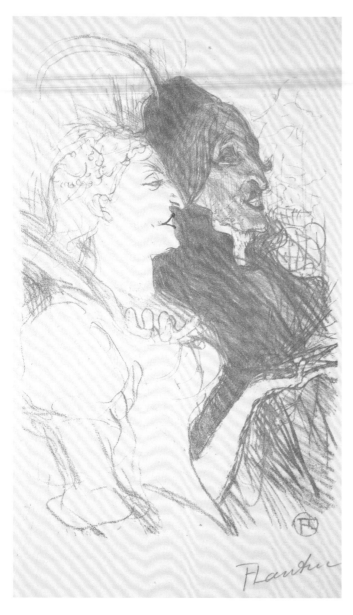

Carnival

Carnaval

Karneval

Carnaval

Carnevale

Carnaval

1895, Color lithograph/Lithographie, 38,1 × 27,9 cm,
Dallas Museum of Art, Dallas

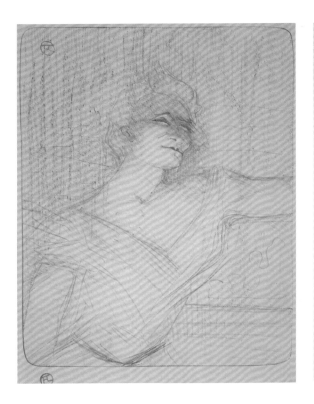

Yvette Guilbert, sings La Glu

Yvette Guilbert chantant La Glu

Yvette Guilbert, La Glu singend

Yvette Guilbert, canto La Glu

Yvette Guilbert, canto La Glu

Yvette Guilbert, La Glu zingend

1898, Color lithograph/Lithographie, 29,4 × 24,3 cm, Dallas Museum of Art, Dallas

Yvette Guilbert

1898, Lithograph/Lithographie, 29,5 × 24,5 cm, Dallas Museum of Art, Dallas

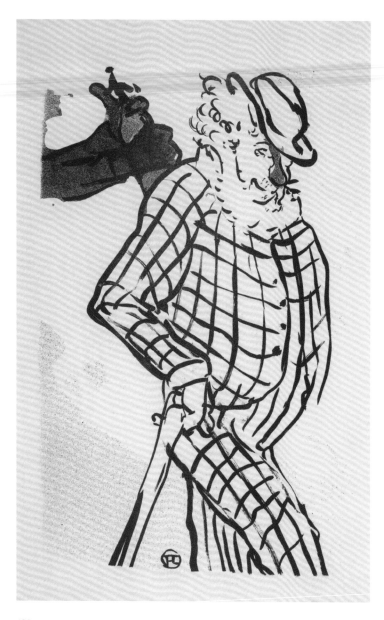

Untitled

Sans titre

Ohne Titel

Sin título

Senza titolo

Zonder titel

c. 1890, Lithograph/Lithographie, 27,3 × 16,5 cm,
Dallas Museum of Art, Dallas

Prostitute

Prostituées

Prostituierte

Prostituta

Prostituta

Prostituee

c. 1893–95, Pastel on Emery Board/Pastel sur papier de verre, 59,7 × 48,7 cm, Dallas Museum of Art, Dallas

Face

Visages

Gesicht

Cara

Viso

Gezicht

c. 1890, Lithograph/Lithographie,
25,4 × 17,8 cm, Dallas Museum of Art, Dallas

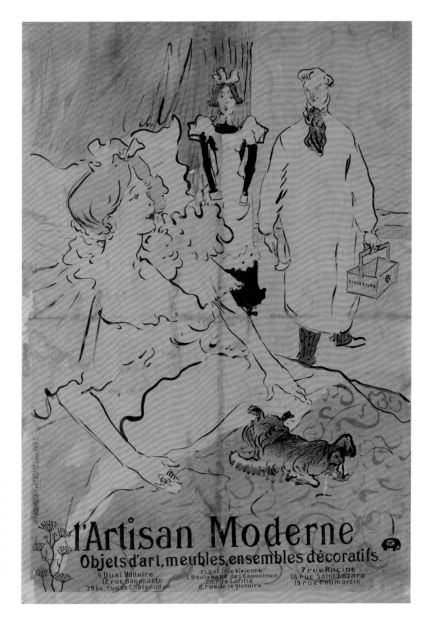

L'Artisan Moderne

L'Artisan Moderne

Der moderne Künstler (L'Artisan Moderne)

El artista moderno

L'artista moderno (L'Artisan Moderne)

**L'Artisan Moderne
(De moderne ambachtsman)**

*1894, Color lithograph/Lithographie,
87,3 × 61,9 cm, Dallas Museum of Art, Dallas*

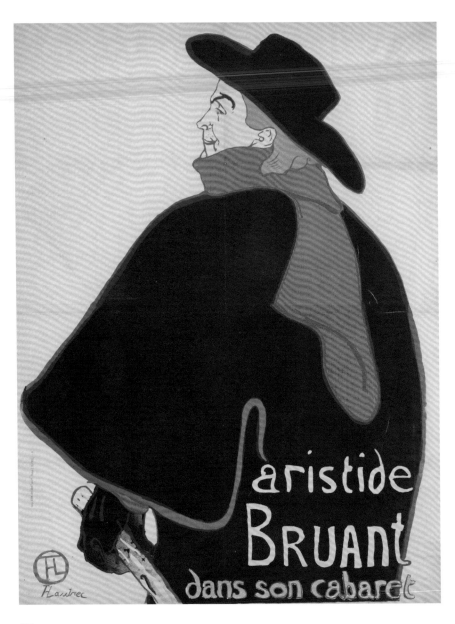

Aristide Bruant in his Cabaret
Aristide Bruant dans son cabaret
*Aristide Bruant in
seinem Kabarett*
Aristide Bruant en su cabaret
Aristide Bruant nel suo cabaret
Aristide Bruant met zijn cabaret

*1893, Color lithograph/
Lithographie, 136,3 × 100,6 cm,
Cincinnati Art Museum, Cincinnati*

*Aristide Bruant Singing
in his Cabaret*

*Aristide Bruant chantant
dans son cabaret*

*Aristide Bruant singt
in seinem Kabarett*

*Aristide Bruant canta
en su cabaret*

*Aristide Bruant canta
nel suo cabaret*

*Aristide Bruant zingt
met zijn cabaret*

*1892, Oil on cardboard/
Huile sur carton, Musée
Toulouse-Lautrec, Albi*

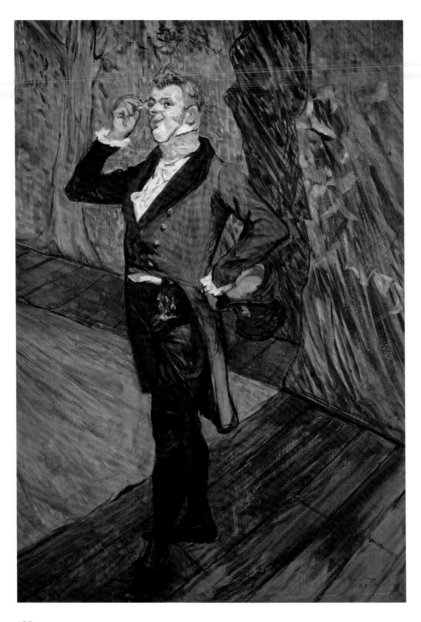

The Actor Henry Samary

**Monsieur Henry Samary de
la Comédie-Française**

Der Schauspieler Henry Samary

La actriz Henri Samary

L'attore Henry Samary

De toneelspeler Henry Samary

*1889, Oil on cardboard/Huile sur carton,
75 × 52 cm, Musée d'Orsay, Paris*

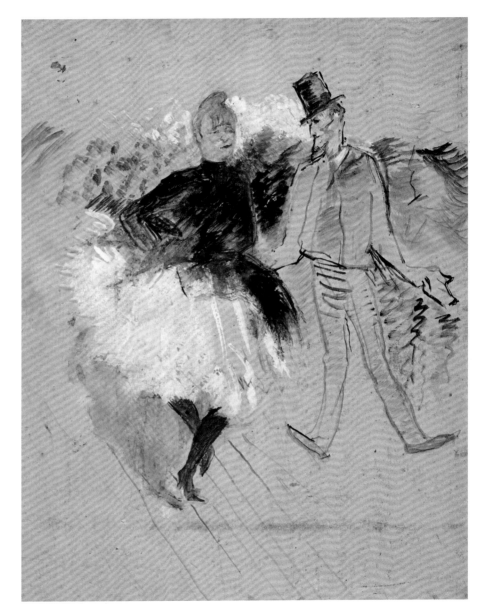

*Dance at l'Élysée
Montmartre, La Goulue
et Valentin le Désossé*

*Au bal de l'Élysée
Montmartre*

*Im Élysée Montmartre,
La Goulue et Valentin
le Désossé*

*En el Élysée Montmartre,
La Goulue y Valentin
le Désossé*

*Al Élysée Montmartre,
La Goulue e Valentin
le Désossé*

*In Élysée Montmartre,
La Goulue en Valentin
le Désossé*

*1887, Gouache on
cardboard/Grisaille sur
carton, Musée Toulouse-
Lautrec, Albi*

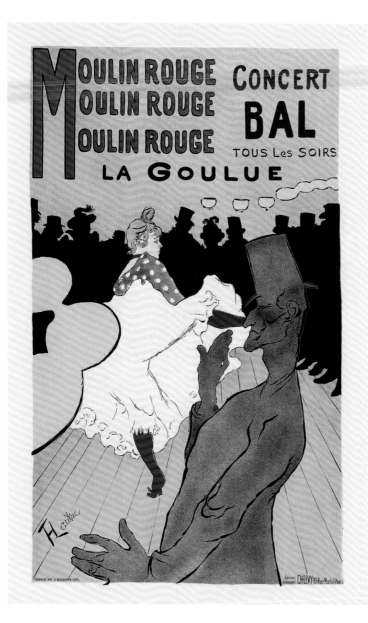

Poster for the Moulin Rouge

Moulin Rouge : La Goulue
(1ᵉʳ état, sans la 3ᵉ bande)

Plakat für das Moulin Rouge

Cartel para el Moulin Rouge

Manifesto per il Moulin Rouge

Affiche voor de Moulin Rouge

1891, Lithograph/Lithographie, 170 × 120 cm,
Musée Toulouse-Lautrec, Albi

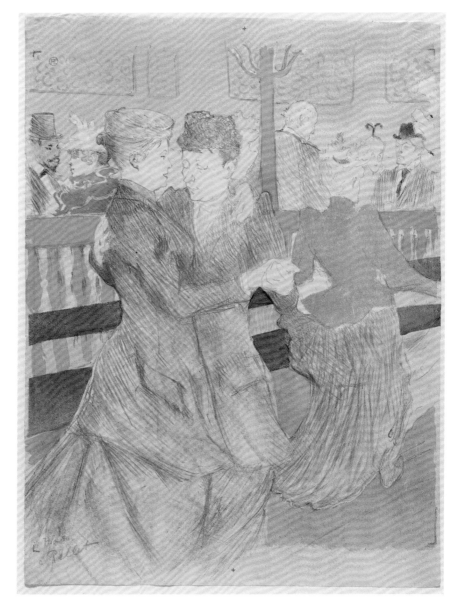

Dance at the Moulin Rouge

Au Moulin Rouge :
Les Deux Valseuses

Tanz im Moulin Rouge

Baile en el Moulin Rouge

Ballo al Moulin Rouge

Dansen in de Moulin Rouge

1897, Color lithograph/
Lithographie, 47 × 35,5 cm,
Sterling and Francine Clark
Institute, Williamstown

Yvette Guilbert

1895, Painted ceramic plaque/Huile sur céramique,
52 × 28 cm, Private collection

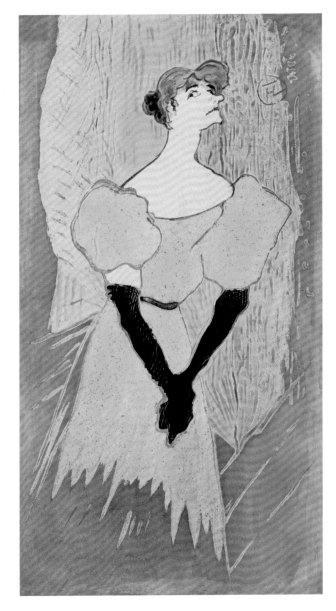

Yvette Guilbert

1895, Ceramic/Huile sur céramique, 51,4 × 28 cm, Private collection

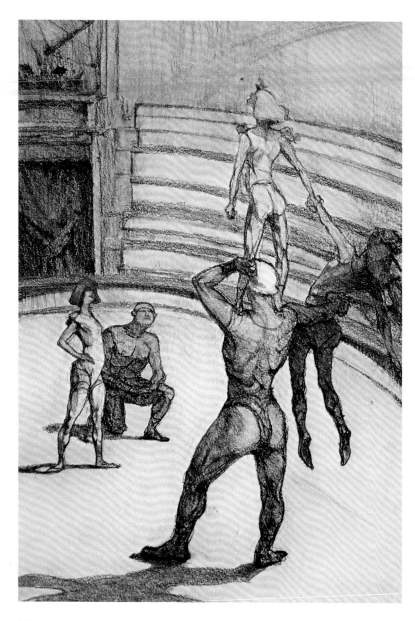

Acrobats

Acrobates

Akrobaten

Acróbatas

Acrobati

Acrobaten

c. 1890, Pastel,
Musée Toulouse-Lautrec, Albi

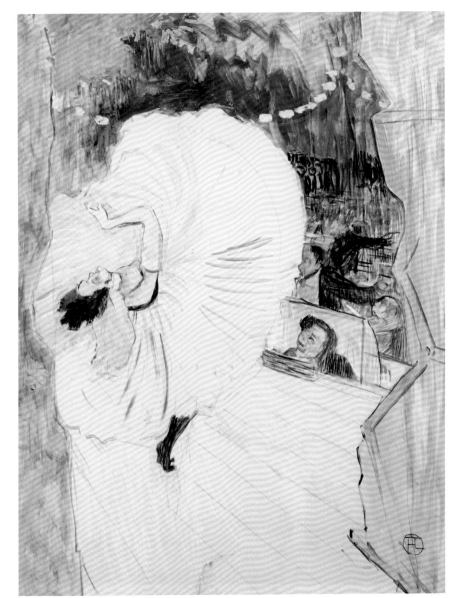

Dancer on Stage, the Wheel

La Roue ou *Loïe Fuller*

Tänzerin auf der Bühne, das Rad

*Bailarina en el
escenario, la rueda*

Ballerina sul palco, la ruota

*Danseres op het toneel,
achterwaartse radslag*

*1893, Gouache on cardboard/
Gouache sur carton, 63 × 47,5 cm,
Museu de Arte, São Paulo*

At the Circus: The Circus Rider

Au cirque : L'Écuyère

Im Zirkus: Die Kunstreiterin

En el circo: la artista ecuestre

Al circo: Cavallerizza

In het circus: voltigeuse

1888, Oil on pastel paper/Huile sur parchemin, Ø 26,7 cm, Private collection

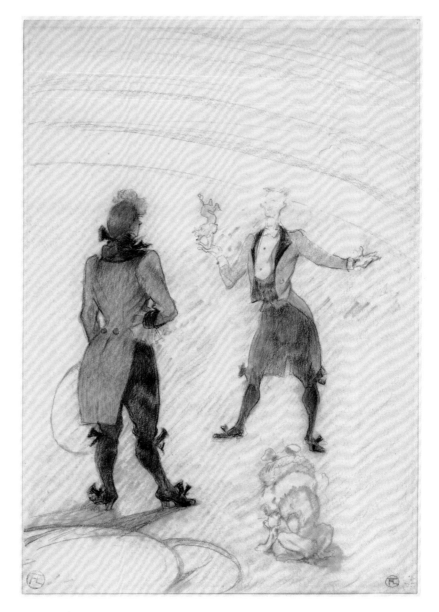

At the Circus: The Dog Trainer

Au cirque : Le Dresseur de chiens

Im Zirkus: Die Hundedressur

En el circo: adestramiento de perros

Al circo: il domatore di cani

In het circus: de hondendressuur

1899, Black and colored chalk on paper/Dessin à la craie et au crayon, 35,5 × 25,3 cm, Sterling and Francine Clark Institute, Williamstown

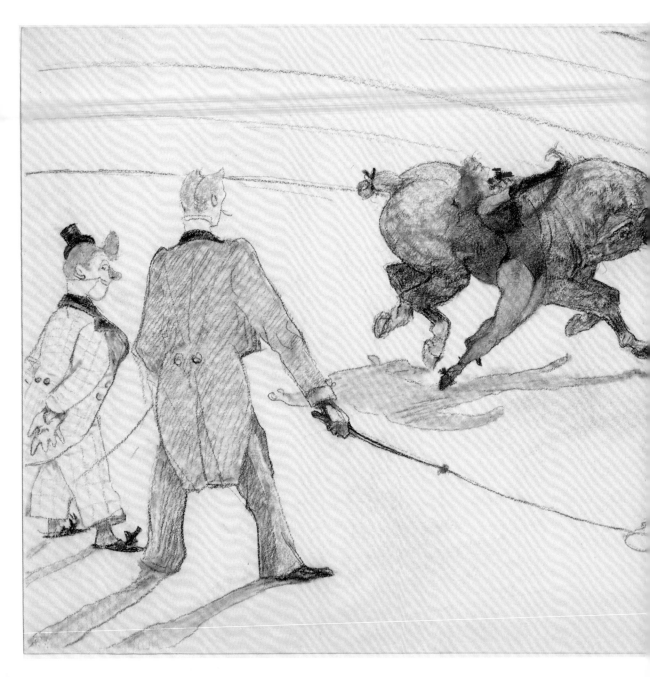

Acrobats at the Circus

Au cirque : Les Acrobates

Akrobaten im Zirkus

Acróbatas en el circo

Acrobati al circo

Circusartiesten

1899, Black and colored chalk on paper/Dessin à la craie et au crayon, 25,3 × 35,5 cm, Sterling and Francine Clark Institute, Williamstown

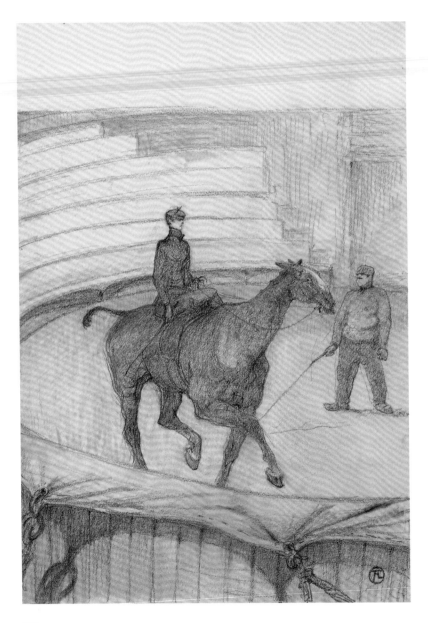

At the Circus: Rehearsal

Au cirque : La Répétition

Im Zirkus: Die Probe

En el circo: la prueba

Al circo: prova di scena

In het circus: de repetitie

1899, Colored pencil and chalk on paper/
Dessin au crayon, 35,5 × 25,4 cm, Private
collection

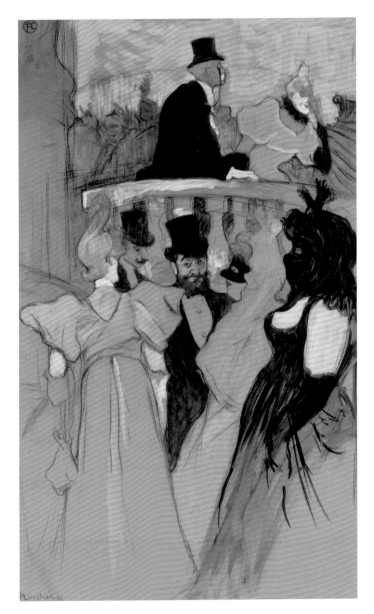

At the Opera Ball

Au bal de l'Opéra

Auf dem Opernball

En el baile de la Ópera

Al ballo dell'Opera

Op het operabal

*1893, Oil, charcoal, and gouache on paper on wood/Huile,
fusain et gouache sur papier collé sur bois, 77,4 × 48,5 cm,
Private collection*

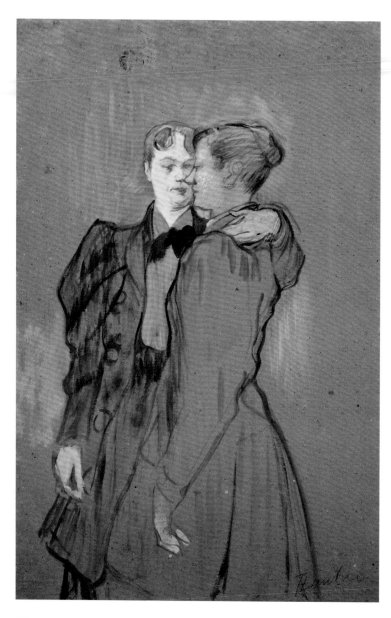

Two Women Waltzing

Deux femmes valsant

Zwei Frauen beim Walzertanzen

Dos mujeres bailando el Vals

Due donne che ballano il valzer

Twee vrouwen bij het dansen van een wals

*1894, Oil on cardboard/Huile sur carton,
60 × 39,4 cm, Private collection*

Madame Misia Natanson

1897, Oil on cardboard/
Huile sur carton, 53 × 40,3 cm,
Private collection

The Chap Book

Book

IMPRIMERIE CHAIX (Ateliers Chéret), 20, rue Bergère - PARIS. — (Encres Lorilleux)

Poster for *The Chap Book*

Plakat für *The Chap Book*

Cartel para *The Chap Book*

Manifesto per *The Chap Book*

Affiche voor *The Chap Book*

1895, Color lithograph/Lithographie, 41 × 60 cm, Private collection

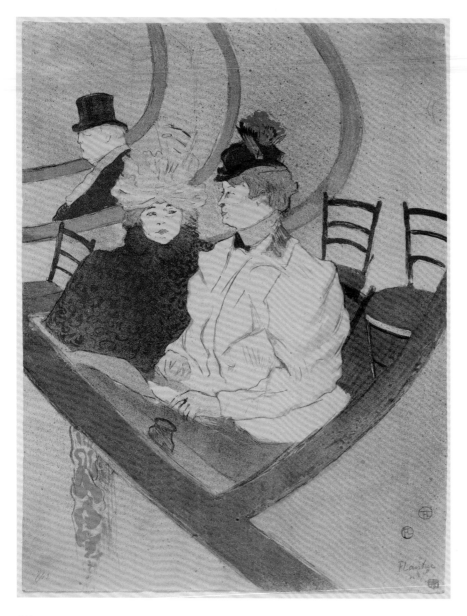

Loge in the Grand Tier

La Grande Loge

Loge im Grand Tier

Palco en el Grand Tier

Palco al Grand Tier

Loge in de Grand Tier

1897, Color lithograph/ Lithographie, 51,4 × 39,5 cm, Sterling and Francine Clark Institute, Williamstown

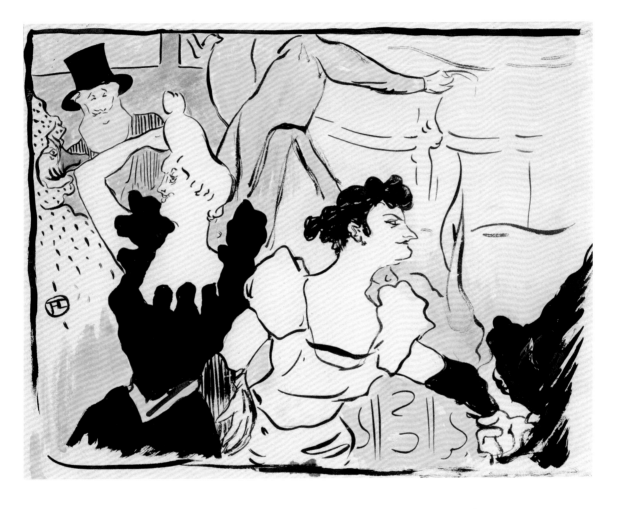

At the Masked Ball

Au bal masqué ou *les Fêtes parisiennes*
ou *Nouveaux Confettis*

Auf dem Maskenball

En el baile de las máscaras

Al ballo in maschera

Op het gemaskerd bal

1892, Watercolor, ink and pen on paper/Dessin à la plume et aquarelle, 45 × 55 cm, Private collection

May Belfort

1895, Oil and gouache on paper on canvas/Huile et gouache sur papier collé sur toile, 83 × 62 cm, Private collection

The Good Engraver, Adolphe Albert

Le Bon Graveur ou *Adolphe Albert*

Der gute Radierer (Le Bon Graveur), Adolphe Albert

El buen grabador, Adolphe Albert

Il bravo incisore (Le Bon Graveur), Adolphe Albert

Le Bon Graveur (De Goede Etser), Adolphe Albert

1898, Lithograph/Lithographie, 34 × 23,5 cm, Private collection

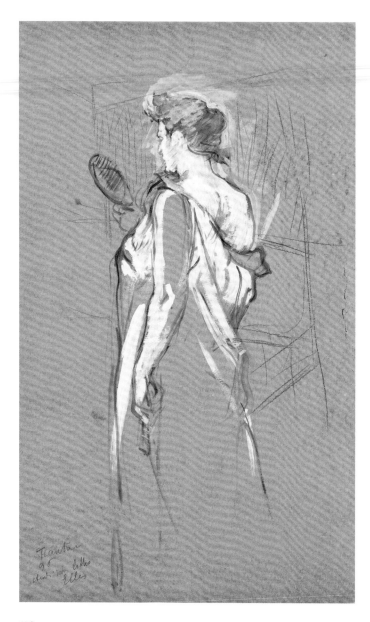

Woman with Hand Mirror, from the
lithograph series *Elles*

La Glace à main, extrait de la série *Elles*

Die Frau mit dem Handspiegel, aus der Lithoserie *Elles*

Mujer con espejo de mano, de la serie litográfica *Elles*

Donna con lo speccchio in mano,
dalla serie di litografie *Elles*

De vrouw met de handspiegel, uit de lithoserie *Elles*

*1896, Oil and blue chalk on cardboard/Huile et gouache sur
carton, 61 × 37,3 cm, Private collection*

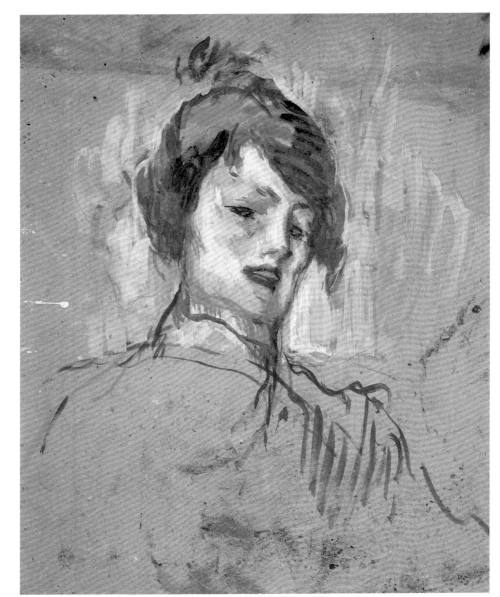

Head of a Woman

Tête de femme

Kopf einer Frau

Cabeza de mujer

Testa di una donna

Vrouwenhoofd

1896, Oil on cardboard/Huile sur carton, 42 × 36 cm, Fondation Bemberg, Toulouse

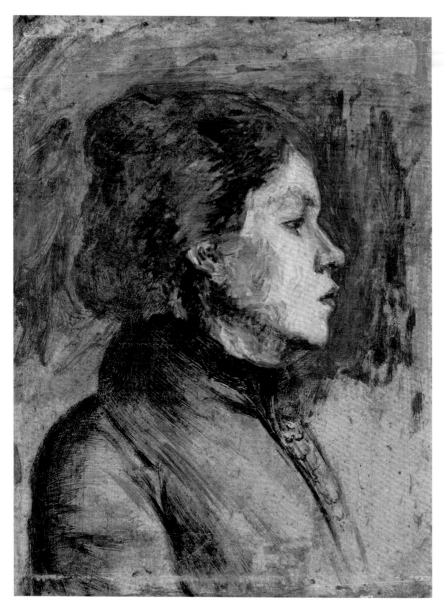

Head of a Woman

Tête de femme

Kopf einer Frau

Cabeza de mujer

Testa di una donna

Vrouwenhoofd

1899, Oil on cardboard/
Huile sur carton, 43,5 × 33 cm,
Private collection

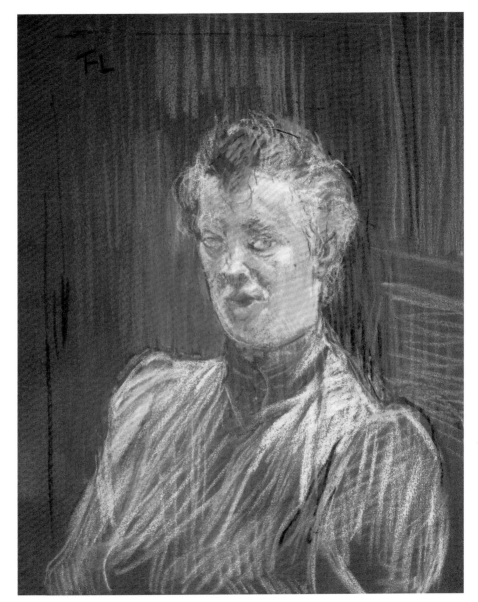

The Streetwalker Gabrielle

La Pierreuse Gabrielle

Die Straßenhure Gabrielle

La puta de la calle Gabrielle

La dura Gabrielle

De straatprostituee Gabrielle

1893, Pastel on cardboard/ Pastel sur carton, 60 × 50 cm, Private collection

Study of a Dancer

Étude de danseuse

Studie einer Tänzerin

Estudio de una bailarina

Studio di una ballerina

Studie van danseres

1888, Oil on canvas/ Huile sur toile, 55 × 46 cm, Private collection

The Woman with the Black Hat (Deaf Berthe)

La Femme au chapeau noir
ou *Berthe la Sourde*

Die Frau mit dem schwarzen Hut (Die taube Berthe)

La mujer del sombrero negro (la paloma Berthe)

Donna con il cappello nero (la sorda Berthe)

De vrouw met de zwarte hoed (De dove Berthe)

1890, Oil on cardboard/Huile sur carton,
61,6 × 44,5 cm, Private collection

The Flower Seller

La Vendeuse de fleurs

Die Blumenverkäuferin

La vendedora de flores

La fioraia

De bloemenverkoopster

1894, Oil and black chalk on paper/Huile et fusain,
53,3 × 36 cm, Private collection

Napoléon

1895, Lithograph/Lithographie,
61,2 × 47,2 cm, Private collection

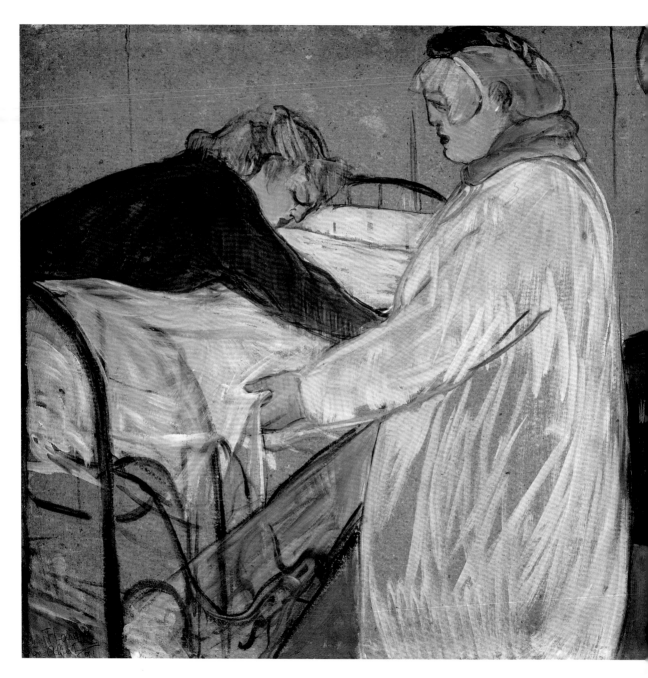

Two Women Making a Bed
Deux femmes faisant leur lit
Zwei Frauen beim Bettenmachen
Dos mujeres haciendo la cama
Due donne che rifanno il letto
Twee vrouwen bij het opmaken van een bed
1891, Oil on cardboard/Huile sur carton, 60 × 79,3 cm, Private collection

Jane Avril

1893, Oil on cardboard/Huile sur carton,
47,5 × 33 cm, Private collection

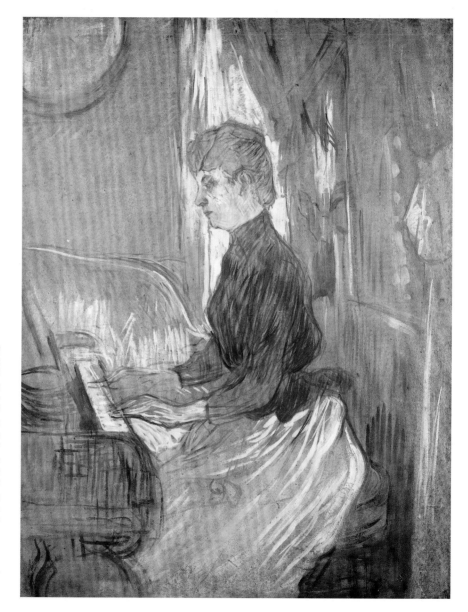

*Madame Juliette Pascal
at the Piano in the Salon
at Palais Malromé*

*Madame Juliette Pascal
au piano, dans le salon du
château de Malromé*

*Madame Juliette Pascal
am Klavier im Salon des
Schloss Malromé*

*Madame Juliette Pascal
al piano en el salón del
Castillo de Malromé*

*Madame Juliette Pascal
al pianoforte nel salone
del Castello di Malromé*

*Madame Juliette Pascal aan
de piano in de salon van
het Château de Malromé*

*1896, Oil on cardboard/Huile sur
carton, 75 × 57,5 cm,
Private collection*

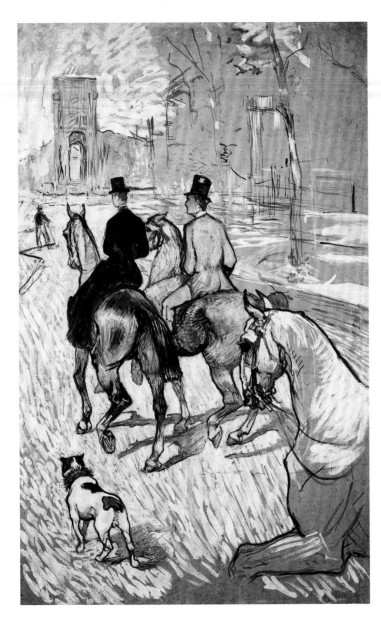

Riders in the Bois de Boulogne

Cavaliers se rendant au bois de Boulogne

Reiter im Bois de Boulogne

Jinete en el Bois de Boulogne

Cavalieri nel Bois de Boulogne

Ruiter in het Bois de Boulogne

*1888, Gouache on cardboard/Gouache sur carton,
85,1 × 53,6 cm, Private collection*

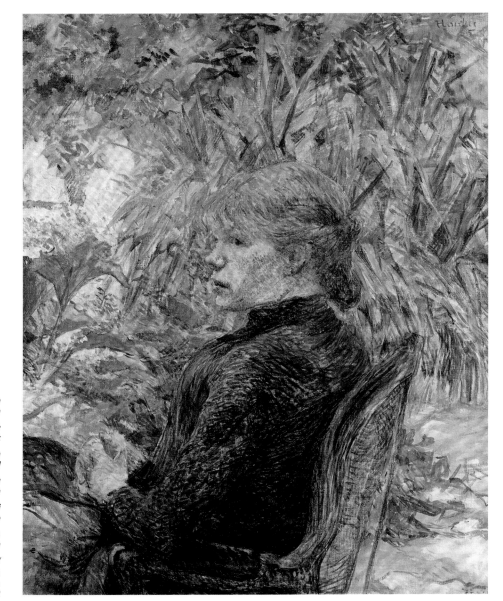

Red-haired Woman Sitting in the Garden

Femme rousse assise au jardin de M. Forest

Rothaarige Frau im Garten sitzend

Mujer pelirroja sentada en el jardín

Donna dai capelli rossi seduta in giardino

Roodharige vrouw, in de tuin gezeten

1889, Oil on canvas/ Huile sur toile, 64,8 × 54 cm, Private collection

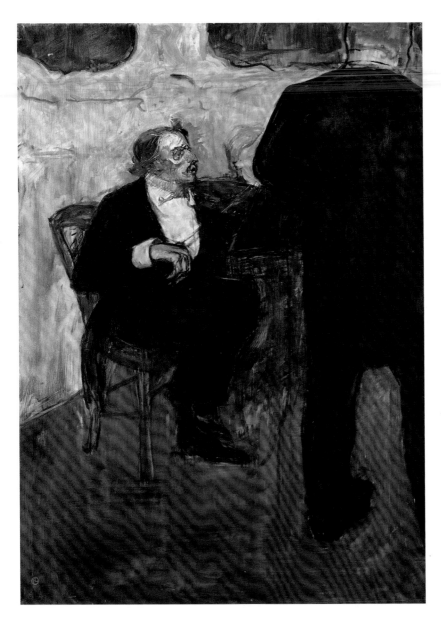

The Violinist Dancla

Le Violoniste Dancla

Der Geigenspieler Dancla

El violinista Dancla

Il violinista Dancla

De vioolspeler Dancla

1900, Oil on canvas/Huile sur toile,
92 × 67 cm, Private collection

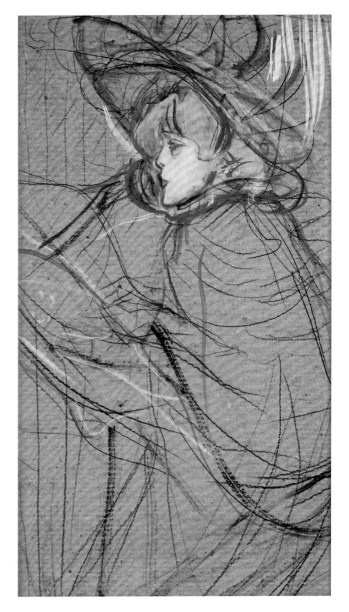

Jane Avril

Profil de femme : Jane Avril

Profilbildnis Jane Avril

Retrato magistral de Jane Avril

Ritratto di profilo di Jane Avril

Profielportret van Jane Avril

*1893, Oil on cardboard/Huile sur carton,
55,9 × 35,5 cm, Private collection*

Woman in Bed, Profile View (Arising), from the lithograph series *Elles*
Femme au lit, profil, au petit lever, extrait de la série *Elles*
Frau im Bett im Profil (Aufstehen), aus der Lithoserie *Elles*
Mujer en la cama de perfil (levantándose), de la serie litográfica *Elles*
Donna a letto di profilo, dalla serie di litografie *Elles*
Vrouw in bed en profil (opstaan), uit de lithoserie *Elles*

1896, Color lithograph/Lithographie, 40,5 × 52,3 cm, Private collection

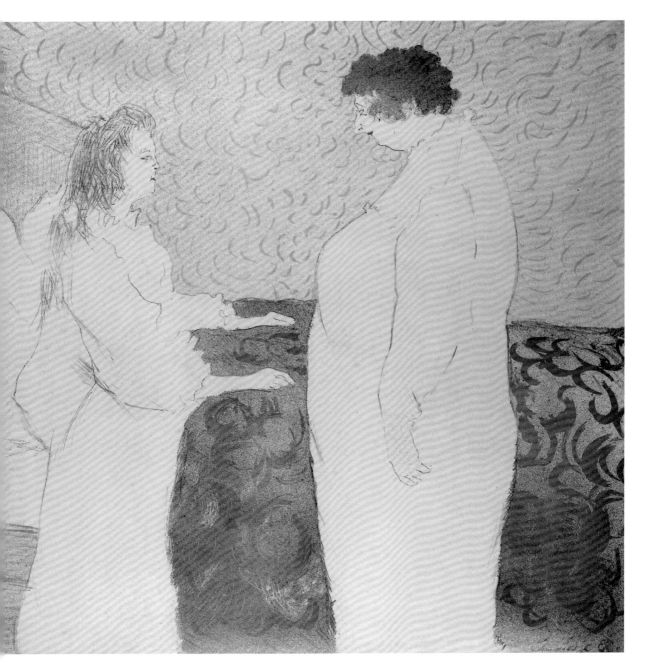

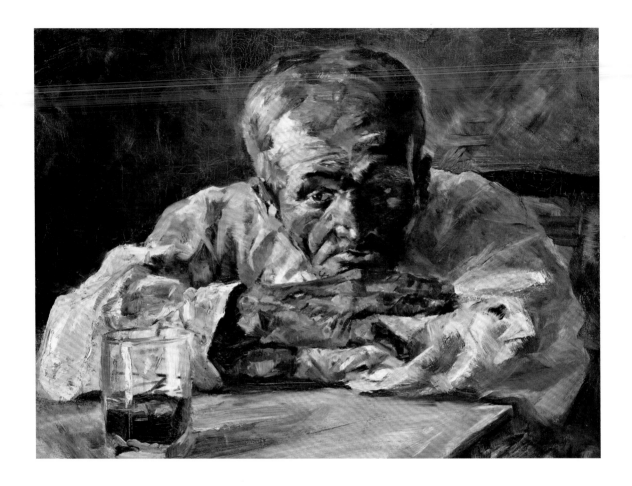

The Drinker (Father Mathias)

À la boutique, château du Bosc : Le Buveur, le père Mathias

Der Trinker (Vater Mathias)

El bebedor (Padre Mathias)

Il bevitore (Padre Mathias)

De drinker (vader Mathias)

1882, Oil on canvas/Huile sur toile, 45,8 × 55,3 cm, Private collection

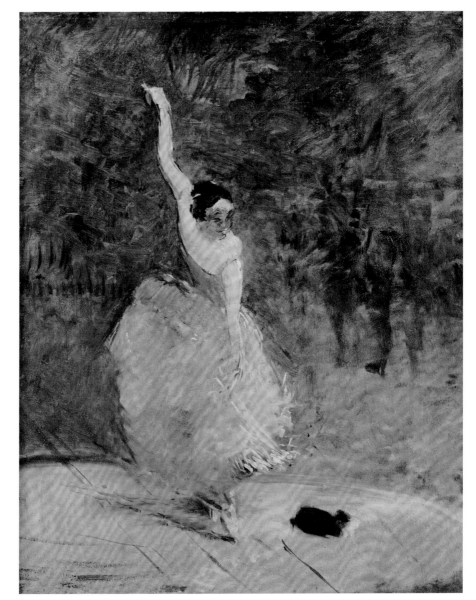

The Spanish Dancer
La Danseuse espagnole
Die spanische Tänzerin
La bailarina española
La ballerina spagnola
De Spaanse danseres

1888, Oil on canvas/Huile sur
toile, Private collection

Circus Scene
(draft for a fan)

Scène de cirque,
esquisse pour un
décor d'éventail

Zirkusszene (Entwurf
für einen Fächer)

Escena circense
(diseño para un abanico)

Scena circense (schizzo
per un ventaglio)

Circusscène (ontwerp
voor een waaier)

c. 1888, Watercolor
and gouache on paper/
Aquarelle et gouache,
Private collection

Fan

Éventail

Fächer

Abanico

Ventaglio

Waaier

c. 1892, Painting on
fan/Aquarelle, papier
et support en bambou,
33,7 × 65 cm, Private
collection

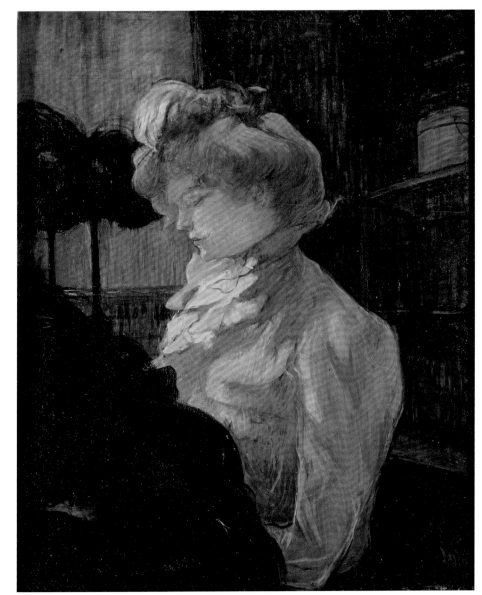

The Milliner
La Modiste, M^{lle}
Margouin

Die Hutmacherin

La sombrerera

La modista

De hoedenmaakster

1900, Oil on canvas/
Huile sur toile,
61 × 49,3 cm, Musée
Toulouse-Lautrec, Albi

The Bullfight

La Tauromachie

Der Stierkampf

La corrida de toros

La corrida

Stierengevecht

1894, Oil on cardboard/Huile sur carton, 55,5 × 72 cm, Private collection

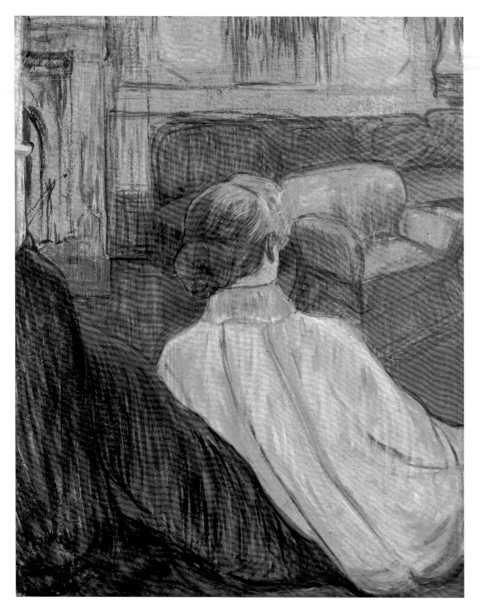

Woman on a Red Sofa

*Femme assise sur
un fauteuil rouge*

Frau auf einem roten Sofa

Mujer sobre un sofá rojo

Donna sul divano rosso

Vrouw op een rode sofa

c. 1890, Oil on cardboard/
Huile sur carton, Private
collection

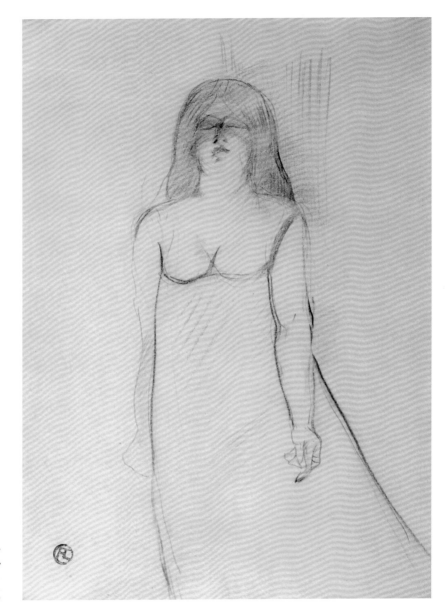

Mademoiselle Cocyte

1900, Sanguine and pencil on paper/
Dessin à la craie sur papier vélin,
34,6 × 25,3 cm, Art Institute of Chicago,
Chicago

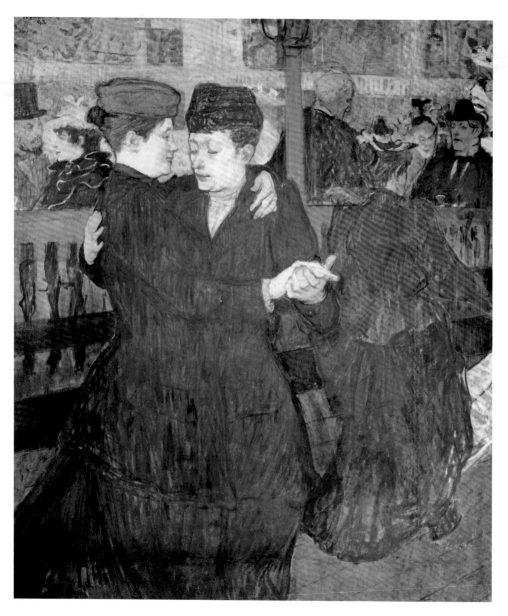

At the Moulin Rouge:

Au Moulin Rouge : Les Deux Valseuses

Im Moulin Rouge

En el Moulin Rouge

Al Moulin Rouge

In de Moulin Rouge

1892, Oil on cardboard/ Huile sur carton, 93 × 80 cm, Národní galerie v Praze, Praha

Young Woman Holding a Hat

Jeune femme tenant un chapeau

Junge Frau, einen Hut haltend

*Joven mujer con un
sombrero en la mano*

Giovane donna con cappello

Jonge vrouw met hond in de armen

c. 1890, Oil and pastel on paper/
Huile et pastel, Private collection

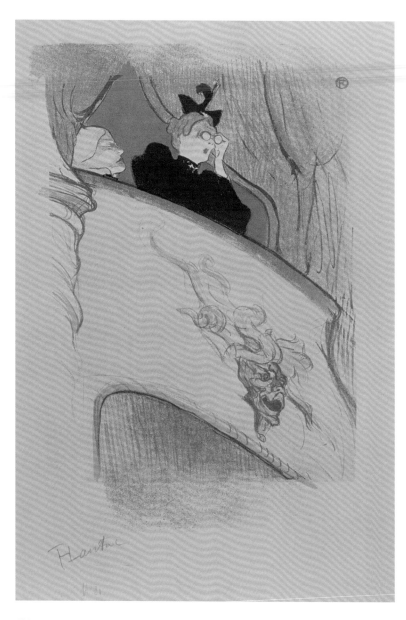

The Loge with the golden Maskaron

Die Loge mit dem goldenen Maskaron

El parco con dorado Maskaron

Il palco con Maskaron d'oro

De loge met de gouden Maskaron

1893, Color lithograph/Lithographie,
50,2 × 32,5 cm, Private collection

Girl with Fox Stole (Mademoiselle Jeanne Fontaine)

Fille à la fourrure, M^{lle} Jeanne Fontaine

Mädchen mit Fuchsstola (Mademoiselle Jeanne Fontaine)

Chica con estola de piel de zorro (Mademoiselle Jeanne Fontaine)

Ragazza con stola di volpe (Mademoiselle Jeanne Fontaine)

Meisje met vosje (mademoiselle Jeanne Fontaine)

1891, Oil pastel on cardboard/ Huile et pastel sur carton, 67,5 × 52,8 cm, Private collection

A Dancer Adjusting Her Leotard

Danseuse ajustant son maillot, le premier maillot

Eine Tänzerin beim Anziehen des Trikot

Una bailarina poniéndose la camiseta

Ballerina si aggiusta la calzamaglia

Danseres bij het aantrekken van haar maillot

1890, Color sketch/Huile sur carton, 59 × 46,5 cm, Private collection

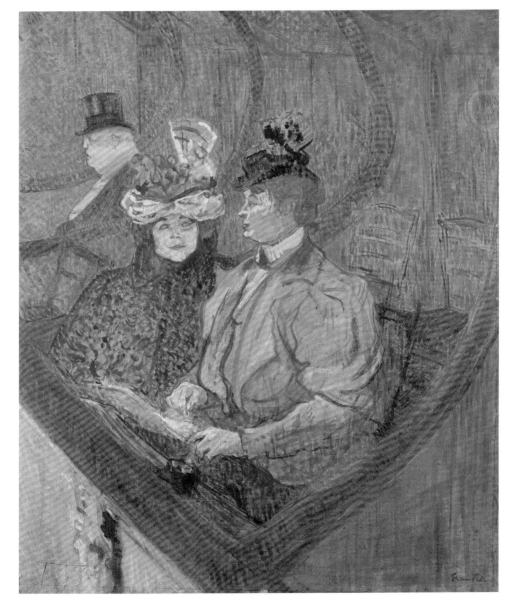

Study for
The Grand Loge

Étude pour
La Grande Loge

Studie für
Die große Loge

Estudio para
El gran palco

Studio per
Il grande palco

Studie voor
De grote loge

*1896, Oil and
gouache on
cardboard/
Huile et gouache
sur carton,
55,5 × 47,5 cm,
Private collection*

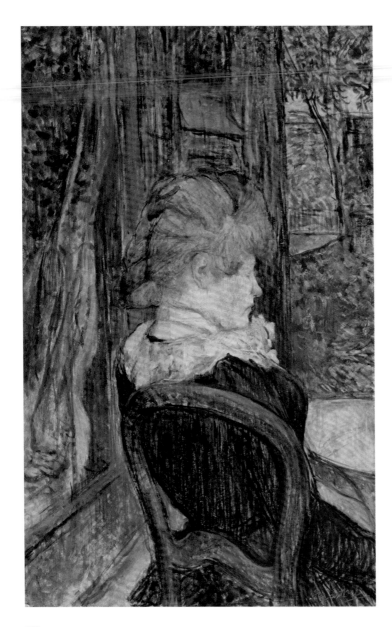

Woman Sitting in the Garden
Femme assise dans un jardin
Frau im Garten sitzend
Mujer sentada en el jardín
Donna seduta in giardino
Zittende vrouw in de tuin

1890, Oil on cardboard/Huile sur carton, 49,4 × 31,3 cm,
The Barber Institute of Fine Arts, Birmingham

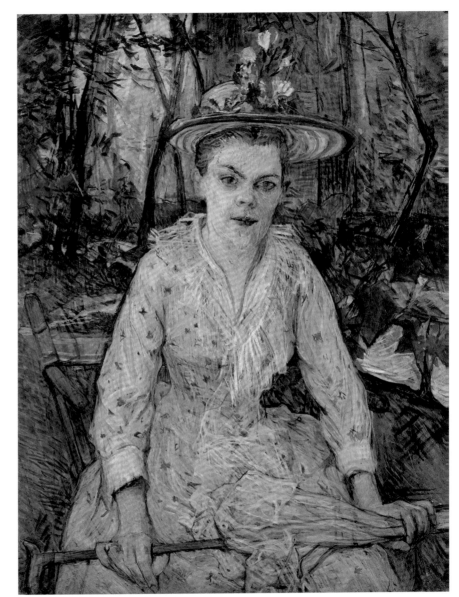

Woman with an Umbrella
Femme avec un parapluie
Frau mit einem Schirm
Mujer con paraguas
Donna con parasole
Vrouw met parasol

*1889, Watercolor, gouache and
tempera on cardboard/Aquarelle,
gouache et tempera sur carton,
State Hermitage Museum,
St Petersburg*

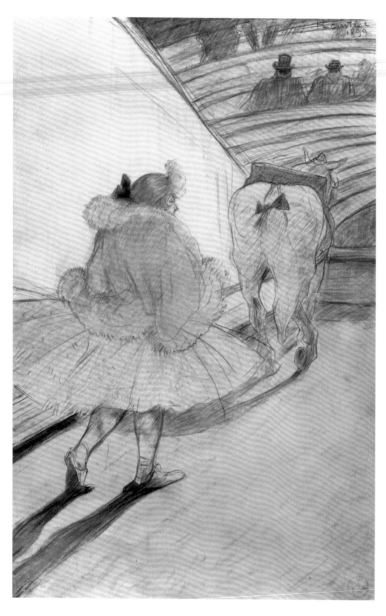

At the Circus, Performing in the Arena
Au cirque : Entrée en piste
Im Zirkus, Auftritt in der Arena
En el circo, aparición sobre las pistas
Al circo, entrata nell'arena
In het circus: opkomst in de arena

1899, Pastel on paper/Pastel, 31 × 20 cm,
Private collection

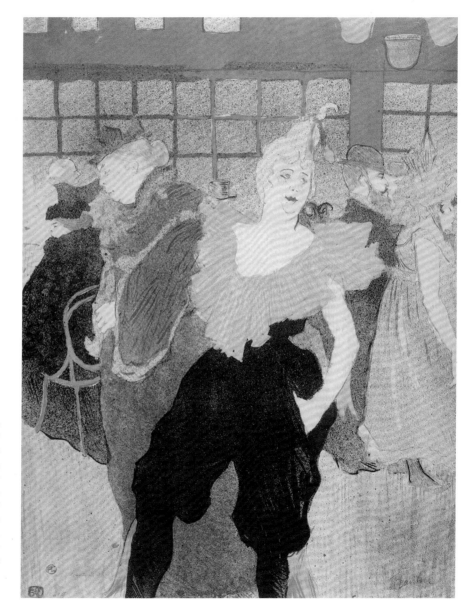

The Clownesse at the Moulin Rouge

La Clownesse au Moulin Rouge

Die Clownesse im Moulin Rouge

La mujer payaso en el Moulin Rouge

La pagliaccia al Moulin Rouge

De vrouwelijke clown in de Moulin Rouge

1897, Color lithograph/
Lithographie, 40,8 × 31,9 cm,
State Hermitage Museum,
St Petersburg

193

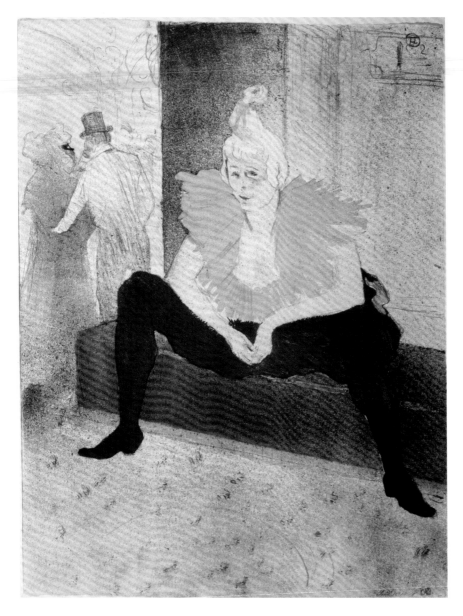

Seated Female Clown,
mademoiselle Cha-U-Kao

La Clownesse assise,
M^{lle} *Cha-U-Kao*

Sitzende Clownesse,
Mademoiselle Cha-U-Kao

Mujer payaso sentada,
mademoiselle Cha-U-Kao

Donna pagliaccio seduta
mademoiselle Cha-U-Kao

Gezeten vrouwelijke clown,
mademoiselle Cha-U-Kao

1896, Lithograph/Lithographie,
52,7 × 40,5 cm, State Hermitage
Museum, St. Petersburg

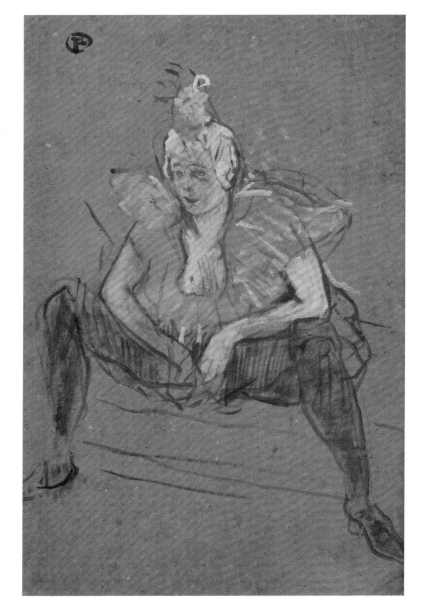

**Seated Female Clown,
mademoiselle Cha-U-Kao**

La Clownesse assise, M^{lle} Cha-U-Kao

**Sitzende Clownesse,
Mademoiselle Cha-U-Kao**

*Mujer payaso sentada,
mademoiselle Cha-U-Kao*

**Donna pagliaccio seduta
mademoiselle Cha-U-Kao**

**Gezeten vrouwelijke clown,
mademoiselle Cha-U-Kao**

*1895, Oil on cardboard/Huile sur carton,
Private collection*

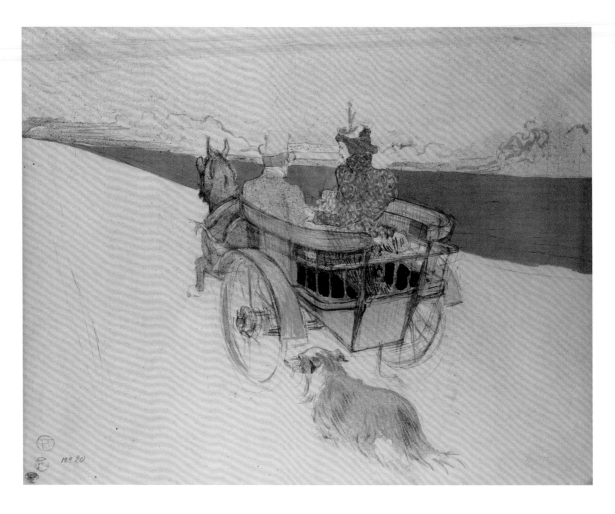

Picnic in the Country

Partie de campagne ou
La Charrette anglaise

Ländliche Ausfahrt

Desvío rural

Gita in campagna

Uitstapje op het land

1897, Color lithograph/Lithographie, 40,5 × 52 cm, Private collection

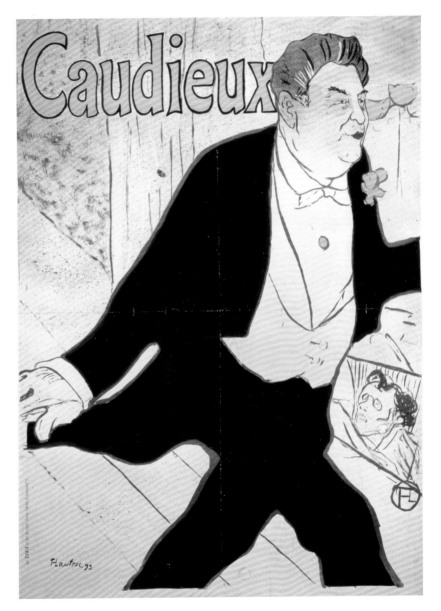

Caudieux

1893, Lithograph/Lithographie,
128 × 92 cm, Private collection

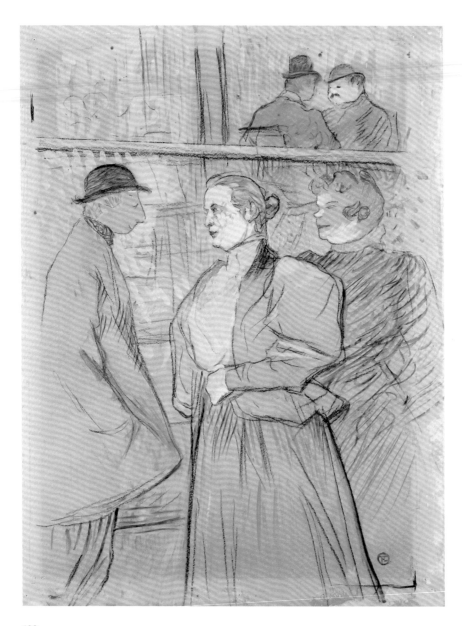

At the Moulin Rouge

Au Moulin Rouge

Im Moulin Rouge

En el Moulin Rouge

Al Moulin Rouge

In de Moulin Rouge

*1895–96, Lithograph/Lithographie,
56,4 × 42 cm, Museum of Fine Arts,
Budapest*

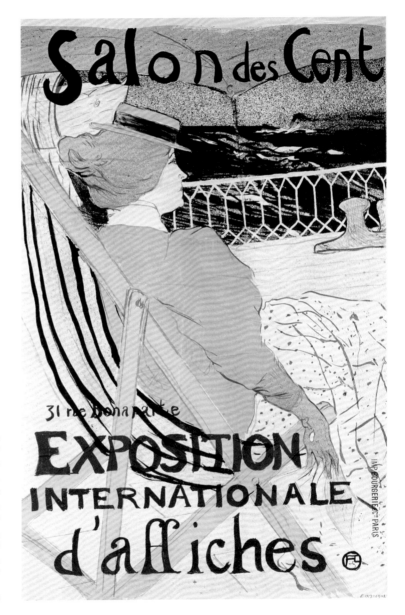

Poster advertising *L'Exposition
Internationale d'Affiches*

La Passagère du 54, promenade en yatch

Plakatwerbung für die *Exposition
Internationale d'Affiches*

Cartel publicitario para *la Exposition
Internationale d'Affiches*

Manifesto pubblicitario per la
Exposition Internationale d'Affiches

Affiche voor de *Exposition
internationale d'affiches*

*1896, Color lithograph/Lithographie, 59 × 39,7 cm,
Victoria & Albert Museum, London*

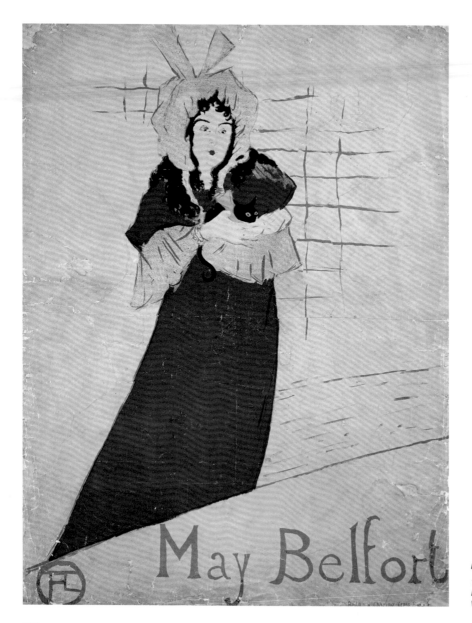

May Belfort

1895, Color lithograph/
Lithographie, 79,7 × 60,4 cm,
Victoria & Albert Museum, London

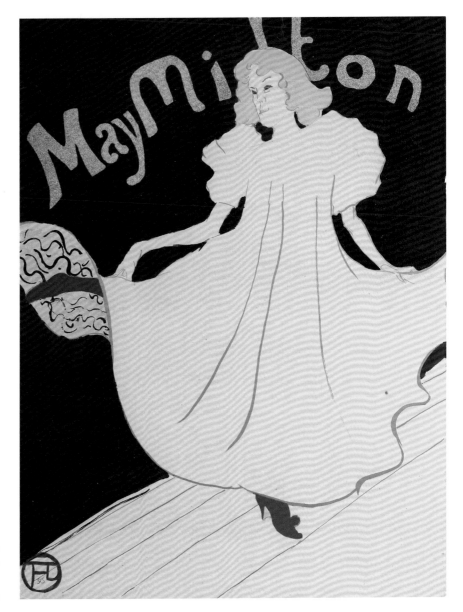

May Milton

1895, Color lithograph/
Lithographie, 78,5 × 59,1 cm,
The San Diego Museum of Art,
San Diego

201

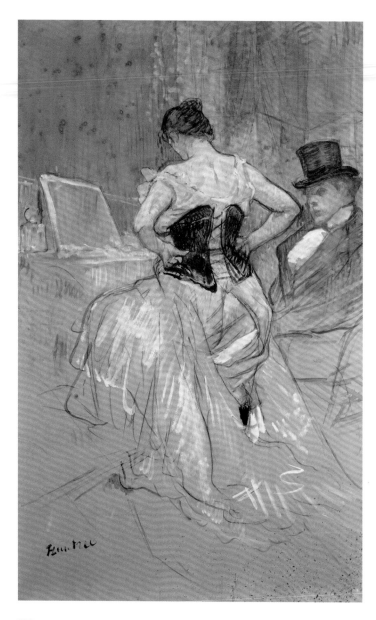

Woman at Her Toilet, study for the
Elles lithograph series

Étude pour Femme en corset, conquête de passage

Frau bei der Toilette, Studie für die Lithoserie *Elles*

Mujer aseándose, estudio para la serie litográfica *Elles*

Donna alla toilette, studio per la serie di litografie *Elles*

Vrouw bij het toilet, studie voor de lithoserie *Elles*

 *c. 1896, Pastel and oil on paper/Pastel et huile,
104 × 66 cm, Musée des Augustins, Toulouse*

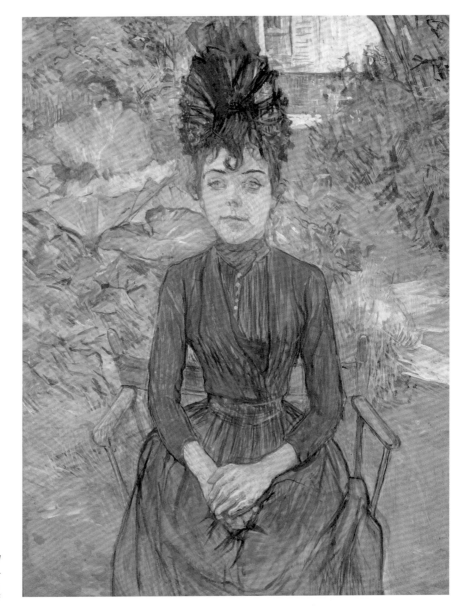

Justine Dieuhl
1891, Oil on cardboard/Huile sur
carton, 74 × 58 cm,
Musée d'Orsay, Paris

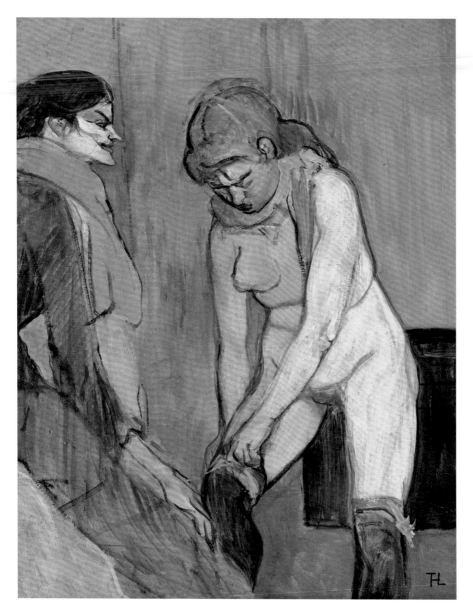

*Woman Pulling Up
Her Stockings*

Femme tirant son bas

*Frau, ihre Strümpfe
anziehend*

Mujer poniéndose las medias

Donna che si infila una calza

*Vrouw die haar
kousen aantrekt*

c. 1894, Oil on cardboard/
Huile sur carton, 58 × 46 cm,
Musée d'Orsay, Paris

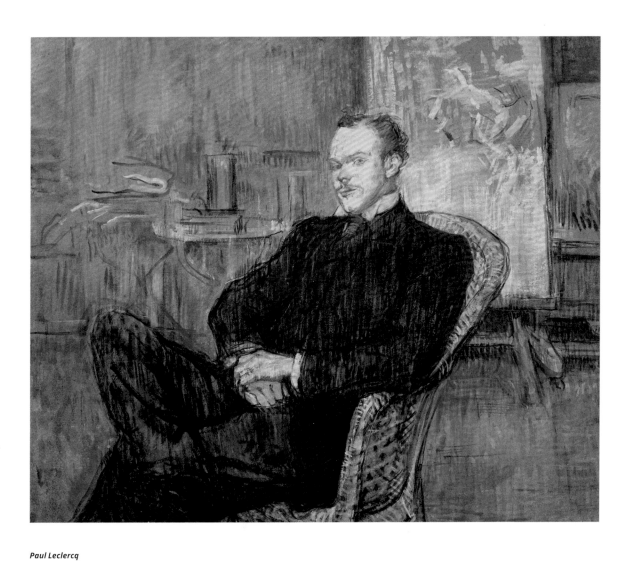

Paul Leclercq

1897, Oil on cardboard/Huile sur carton, 54 × 67 cm, Musée d'Orsay, Paris

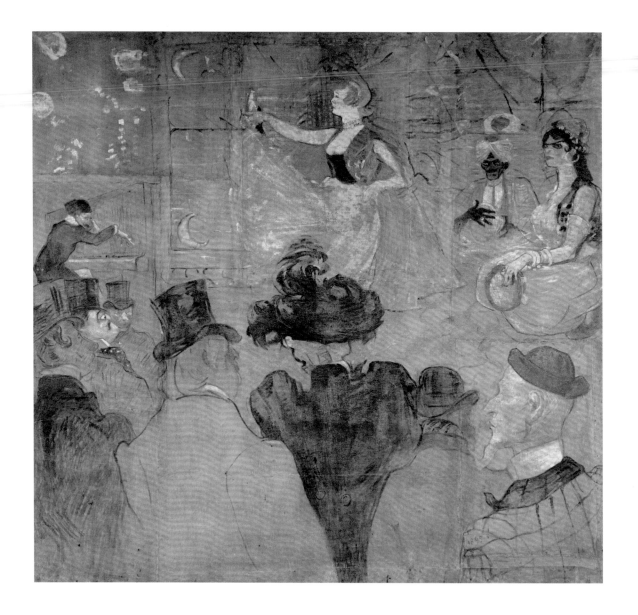

Ball at the Moulin Rouge: La Goulue

Panneau de droite pour la baraque de la Goulue, à la Foire du Trône à Paris : La Danse mauresque

Ball im Moulin Rouge: La Goulue

Baile en el Moulin Rouge: La Goulue

Ballo al Moulin Rouge: La Goulue

Bal in de Moulin Rouge: La Goulue

1895, Oil on canvas/Huile sur toile, 285 × 307,5 cm, Musée d'Orsay, Paris

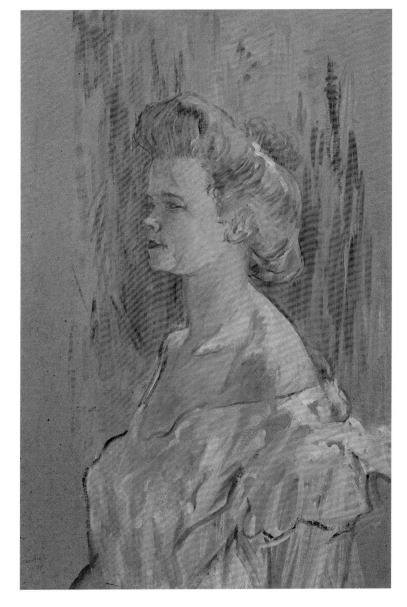

The Sphinx

Le Sphinx

Die Sphinx

La esfinge

La sfinge

De sfinx

1898, Oil on cardboard/Huile sur carton, 86 × 65 cm, Private collection

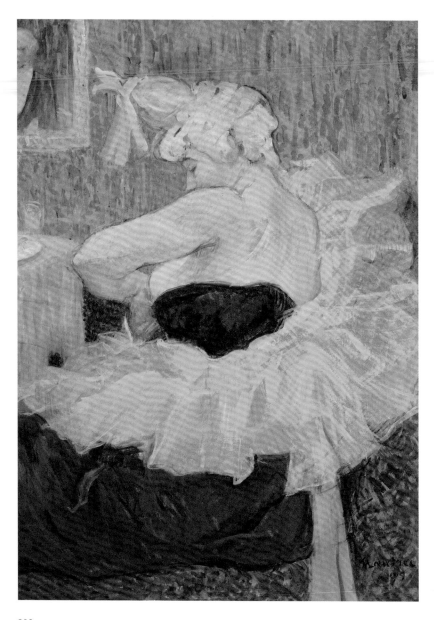

The Clownesse Cha-U-Kao in Tutu
La Clownesse Cha-U-Kao
Die Clownesse Cha-U-Kao im Tutu
La mujer payaso Cha-U-Kao en tutú
La pagliaccia Cha-U-Kao in tutù
De vrouwelijke clown Cha-U-Kao in tutu

1895, Oil on cardboard/Huile sur carton,
64 × 49 cm, Musée d'Orsay, Paris

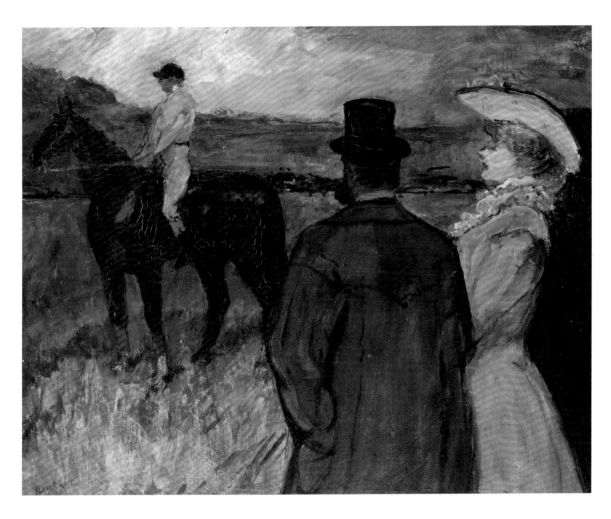

At the Racetrack *Auf dem Rennplatz* *All'ippodromo*

Aux courses *En el hipódromo* *Op de renbaan*

1899, Oil on canvas/Huile sur toile, Musée Toulouse-Lautrec, Albi

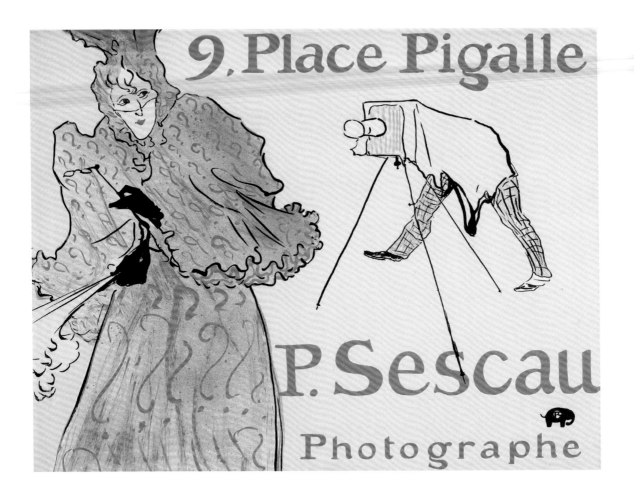

Promotional poster for the photographer P. Sescau

Le Photographe P. Sescau

Werbeplakat des Fotografen P. Sescau

Cartel promocional por fotógrafo P. Sescau

Poster promozionale para fotografo P. Sescau

Advertentie voor de fotograaf P. Sescau

1896, Color lithograph/Lithographie, 59,7 × 78,5 cm, The San Diego Museum of Art, San Diego

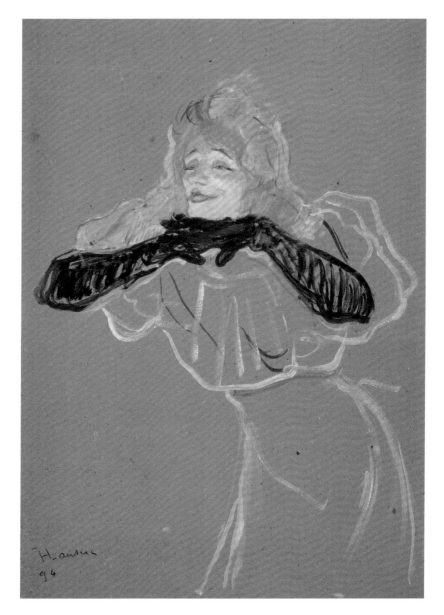

***Yvette Guilbert Singing
Linger, Longer, Loo***

***Yvette Guilbert chantant
Linger, Longer, Loo***

***Yvette Guilbert singt
Linger, Longer, Loo***

***Yvette Guilbert canta
Linger, Longer, Loo***

***Yvette Guilbert canta
Linger, Longer, Loo***

***Yvette Guilbert zingt
Linger, Longer, Loo***

*1894, Oil on cardboard/
Huile sur carton, 57 × 42 cm,
Pushkin Museum, Moscow*

The Salon in the Rue des Moulins

The women sit, all made up and waiting for their next customer, on the red sofa in this exotically decorated salon in what was then one the then most famous brothels. In a quite different, rather imperious pose, we see the madam sitting behind the ladies, with her eyes fixed on the viewer. In addition to the accurately studied facial features and different postures, the image captivates with its bold choice of mauves and purples.

Au salon de la rue des Moulins

Dans le salon aménagé de façon exotique de l'un des bordels parisiens les plus célèbres de cette époque, les prostituées « en tenue » sont assises sur des divans rouges, prêtes à suivre les clients qui les demandent. La tenancière des lieux est assise derrière ces dames, dans une posture assez impérieuse de maîtresse de maison, fixant des yeux le spectateur. Outre les physionomies et les diverses poses étudiées avec précision, la toile frappe par l'audace de la palette qui déploie les couleurs alors à la mode – le mauve et le pourpre.

Der Salon in der Rue des Moulins

In dem exotisch ausstaffierten Salon eines der damals berühmtesten Bordelle sitzen auf einem roten Diwan die herausgeputzten Huren, bereit dem Aufruf eines Freiers zu folgen. In ganz anderer, eher herrischen Pose sitzt die Inhaberin hinter den Damen und fixiert den Betrachter. Neben den genau studierten Physiognomien und verschiedenen Körperhaltungen besticht das Bild durch ein gewagtes Kolorit der damaligen Modefarben Mauve und Purpur.

El salón en la Rue des Moulins

En este salón, decorado de forma exótica, uno de los burdeles más conocidos de la época, están sentadas dos putas de punta en blanco sobre un diván rojo esperando a seguir a alguno de sus clientes. Con una pose totalmente diferente, más bien autoritaria, la Madame está sentada detrás de las chicas, sin apartar la mirada del observador. Además de sus fisionomías, estudiadas hasta el más mínimo detalle, y diferentes posturas, la imagen impresiona por el uso de un colorido audaz, gracias a los colores de moda de la época: el malva y el púrpura.

Al salone di Rue des Moulins

Nel salone arredato in modo esotico di uno dei più famosi bordelli dell'epoca, le prostitute agghindate sono sedute su un divano rosso, pronte a seguire la chiamata di un cliente. In una posa completamente diversa e dallo sguardo piuttosto altero, la proprietaria è seduta dietro le donne fissando l'osservatore. Oltre che per le fisionomie accuratamente studiate e i diversi atteggiamenti del corpo, il quadro affascina per l'audace cromaticità dei colori di moda allora, malva e porpora.

De salon in de Rue des Moulins

Op een rode sofa in de exotische salon van het destijds beroemdste bordeel van Parijs zitten de opgedofte prostituees klaar om op de wensen van de klanten in te gaan. De madame die achter de meisjes zit, neemt een andere, bijna heersende pose aan en kijkt naar de beschouwer. Het werk bekoort door de nauwgezet bestudeerde lichaamshoudingen en ook door een gewaagd kleurgebruik, met de toen in de mode zijnde kleuren mauve en paars.

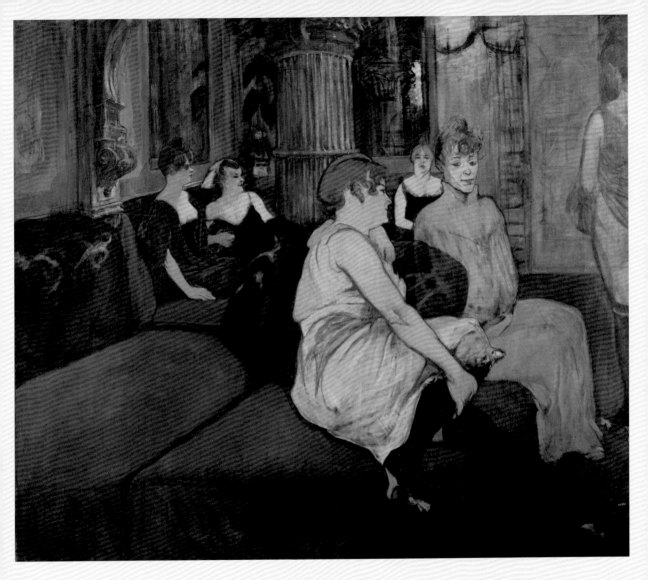

The Salon on the Rue des Moulins

Au salon de la rue des Moulins

Der Salon in der Rue des Moulins

El salón en la Rue des Moulins

Il salone in Rue des Moulins

De salon in de Rue des Moulins

1894, Charcoal and oil on cardboard/Fusain et huile sur carton, 111,5 × 132,5 cm, Musée Toulouse-Lautrec, Albi

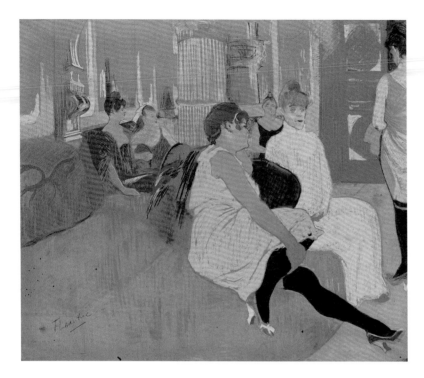

The End of an Artist

Toulouse-Lautrec's extravagant lifestyle began to take its revenge as the century turned. Already ailing and suffering from physical disabilities, the artist had now brought himself to the brink with his long-time dependence on alcohol. No one was able to stop him from taking a sip, even if it was from a drop he had stashed inside the head of his cane. He was medicating himself with alcohol against the severe pain that he suffered and he eventually collapsed in February 1899. When he was eventually released from hospital (where he had created yet another series of drawings), his friends

La fin d'un artiste

Vers la fin du siècle, les ravages de la vie dissolue de l'artiste, ajoutés aux années, commencent à se faire sentir. Constamment malade, lourdement handicapé, Lautrec a poussé à leurs limites extrêmes ses capacités de résistance physique, en ruinant sa santé de façon irrémédiable par une addiction grandissante à l'alcool. Même ses proches amis ne peuvent l'empêcher de boire de plus en plus fréquemment – entre autres à cause de la « réserve » que contient le pommeau dévissable de sa canne. Des douleurs intenses stimulent sa consommation

Das Ende eines Künstlers

Lautrecs jahrelanger ausschweifender Lebenswandel beginnt sich Ende des Jahrhunderts zu rächen. Der ohnehin kränkelnde, körperlich behinderte Künstler hatte sich an den Rand seiner gesundheitlichen Verfassung gebracht. Selbst enge Freunde konnten den längst vom Alkohol abhängigen Lautrec nicht mehr daran hindern, mehr oder weniger offen, ein Schlückchen zu nehmen, und sei es aus dem abschraubbaren Knauf seines Gehstocks. Starke Schmerzen förderten den Alkoholkonsum, der schließlich Ende Februar 1899 zum Zusammenbruch führte. Als nach

Self-Portrait

Autoportrait à charge

Selbstporträt

Autorretrato

Autoritratto

Zelfportret

c. 1885, Drawing/Dessin à la plume, 30,4 × 12,7 cm, Musée Toulouse-Lautrec, Albi

El final de un artista

El modo de vida de Lautrec, lleno de excesos, le empezaría a pasar factura a finales de siglo. Con un pobre estado de salud y físicamente lisiado, el artista había llegado al límite para llevar una vida digna. Incluso sus mejores amigos ya no podían impedir que Lautrec, adicto desde varios años al alcohol, se tomase más o menos a menudo un trago, aunque para ello tuviese que esconder una petaca en el cabezal desatornillable de su bastón. Los fuertes dolores aumentaban su consumo de alcohol, lo que finalmente lo llevaría al colapso en febrero de

La fine di un artista

Alla fine del secolo la vita dissoluta che Lautrec condusse per molti anni iniziò a costargli. L'artista già malaticcio e con handicap fisico aveva portato le sue condizioni di salute al limite. Anche gli amici intimi non potevano più impedire a Lautrec di bere un sorso più o meno apertamente: l'artista da lungo tempo era dipendente dall'alcool, che nascondeva nel pomo svitabile del suo bastone da passeggio. I forti dolori favorirono il consumo di alcool, che alla fine causò un collasso alla fine di febbraio del 1899. Quando dopo una lunga permanenza in clinica, durante la

Het einde van een kunstenaar

Lautrecs levenswijze als bohémien begon aan het einde van de eeuw zijn tol te eisen. De ziekelijke en lichamelijk gehandicapte kunstenaar had de grenzen van zijn fysieke gezondheid opgezocht; zelfs zijn beste vrienden konden niet verhinderen dat de al jaren aan alcohol verslaafde Lautrec bleef drinken, openlijk of in het geniep (desnoods uit de afschroefbare knop van zijn wandelstok). Lautrecs drankzucht werd aangewakkerd door felle pijnen en leidde er eind februari 1899 toe dat hij instortte. Toen Lautrec na een verblijf in een

and families were hopeful for his full recovery, but this was soon dashed with the further decline of the artist. His will to live had been broken, he found it hard to work, and his former creativity had been exhausted. After several seaside stays and at Malromé Palace, Toulouse-Lautrec suffered a second stroke which resulted in both of his legs' being paralyzed. On the morning of September 9, 1901 Henri Toulouse-Lautrec dies in the presence of his parents at the age of only 36 years.

d'alcool, qui provoque une attaque à la fin de février 1899. Après un long séjour en clinique, au cours duquel il réalise une nouvelle série de dessins, sa famille et ses amis se reprennent à espérer, mais de nouvelles crises mettent bientôt fin à ces espérances. La volonté de vivre n'est plus là, la force créatrice est épuisée, le travail ne vient plus que très laborieusement. Après quelques séjours à la mer et au château familial de Malromé, Lautrec est victime d'une nouvelle attaque cérébrale qui lui paralyse les deux jambes. Il meurt à Malromé au matin du 9 septembre 1901, en présence de ses parents, à trente-six ans.

einem längeren Klinikaufenthalt Lautrec, währenddessen eine neue Zeichnungsserie entstand, als geheilt entlassen wurde, schöpften Freunde und Familie wieder Hoffnung, die jedoch bald durch neue Ausfälle überschattet wurde. Der Lebenswille war gebrochen, die Arbeit ging nur noch schwer von der Hand, die alte Schaffenskraft war verbraucht. Nach einigen Aufenthalten am Meer und im Schloss Malromé erleidet Toulouse-Lautrec einen zweiten Schlaganfall mit beidseitiger Lähmung der Beine. Am Morgen des 9. September 1901 stirbt Henri Toulouse-Lautrec im Beisein seiner Eltern im Alter von nur 36 Jahren.

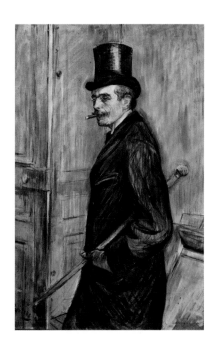

1899. Cuando Lautrec fue internado en una clínica durante un periodo de tiempo más prolongado, creó una nueve serie. Al recibir el alta sus amigos y familia volvieron a llenarse de esperanzas. Aunque pronto quedarían ensombrecidas por las nuevas recaídas del artista. Las ganas de vivir se habían ido, trabajar se le hacía pesado, su creatividad se había consumido. Tras algunas estancias prolongadas en el litoral y en el Castillo Malromé, Toulouse-Lautrec sufrió una segunda apoplejía dejándolo paralítico en ambas piernas. En la mañana del 9 de septiembre de 1901, Henri Toulouse-Lautrec muere acompañado por sus padres con tan sólo 36 años.

quale aveva realizzato una nuova serie di disegni, Lautrec fu dimesso, amici e familiari ritrovarono la speranza, che però presto fu delusa a causa di una ricaduta. La voglia di vivere era distrutta, il lavoro diventava difficile e l'antica forza creativa era logorata. Dopo alcuni soggiorni al mare e al castello di Malromé, Toulouse-Lautrec subì un secondo colpo apoplettico con paralisi ad entrambe le gambe. Henri Toulouse-Lautrec morì la mattina del 9 settembre 1901 in presenza dei suoi genitori, all'età di soli 36 anni.

kliniek – waarin hij een nieuwe serie tekeningen produceerde – voor gezond werd verklaard, kregen zijn vrienden en familieleden weer hoop, maar die zou door nieuwe aanvallen de bodem in worden geslagen. Lautrecs levenswil was gebroken, het werken verliep steeds moeizamer en zijn oude creatieve kracht was opgebruikt. Na enkele verblijven aan zee, in het Château van Malromé, kreeg Toulouse-Lautrec een tweede beroerte, waardoor hij aan beide benen verlamd raakte. Op de ochtend van 9 september 1901 overleed Henri Toulouse-Lautrec in het bijzijn van zijn ouders, op slechts 36-jarige leeftijd.

Maurice Joyant

1900, Oil on cardboard/Huile sur carton,
95 × 65,5 cm, Musée d'Orsay, Paris

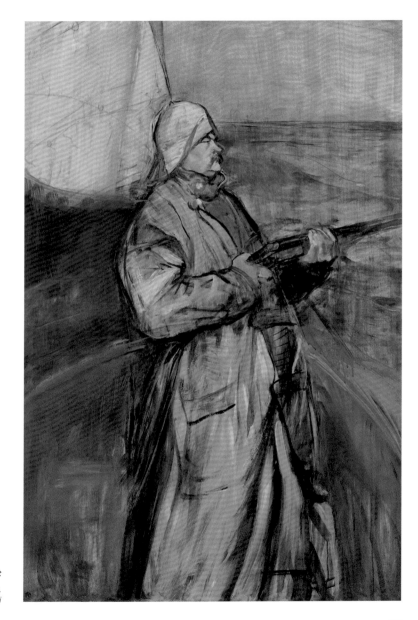

Maurice Joyant
1900, Oil on wood/Huile sur bois, 116,5 × 81 cm,
Musée Toulouse-Lautrec, Albi

The Bed
Le Lit
Das Bett
La cama
Il letto
Het bed
c. 1892, Oil on cardboard/Huile sur carton, 54 × 70,5 cm, Musée d'Orsay, Paris

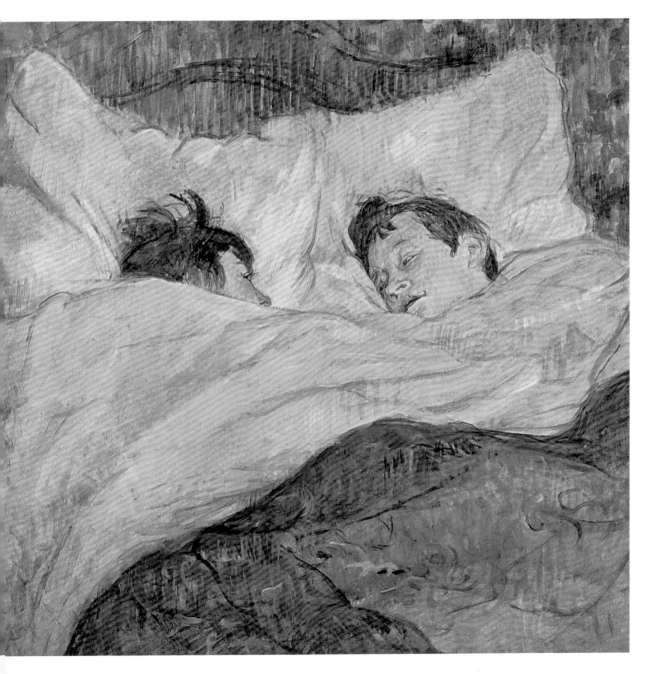

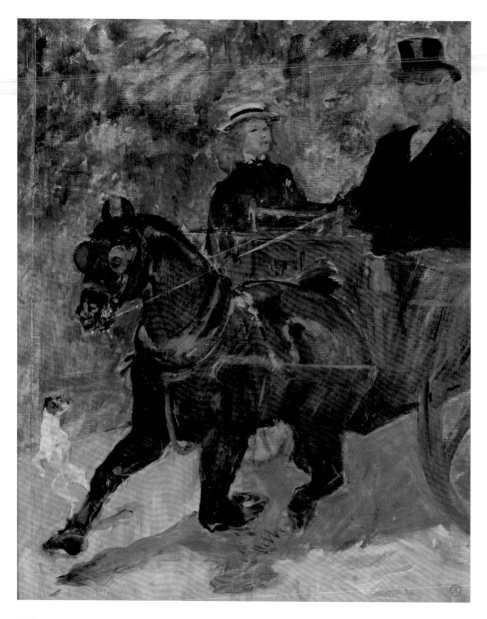

*Small Horse, Harnessed
to a Carriage*

Tonneau attelé d'un cob

*Kleines Pferd, vor einen
Wagen gespannt*

Potro tirando de un carro

*Cavallo attaccato
alla carrozza*

*Paardje voor een
wagen gespannen*

*1900, Oil on canvas/
Huile sur toile, 61 × 50 cm,
Musée Toulouse-Lautrec,
Albi*

The Sofa, Rolande *Das Sofa, Rolande* *Il divano, Rolande*

Le Divan, Rolande *El sofá, Rolande* *De sofa, Rolande*

1894, Oil on cardboard/Huile sur carton, 51,7 × 66,9 cm, Musée Toulouse-Lautrec, Albi

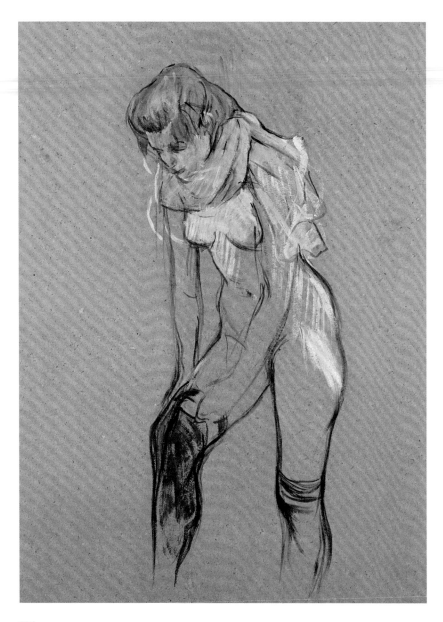

Woman Pulling Up Her Stockings
Étude pour Femme tirant son bas
Frau, sich die Strümpfe anziehend
Mujer poniéndose las medias
Donna che si infila le calze
Vrouw die haar kousen aantrekt

1894, Oil on cardboard/
Huile sur carton, 61,5 × 44,5 cm,
Musée Toulouse-Lautrec, Albi

***Dancer Straightening
Her Leotard and Skirt***

Danseuse ajustant son costume

***Tänzerin, sich Trikot
und Rock richtend***

***Bailarina poniéndose la
camiseta y la falda***

***Ballerina che si aggiusta
calzamaglia e gonna***

***Danseres bij het fatsoeneren
van haar maillot en tutu***

*1889, Charcoal on paper/Fusain,
Musée Toulouse-Lautrec, Albi*

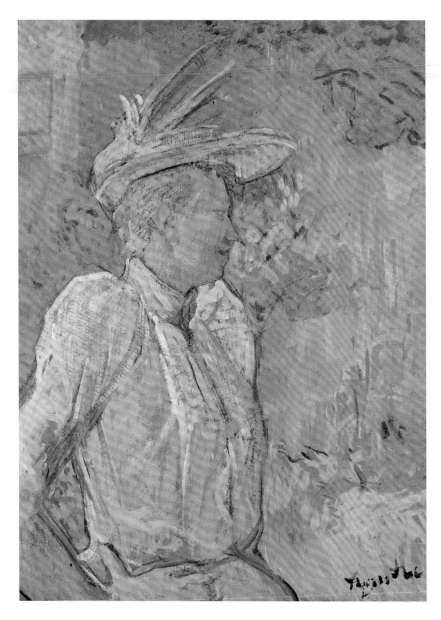

The Dancer Gabrielle

Gabrielle la Danseuse

Die Tänzerin Gabrielle

La bailarina Gabrielle

La ballerina Gabrielle

De danseres Gabrielle

1890, Oil on cardboard/Huile sur carton, 75,7 × 101,6 cm, Musée Toulouse-Lautrec, Albi

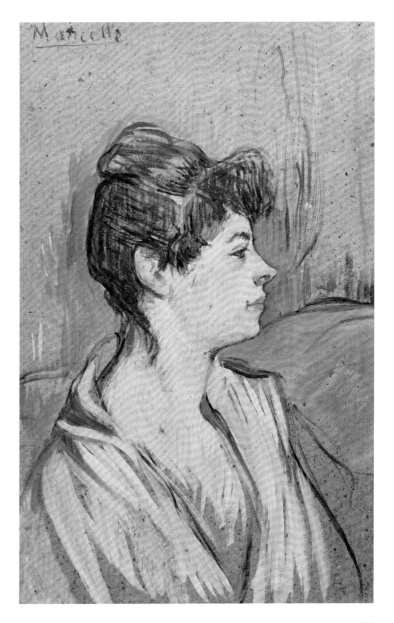

Marcelle

1894, Oil on cardboard/Huile sur carton, 46 × 29,5 cm,
Musée Toulouse-Lautrec, Albi

The Sofa
Le Divan
Das Sofa
El sofá
Il divano
De sofa

c. 1893, Oil on cardboard/Huile sur carton, 54 × 69 cm, Museu de Arte, São Paulo

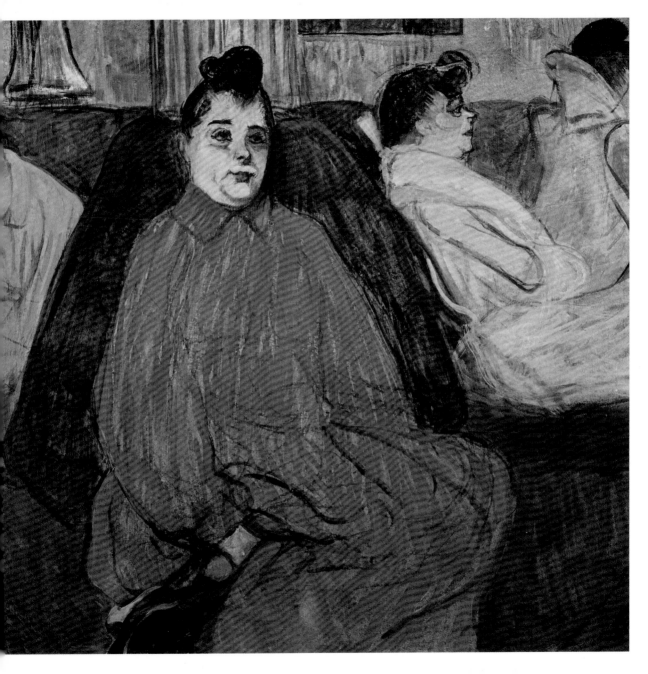

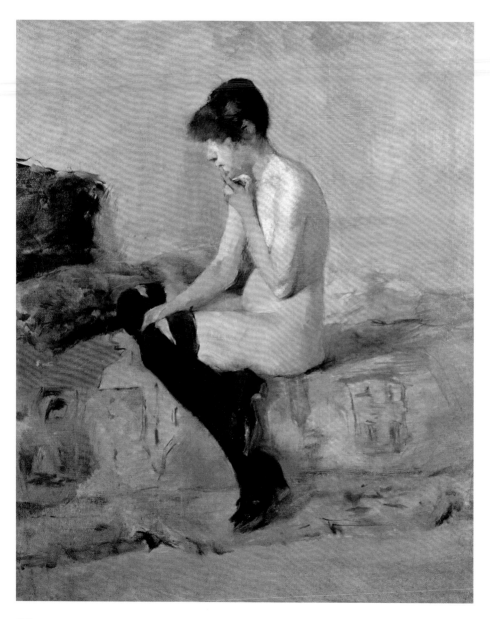

*Naked Woman
Sitting on a Sofa*

*Étude de nu, femme
assise sur un divan*

*Nackte Frau auf
einem Sofa sitzend*

*Mujer desnuda
sentada en un sofá*

*Donna nuda seduta
sul divano*

*Naakte vrouw,
zittend op een sofa*

*1882, Oil on canvas/
Huile sur toile,
41 × 32,5 cm, Musée
Toulouse-Lautrec, Albi*

Monsieur Fourcade

1889, Oil on cardboard/Huile sur carton, 77 × 63 cm, Museu de Arte, São Paulo

Mademoiselle Marie Dihau at the Piano

Mademoiselle Dihau au piano

Mademoiselle Marie Dihau am Klavier

Mademoiselle Marie Dihau al piano

Mademoiselle Marie Dihau al pianoforte

Mademoiselle Marie Dihau aan de piano

1890, Oil on canvas/Huile sur toile, 69 × 49 cm,
Musée Toulouse-Lautrec, Albi

Madame Pascal at the Piano in the Salon at Palais Malromé

Madame Pascal au piano

Madame Pascal am Klavier im Salon von Schloß Malromé

Madame Pascal al piano en el salón del castillo Malromé

Madame Pascal al pianoforte nel salone del Castello di Malromé

Madame Pascal aan de piano in de salon van het Château de Malromé

1895, Oil on canvas/Huile sur toile, 81 × 54 cm, Musée Toulouse-Lautrec, Albi

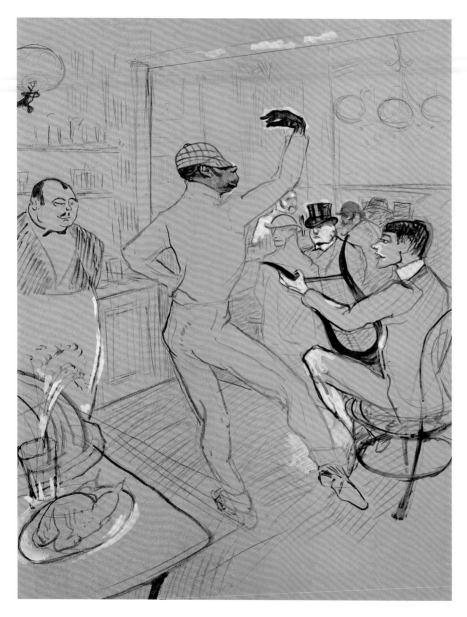

Chocolat Dancing
Chocolat dansant
Der tanzende Chocolat
El payaso Chocolat bailando
Il ballerino Chocolat
De dansende Chocolat

1896, Pen and ink, colored pencil on paper/Dessin à l'essence et au crayon, 65 × 50 cm, Musée Toulouse-Lautrec, Albi

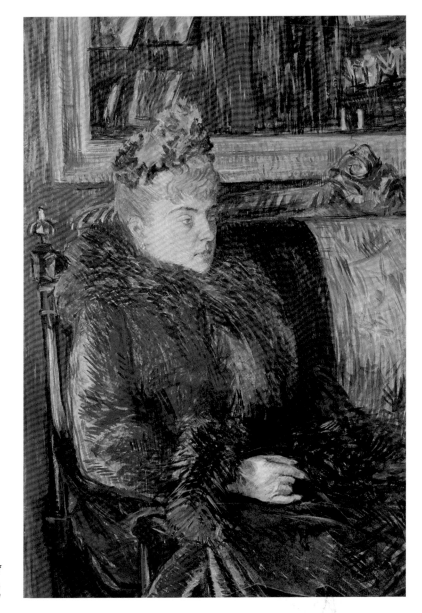

Madame de Gortzikoff

1893, Oil on cardboard/Huile sur carton,
75 × 51 cm, Private collection

The Washerwomen

Les Blanchisseuses

Die Wäscherinnen

Las lavanderas

Le lavandaie

De wasvrouwen

c. 1899, Oil on canvas/Huile sur toile, 54 × 81 cm, Von der Heydt-Museum, Wuppertal

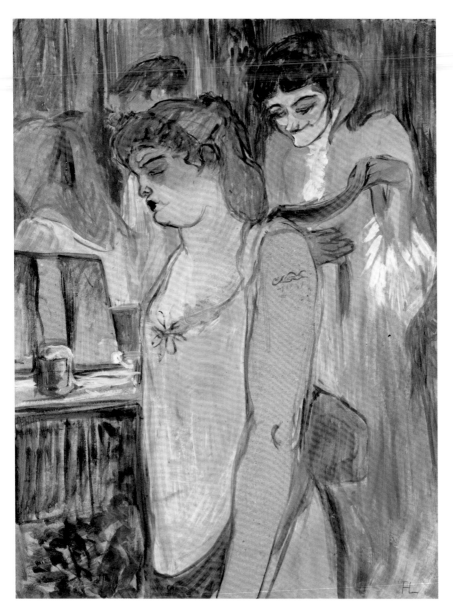

*The Tattooed Woman
(at her Toilette)*

La Femme tatouée ou *La Toilette*

Die tätowierte Frau (Die Toilette)

La mujer tatuada (el aseo)

La donna tatuata (la toilette)

**De getatoeëerde
vrouw (Het toilet)**

*1894, Oil on cardboard/
Huile sur carton, 62,5 × 48 cm,
Private collection*

Queen of Lust
Reine de joie
Königin der Lust
Reina de la lujuria
Regina della gioia
De koninging van de lust

1892, Color lithograph/Lithographie,
149,5 × 99 cm, Musée Toulouse-Lautrec, Albi

Woman Drinker (Hangover)

Gueule de bois : La Buveuse

Die Trinkerin (Der Rausch)

La bebedora (la embriaguez)

La bevitrice (la sbornia)

De drinkster (De roes)

c. 1887, Ink and crayon/Dessin à la plume, au pinceau et au crayon, 49 × 63 cm, Musée Toulouse-Lautrec, Albi

Artist Stories

Toulouse-Lautrec was famous for his orgies of alcohol consumption. One evening, he had set up a bar in the apartment of his friend Thadée Natanson. Behind a long table overflowing with bottles stacked as high as he stood, Toulouse-Lautrec stood, dressed in a white jacket and vest like a bartender in a classy hotel, serving his guests cocktails of his own invention. He turned this into a piece of performance art, adding all kinds of accessories to the table, including glasses with straws, sandwich pyramids, advertising ashtrays, a lemon pig with toothpick legs, and so forth.

He had an imagination that was inexhaustible. He followed a number of drinks to be swallowed in a single shot with tasty fruit cocktails to be sipped through a straw. This was complemented with what he called "solid cocktails," such as flambéed sardines that would set one's throat on fire.

Histoires d'artiste

Lautrec était connu pour ses orgies d'alcool. Un soir, il organise un bar dans la maison de son ami Thadée Natanson. Installé derrière une longue table surchargée de bouteilles, il passe la soirée à inventer des cocktails, vêtu d'une veste blanche comme un barman. Pour renforcer la mise en scène, il a disposé sur la table où il officie toutes sortes d'accessoires : verres avec de longues pailles, pyramides de sandwiches, cendriers publicitaires, pots à cure-dents…

Son imagination est inépuisable ; une série de breuvages à boire impérativement d'un trait est par exemple suivie d'une série de savoureux cocktails à base de fruits qu'il faut déguster lentement avec une paille… Lautrec a même l'idée d'inventer des « cocktails solides » à base de sardines et d'épices qu'il fait flamber à l'alcool et qui brûlent la gorge comme du feu…

Künstlergeschichten

Lautrec war bekannt für seine Alkoholorgien. Eines Abends richtete er in der Wohnung seines Freundes Thadée Natanson eine Bar ein. Hinter einem langen, mit Flaschen, die ihm gerade bis zur Stirn reichten, überfüllten Tisch bereitete Lautrec, wie ein Barmann in weißer Jacke und Weste gekleidet, den ganzen Abend selbsterfundene Cocktails zu. Um die Inszenierung noch zu steigern, hatte er den Tisch, an dem er mixte, mit allerlei Zubehör versehen; Gläser mit Strohhalmen, Sandwich-Pyramiden, Reklame-Aschenbecher, Zitronenschweinchen mit Zahnstocherbeinen…

Lautrecs Phantasie war unerschöpflich. Einer Reihe von Getränken, die man in einem Zug herunterschlucken musste, folgte eine andere Reihe von wohlschmeckenden Fruchtcocktails, die man langsam mit dem Strohhalm kostete. Dazu gab es noch „feste Cocktails", wie mit Alkohol flambierte Sardinen, die wie Feuer in der Kehle brannten.

Cotilleos de artistas

Lautrec era conocido por sus orgías de alcohol. Una noche en la vivienda de su amigo Thadée Natanson montó un bar. Tras una larga mesa repleta de botellas, que le llegaban hasta la frente, Lautrec preparaba, como si de un barman se tratase, vestido con chaqueta y chaleco blancos, cócteles que inventaba. Para mejorar la escenificación había llenado la mesa en la que mezclaba los cócteles con todo tipo de utensilios, copas con tallos de paja, pirámides de sándwiches, ceniceros publicitarios, cerditos con palillos pinchados en limones...

La fantasía de Lautrec no tenía límites Una serie de bebidas que había que beberse de un sólo trago, era seguida por una serie de sabrosos cócteles frutales que había que degustar lentamente con los tallos de paja. A ello había que añadirle los "cócteles sólidos", como las sardinas flambeadas en alcohol, que ardían en la garganta.

Storie d'artista

Lautrec era noto per le sue grandi bevute. Una sera allestì un bar nell'appartamento del suo amico Thadée Natanson. Dietro ad lungo tavolo sovraccarico di bottiglie che gli arrivavano fino alla fronte, e vestito in giacca bianca e gilet come un barman, Lautrec preparò tutta la sera dei cocktail di sua invenzione. Per rafforzare ulteriormente la messa in scena, aveva dotato il tavolo al quale miscelava di ogni sorta di accessori: bicchieri con cannucce, piramidi di sandwich, portacenere pubblicitari, maialini di limoni con zampe di stuzzicadenti...

La fantasia di Lautrec era inesauribile. Una serie di bevande che si dovevano ingoiare una dietro l'altra seguiva un'altra serie di gustosi cocktail alla frutta, che si sorseggiavano lentamente con la cannuccia. Inoltre c'erano anche "cocktail solidi", come le sardine flambé con alcool che bruciavano come fuoco in gola.

Kunstenaarsverhalen

Lautrec stond bekend om zijn mateloze drankfeesten. Op een avond richtte hij in de woning van zijn vriend Thadée Natanson een bar in. Achter een lange tafel vol flessen, waarachter zijn kleine gestalte nauwelijks te zien was, bereidde Lautrec de hele avond cocktails, als een echte barman gekleed in wit jasje en vest. Om de sfeer nog te verhogen had hij de tafel waaraan hij de cocktails mixte, versierd met allerlei accessoires: glazen met rietjes, piramides van sandwiches, reclame-asbakken, citroenvarkentjes met tandenstokers als pootjes...

Lautrecs had een onuitputtelijke fantasie. Na een reeks drankjes die de gasten achter elkaar achterover moesten slaan, volgden een serie heerlijke vruchtencocktails, die langzaam met een rietje genoten dienden te worden. Daarnaast waren er nog 'niet-vloeibare cocktails', zoals in alcohol geflambeerde sardienen, die als vuurwater in de keel brandden.

On the Steps at the Salon of
the Rue des Moulins

En haut de l'escalier de
la rue des Moulins

Auf der Treppe im Salon
der Rue des Moulins

En las escaleras del salón
de la Rue des Moulins

Sulla scala del salone di Rue des Moulins

Op de trap van de salon in
de Rue des Moulins

1893, Oil on canvas/Huile sur toile,
67 × 53 cm, Musée Toulouse-Lautrec, Albi

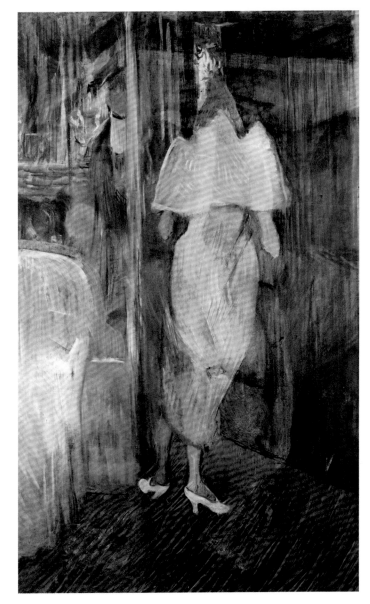

Woman Entering a Theatre Box

Femme en toilette de bal à l'entrée d'une loge de théâtre

Frau betritt eine Theaterloge

Mujer entra en un palco del teatro

Donna entra nel palco di un teatro

Vrouw die een theaterloge betreedt

1894, Oil on canvas/Huile sur toile, 81 × 51,5 cm, Musée Toulouse-Lautrec, Albi

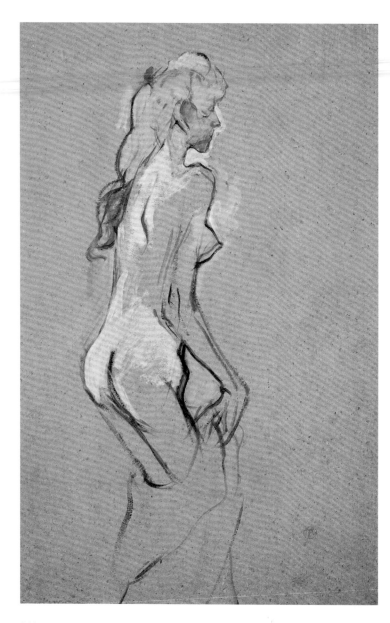

Young Girl, Nude
Fillette nue
Nacktes junges Mädchen
Joven chica desnuda
Giovane donna nuda
Naakt meisje

1893, Oil on cardboard/Huile sur carton,
Musée Toulouse-Lautrec, Albi

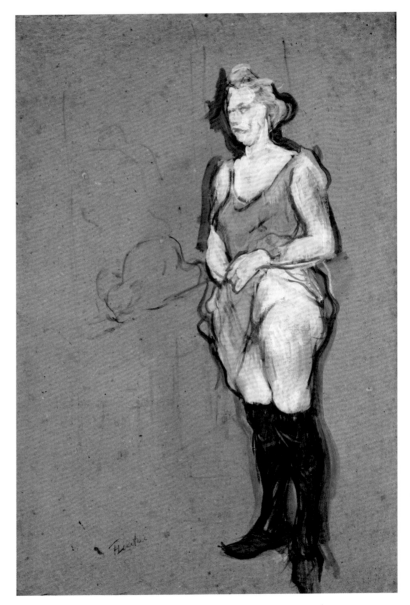

The Medical Examination (Blonde Prostitute)

Femme de maison blonde

*Die medizinische Untersuchung
(Blonde Prostituierte)*

La exploración médica (prostituta rubia)

La visita medica (Prostituta bionda)

Het medisch onderzoek (Blonde prostituee)

1894, Oil on cardboard/Huile sur carton,
68 × 48,5 cm, Musée d'Orsay, Paris

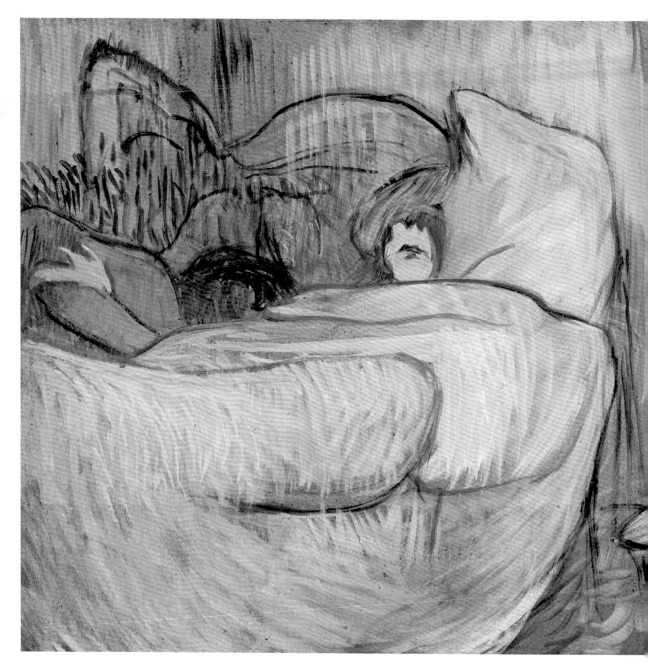

In Bed

Au lit

Im Bett

En la cama

A letto

In bed

1894, Oil on cardboard/Huile sur carton, 34 × 53 cm, Musée Toulouse-Lautrec, Albi

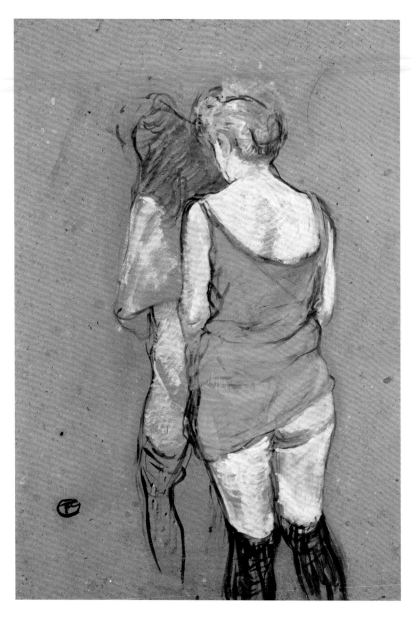

Two Half-Naked Women in the
House on Rue des Moulins

Deux femmes demi-nues de dos

*Zwei halbnackte Frauen im
Haus der Rue des Moulins*

*Dos mujeres semi desnudas en la
casa de la Rue des Moulins*

*Due donne mezze nude nella
casa di Rue des Moulins*

*Twee halfnaakte vrouwen in het
huis aan de Rue des Moulins*

1894, Oil on cardboard/Huile sur carton,
54 × 39 cm, Musée Toulouse-Lautrec, Albi

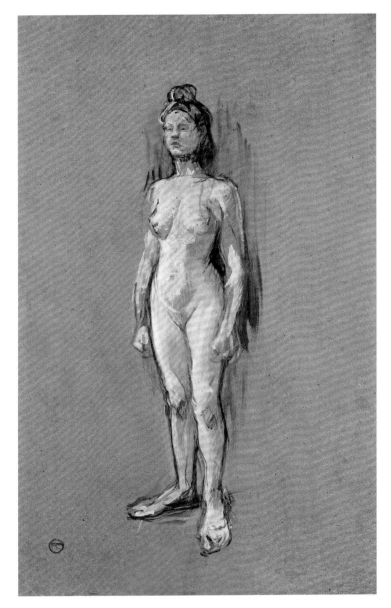

Standing Female Nude
Femme nue, debout de face
Stehender weiblicher Akt
Desnudo de una mujer de pie
Donna nuda in piedi
Staand vrouwelijk naakt
1898, Oil on cardboard/Huile sur carton,
Musée Toulouse-Lautrec, Albi

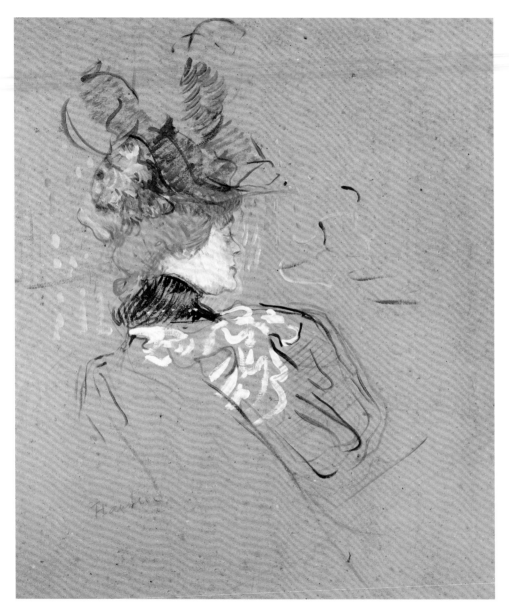

Profile View of a Woman

Femme de profil

Profilansicht einer Frau

Vista de perfil de una mujer

Profilo di donna

Vrouw en profil

1896, Oil on cardboard/ Huile sur carton, 56 × 48 cm, Musée d'Orsay, Paris

Poster for the Performance
of *The Gypsy of Richepin* at
the Théâtre Antoine

La Gitane

Plakat für die Vorstellung von
Die Zigeunerin von Richepin
im Théâtre Antoine

Cartel para la presentación de
La gitana de Richepin en
el Théâtre Antoine

Manifesto per la presentazione di
La zingara di Richepin al
Théâtre Antoine

Affiche voor de voorstelling
De zigeunerin van Richepin
in het Théâtre Antoine

*1900, Lithograph/Lithographie, 160 × 65
cm,
Musée Toulouse-Lautrec, Albi*

Scene from the Opera Messalina

Messaline

Szene aus der Operette Messalina

Escena de la opereta Messalina

Scena dall'operetta Messalina

Scène uit de operette Messalina

1900, Oil on canvas/Huile sur toile, 78,7 × 97,8 cm, Musée Toulouse-Lautrec, Albi

Profile View of a Standing Dancer

Danseuse debout de profil

Profilansicht einer stehenden Tänzerin

Vista de perfil de una bailarina de pie

Profilo di una ballerina in piedi

Staande danseres en profil

1887, Oil on wood/Huile sur bois,
Musée Toulouse-Lautrec, Albi

Standing Woman. Study for
In Batignolles of Bruant

Femme debout, étude pour *À Batignolles*

Stehende Frau. Studie für
Im Batignolles von Bruant

Mujer de pie. Estudio para *cartel
publicitario de Batignolles de Bruant*

Donna in piedi, studio per
A Batignolles de Bruant

Staande vrouw. Studie voor
In de Batignolles van Bruant

*1888, Oil on cardboard/Huile sur carton,
Musée Toulouse-Lautrec, Albi*

At the Moulin Rouge: La Goulue and Valentin le Désossé

La Goulue et Valentin le Désossé, **étude pour l'affiche Moulin Rouge : La Goulue**

Im Moulin Rouge: La Goulue und Valentin le Désossé

En el Moulin Rouge: La Goulue y Valentin le Désossé

Al Moulin Rouge: La Goulue e Valentin le Désossé

In de Moulin Rouge: La Goulue en Valentin le Désossé

1891, Pen and ink, colored pencil on paper/Dessin au fusain, pastel et aquarelle, 154 × 118 cm, Musée Toulouse-Lautrec, Albi

**The Ballet
of Papa
Chrysanthème**

**Ballet de Papa
Chrysanthème**

**Das Ballett
von Papa
Chrysanthème**

**El ballet de Papa
Chrysanthème**

**Il balletto di Papa
Chrysanthème**

**Het ballet
van Papa
Chrysanthème**

*1892, Oil on
cardboard/
Huile sur carton,
65 × 58,3 cm,
Musée Toulouse-
Lautrec, Albi*

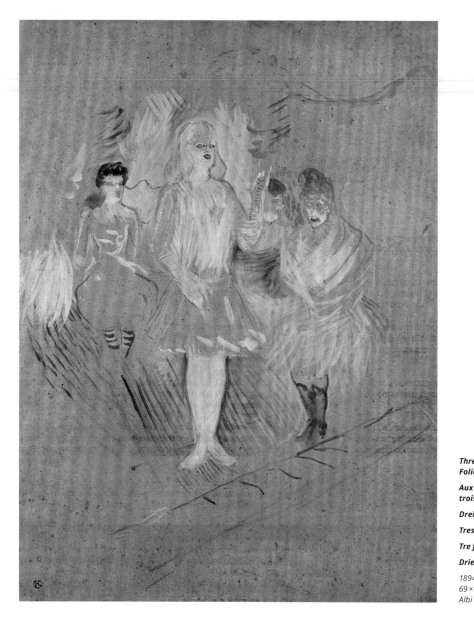

**Three Performers at the
Folies Bergères**

*Aux Folies-Bergères,
trois figurantes*

Drei Figuren im Folies-Bergères

Tres figura en Folies-Bergères

Tre figure alle Folies-Bergères

Drie figuren in de Folies-Bergères

*1894, Oil on canvas/Huile sur toile,
69 × 59 cm, Musée Toulouse-Lautrec,
Albi*

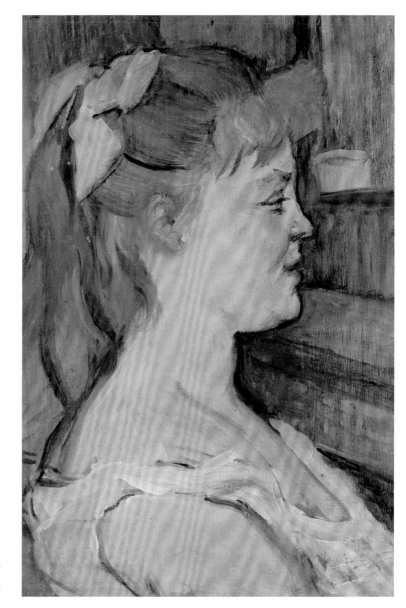

The Housewife
Femme de maison
Die Hausfrau
El ama de casa
La casalinga
De huisvrouw

1894, Oil on cardboard/Huile sur carton,
22,5 × 16 cm, Musée Toulouse-Lautrec, Albi

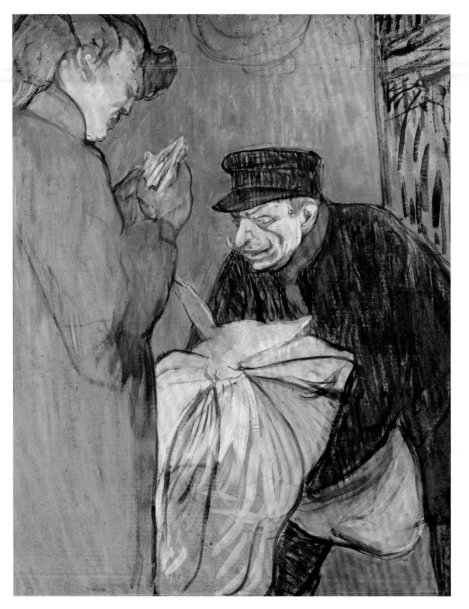

The Washerwoman in the Brothel

Le Blanchisseur de la maison

Der Wäscher im Bordell

Lavandero en el burdel

Lavandaio al bordello

De wasman in het bordeel

1894, Oil on wood/Huile sur bois, 57,8 × 46,2 cm, Musée Toulouse-Lautrec, Albi

Marcelle Lenders Dancing the Bolero in Chilperic

Marcelle Lender dansant le boléro dans Chilpéric

Marcelle Lenders tanzt den Bolero in Chilperic

Marcelle Lenders baila bolero en Chilperic

Marcelle Lenders danza il bolero in Chilperic

Marcelle Lenders danst de Bolero in Chilperic

c. 1895–96, Oil on canvas/ Huile sur toile, 145 × 149 cm, National Gallery of Art, Washington

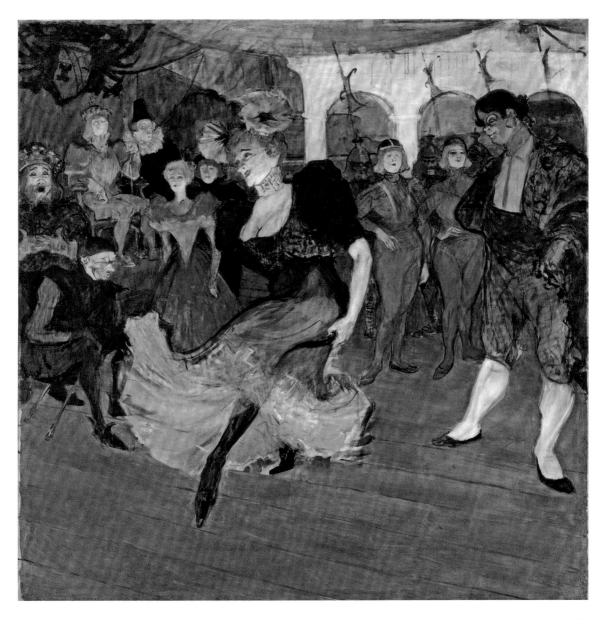

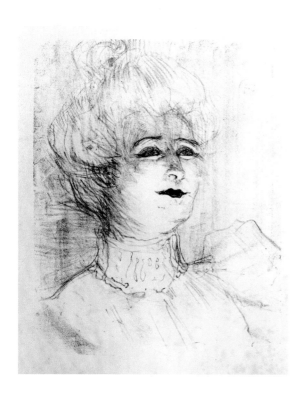

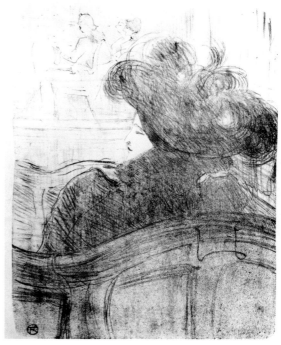

Marie-Louise Marsy on Stage

Marie-Louise Marsy sur scène

Marie-Louise Marsy auf der Bühne

Marie-Louise Marsy sobre el escenario

Marie-Louise Marsy sul palco

Marie-Louise Marsy op het toneel

1898, Lithograph/Lithographie, 29,4 × 24,3 cm, Private collection

Cleo de Mérode

1898, Lithograph/Lithographie, 29,3 × 24 cm, Private collection

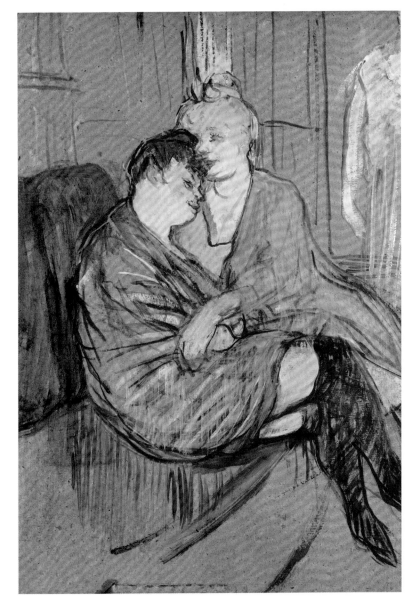

The Two Friends

Les Deux Amies

Die beiden Freundinnen

Las dos amigas

Le due amiche

De twee vriendinnen

1894, Oil on cardboard/Huile sur carton,
48 × 34,5 cm, Musée Toulouse-Lautrec, Albi

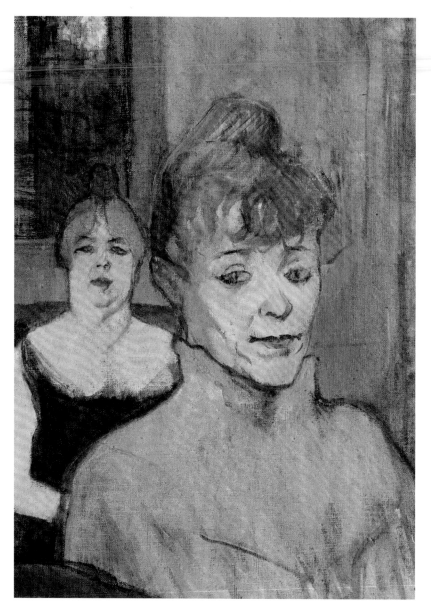

*In the Salon of the Rue des Moulins
(Detail with Two Women's Heads)*

Au salon de la rue des Moulins (détail)

*Im Salon der Rue des Moulins
(Detail mit zwei Frauenköpfen)*

*En el salón de la Rue des Moulins
(Detalle de dos cabezas de mujeres)*

*Al salone di Rue des Moulins
(dettaglio con due teste di donna)*

*In de Salon van de Rue des Moulins
(detail met twee vrouwenhoofden)*

*1894, Charcoal and oil on cardboard/
Fusain et huile sur carton,
111,5 × 132,5 cm, Musée Toulouse-
Lautrec, Albi*

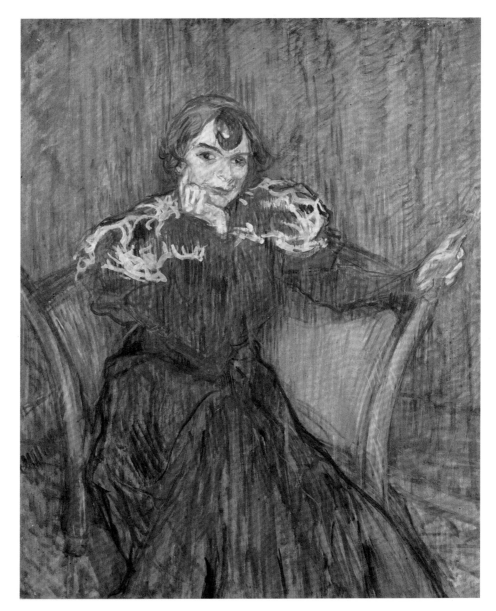

Madame Berthe Bady

1897, Oil on cardboard/
Huile sur carton,
69 × 58 cm, Musée
Toulouse-Lautrec, Albi

265

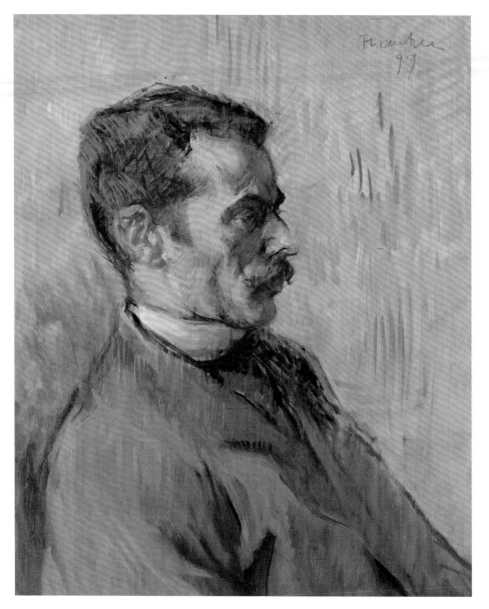

My Nurse at the Sanatorium Madrid in Neuilly

Mon gardien, maison de santé de Madrid à Neuilly

Mein Pfleger im Sanatorium Madrid in Neuilly

Mi cuidador en el Sanatorio Madrid en Neuilly

Il mio infermiere nel sanatorio Madrid a Neuilly

Mijn verpleger in het sanatorium Madrid in Neuilly

1899, Oil on wood/ Huile sur bois, 43 × 36 cm, Musée Toulouse-Lautrec, Albi

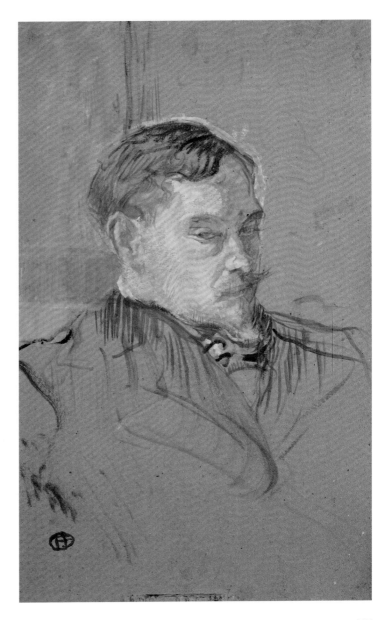

Monsieur Romain Coolus

1899, Oil on cardboard/Huile sur carton, 55 × 35 cm,
Musée Toulouse-Lautrec, Albi

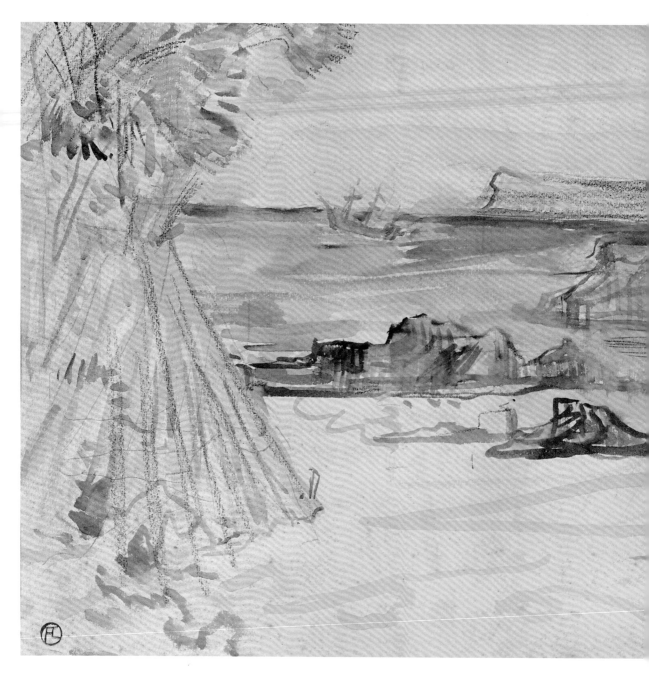

Paul and Virginie

Paul et Virginie

Paul und Virginie

Paul y Virginie

Paul e Virginie

Paul en Virginie

1896, Watercolor and pencil on paper/Dessin au crayon et aquarelle,
Musée Toulouse-Lautrec, Albi

The Mad Cow (dedicated to the friend of the artist Simonet)

La Vache enragée (1^{er} état sans la lettre)

Die wütende Kuh (dem Freund des Künstlers Simonet gewidmet)

La vaca enfadada (dedicada al amigo del artista Simonet)

La mucca pazza (dedicato all'amico dell'artista Simonet)

De woedende koe (opgedragen aan Simonet, vriend van de kunstenaar)

1896, Color lithograph/Lithographie, 83 × 60 cm, Musée Toulouse-Lautrec, Albi

At the **Ambassador Théâtre**

Aux Ambassadeurs

Im **Ambassador Théâtre**

En el **Ambassador Théâtre**

Al **Ambassador Théâtre**

In het **Ambassador Théâtre**

*c. 1894, Lithograph/
Lithographie,
30,5 × 24,7 cm,
Private collection*

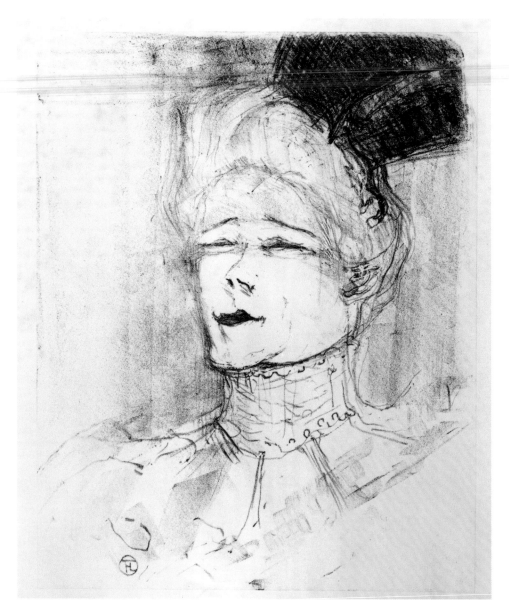

Jeanne Granier

1898, Lithograph/
Lithographie,
29,3 × 24 cm, Private
collection

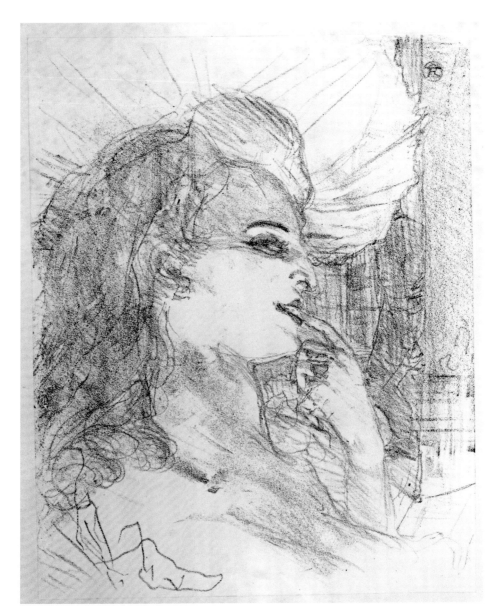

Anna Held

1898, Lithograph/
Lithographie,
29,2 × 24,3 cm,
Private collection

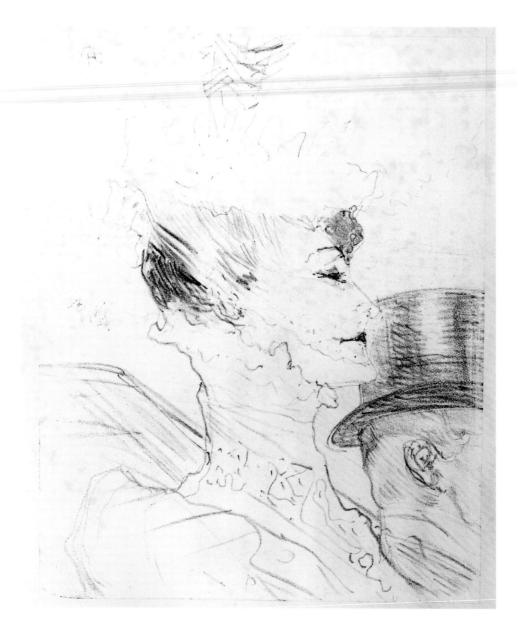

Louise Balthy

1898, Lithograph/
Lithographie,
29,5 × 24,4 cm,
Private collection

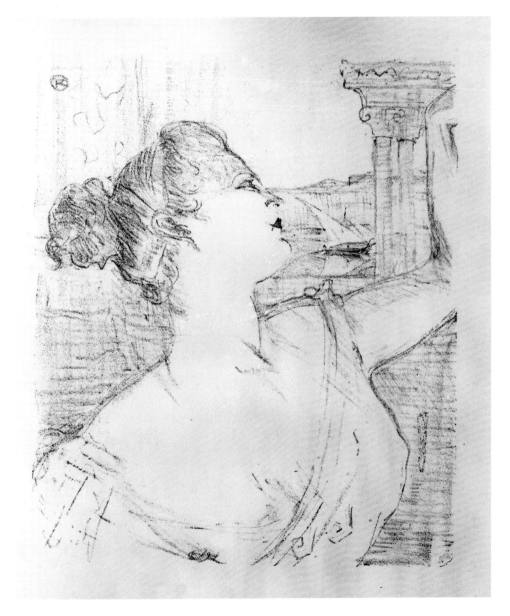

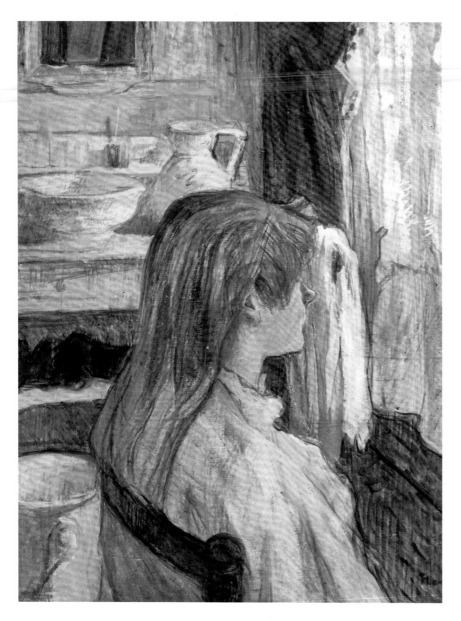

Woman at Window

Femme à sa fenêtre

Frau am Fenster

Mujer en la ventana

Donna alla finestra

Vrouw bij het raam

1893, Oil on cardboard/Huile sur carton, 57 × 47 cm, Musée Toulouse-Lautrec, Albi

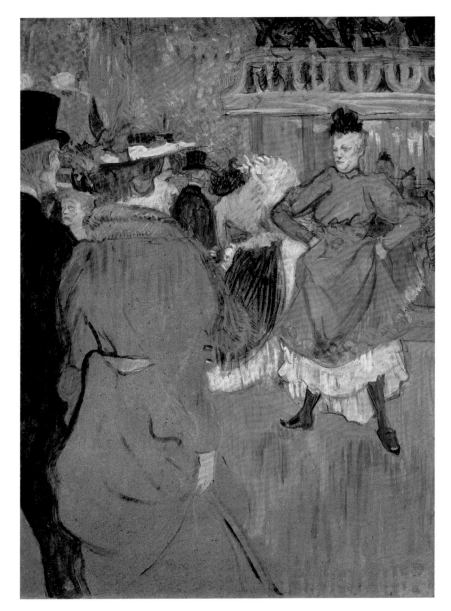

Quadrille at the Moulin Rouge:

Au Moulin Rouge : Le Départ du quadrille ou *Quadrille au Moulin Rouge*

Quadrille im Moulin Rouge

Cuadrilla en el Moulin Rouge

Quadriglia al Moulin Rouge

Quadrille in de Moulin Rouge

1892, Oil on cardboard/Huile sur carton, 80,1 × 59,8 cm, National Gallery of Art, Washington

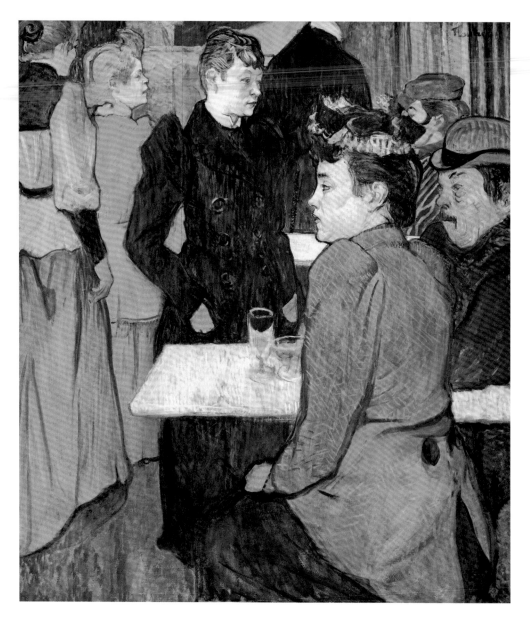

A Corner at the Moulin de la Galette

Un coin du Moulin de la Galette

Eine Ecke im Moulin de la Galette

Una esquina del moulin de la Galette

Un angolo al Moulin de la Galette

Een hoekje in de Moulin de la Galette

1892, Oil on cardboard/ Huile sur carton, 100 × 89,2 cm, National Gallery of Art, Washington

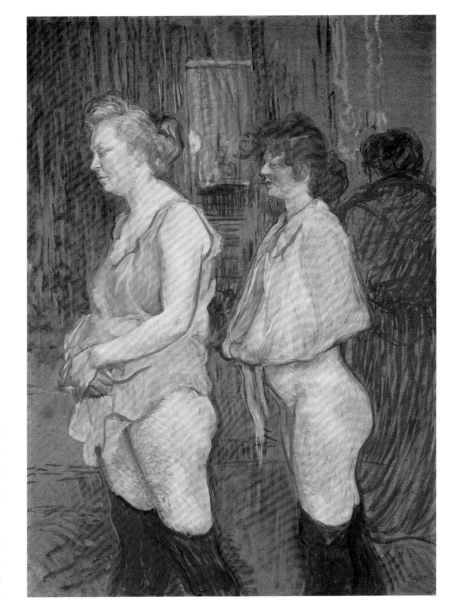

Rue des Moulins:
The medical Examination

Rue des Moulins : La Visite médicale

Rue des Moulins:
die medizinische Untersuchung

Rue des Moulins:
La exploración médica

Rue des Moulins: la visita medica

De Rue des Moulins:
het medisch onderzoek

1894, Oil on cardboard on wood/
Huile sur carton collé sur bois,
83,5 × 61,4 cm, National Gallery of
Art, Washington

Maurice Guilbert
(1856–1922)

Double portrait of Toulouse-Lautrec

Double portrait de Toulouse-Lautrec

Doppelportrait von Toulouse-Lautrec

Doble retrato de Toulouse-Lautrec

Ritratto doppio di Toulouse-Lautrec

Dubbelportret van Toulouse-Lautrec

Photo/
Photomontage

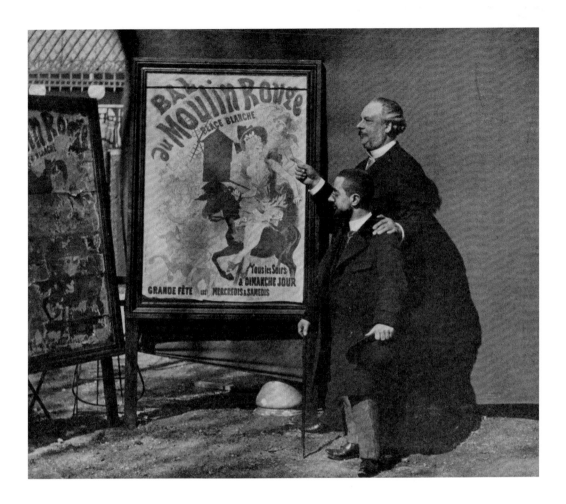

Toulouse-Lautrec with Tremolada

Toulouse-Lautrec et Tremolada

Toulouse-Lautrec with Tremolada

Toulouse-Lautrec con Tremolada

Toulouse-Lautrec con Tremolada

Toulouse-Lautrec met Tremolada

1892, Photographie/Photographie

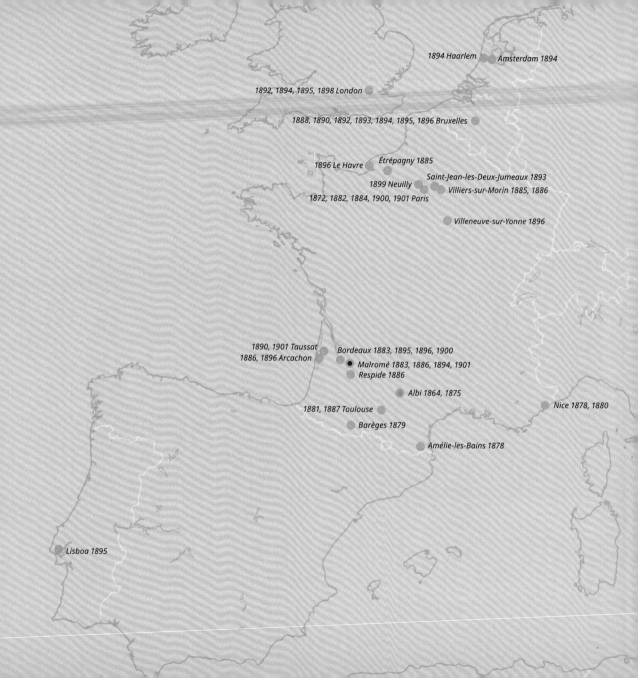

1894 Haarlem Amsterdam 1894

1892, 1894, 1895, 1898 London

1888, 1890, 1892, 1893, 1894, 1895, 1896 Bruxelles

1896 Le Havre Étrépagny 1885

1899 Neuilly Saint-Jean-les-Deux-Jumeaux 1893

1872, 1882, 1884, 1900, 1901 Paris Villiers-sur-Morin 1885, 1886

Villeneuve-sur-Yonne 1896

1890, 1901 Taussat Bordeaux 1883, 1895, 1896, 1900
1886, 1896 Arcachon Malromé 1883, 1886, 1894, 1901
Respide 1886

Albi 1864, 1875

1881, 1887 Toulouse Nice 1878, 1880

Barèges 1879

Amélie-les-Bains 1878

Lisboa 1895

Curriculum Vitae

* 24.11.1864 Albi

1872	Paris
1875	Albi
1878	Amélie-les-Bains, Nice
1879	Barèges
1880	Nice
1881	Toulouse
1882	Paris
1883	Malromé, Bordeaux
1884	Montmartre (Paris)
1885	Étrépagny, Villiers-sur-Morin
1886	Villiers-sur-Morin, Malromé, Arcachon, Respide
1887	Toulouse
1888	Bruxelles
1890	Bruxelles, Taussat
1892	Bruxelles, London
1893	Bruxelles, Saint-Jean-les-Deux-Jumeaux
1894	Bruxelles, Haarlem, Amsterdam, London, Malromé
1895	Bruxelles, London, Bordeaux, Lisboa
1896	Le Havre, Bordeaux, Arcachon, Bruxelles, Villeneuve-sur-Yonne
1898	London
1899	Neuilly
1900	Paris, Bordeaux
1901	Taussat, Paris

† 1901 Malromé

Museums
Musées

Amsterdam
Van Gogh Museum

Birmingham
The Barber Institute of Fine Arts

Oxford
Ashmolean Museum

London
Victoria & Albert Museum
Freud Museum

Wuppertal
Von der Heydt-Museum

Paris
Louvre
Musée d'Orsay
Petit Palais
Bibliothèque Nationale
Musée des Arts Décoratifs

Zürich
Kunsthaus

Albi
Musée Toulouse-Lautrec

Toulouse
Musée des Augustins
Fondation Bemberg

Madrid
Museo Thyssen-Bornemisza

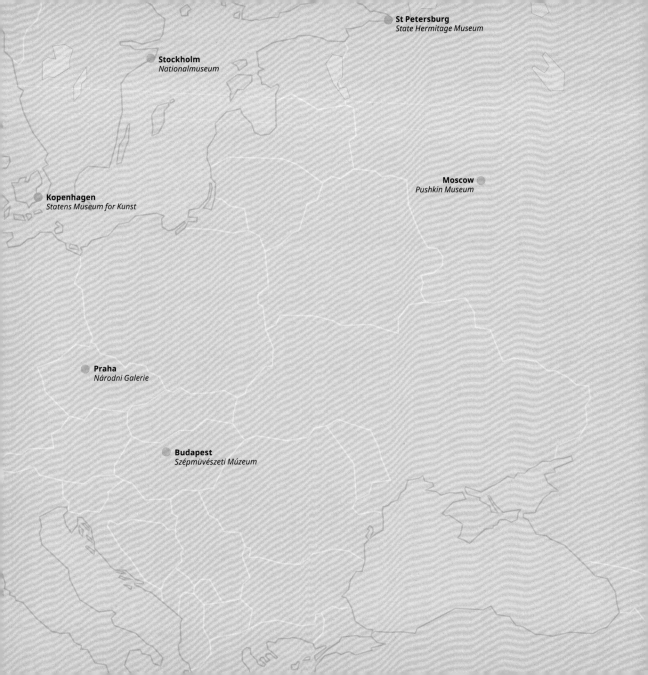

St Petersburg
State Hermitage Museum

Stockholm
Nationalmuseum

Moscow
Pushkin Museum

Kopenhagen
Statens Museum for Kunst

Praha
Národni Galerie

Budapest
Szépmüvészeti Múzeum

Pasadena
Norton Simon Museum

San Diego
The San Diego Museum of Art

Dallas
Dallas Museum of Art

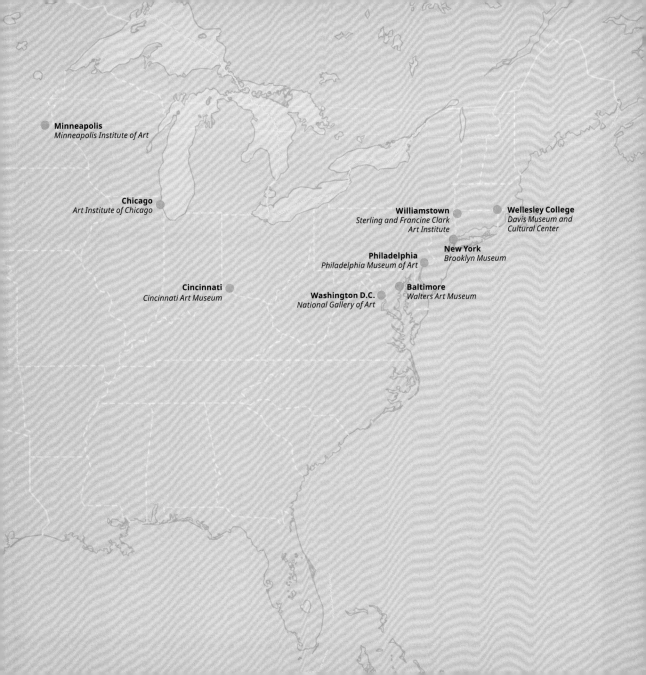

Minneapolis
Minneapolis Institute of Art

Chicago
Art Institute of Chicago

Williamstown
*Sterling and Francine Clark
Art Institute*

Wellesley College
*Davis Museum and
Cultural Center*

Philadelphia
Philadelphia Museum of Art

New York
Brooklyn Museum

Cincinnati
Cincinnati Art Museum

Baltimore
Walters Art Museum

Washington D.C.
National Gallery of Art

Recommended Literature

Lucien Goldschmidt/Herbert
 Schimmel (Hrsg.),
 *Unpublished Correspondence of
 Henri de Toulouse-Lautrec*, London-
 New York 1969

Littérature recommandée

Loÿs Delteil, *Le Peintre graveur illustré.*
 Tomes 10 et 11: H. De Toulouse-
 Lautrec, Paris, 1920
Théodore Duret, *Toulouse-Lautrec*,
 Paris, 1920
Paul Leclercq, *Autour de Toulouse-
 Lautrec*, Paris, 1921 (in German:
 Ausgabe Zürich, 1958)
Maurice Joyant, *Henri de Toulouse-
 Lautrec 1864–1901.* Tome I: Peintre,
 Paris, 1926 ; tome II: Dessins-
 Estampes-Affiches, Paris 1927
Francis Jourdain, *Toulouse-Lautrec*,
 Paris, 1951
Édouard Julien, Fernand Mourlot, *Les
 Affiches de Toulouse-Lautrec*, Monte
 Carlo, 1951
François Gauzi, *Lautrec et son temps*,
 Paris, 1954
Claude Roger-Marx, *Les Lithographies
 de Toulouse-Lautrec*, 1957
Henri Perruchot, *La Vie de Toulouse-
 Lautrec*, Paris, 1958
Philippe Huisman, M.G. Dortu, *Lautrec
 par Lautrec*, Lausanne-Paris, 1964
 (in German: Ausgabe München,
 1973)
Georges Beauté, *Il y a cent ans Henri
 de Toulouse-Lautrec*, Pierre Cailler
 Éditeur, 1964
Jean Adhémar, *Toulouse-Lautrec.
 Lithographies-Pointes sèches*, Paris,
 1965 (in German: Ausgabe Wien-
 München, 1965)
M.G. Dortu, *Toulouse-Lautrec et son
 œuvre.* Tome I-IV, New York, 1971
Musée Toulouse-Lautrec, *Catalogue*,
 Albi, 1973

Literaturempfehlungen

Hermann Esswein/Alfred Walter
 Heymel, *Henri de Toulouse-Lautrec*,
 München-Leipzig 1912
Gotthard Jedlicka, *Henri de
 Toulouse-Lautrec*, Berlin 1929/
 Erlenbach-Zürich 1943
Douglas Cooper, *Henri de Toulouse-
 Lautrec*, Stuttgart 1955
Paul Leclerq (Hrsg.), *Erinnerungen
 und Gespräche. Henri de Toulouse-
 Lautrec*, Zürich 1958
Horst Keller, *Henri de Toulouse-
 Lautrec*, Köln 1968
Götz Adriani, *Henri de Toulouse-
 Lautrec. Das gesamte graphische
 Werk*, Köln 1976
Fritz Novotny, *Toulouse-Lautrec*, Köln-
 Marienburg 1969
Götz Adriani, Toulouse-Lautrec.
 Gemälde und Bildstudien, Köln 1986